기독교와 미술 1

그리스에서 바로크까지

기독교와 미술 1
그리스에서 바로크까지

2021년 11월 18일 처음 펴냄

지은이 | 최광열
펴낸이 | 김영호
펴낸곳 | 도서출판 동연
등 록 | 제1-1383호(1992. 6. 12)
주 소 | 서울시 마포구 월드컵로 163-3
전 화 | (02)335-2630
전 송 | (02)335-2640
이메일 | yh4321@gmail.com
블로그 | https://blog.naver.com/dong-yeon-press

ISBN | 978-89-6447-694-9 04600
ISBN | 978-89-6447-693-2 04600(기독교와 미술 시리즈)

From Greece to Baroque

그리스에서
바로크까지

최광열 지음

기독교와 미술 1

동연

고단한 삶에 장미를

　　　　　　오늘 점심으로는 잔치국수를 만들어 먹을
까 합니다. 멸치 육수에 국수를 삶아 넣으면 잔치국수의 기본이 갖
춰집니다. 물론 국물맛을 얼마나 잘 우려내느냐가 관건이기는 하지
만요. 별다른 기술이 없어도 배고픔을 면할 정도만 되면 굶어 죽지
는 않겠지요. 여기까지가 요리의 실용 혹은 효용이 되겠습니다.

　　한데 인간이 어디 그 선에서 만족하는 동물이던가요? 오로지
배고픔을 면한다는 한 가지 이유만으로 먹는다면, 나라마다 지역마
다 또 개인마다 그토록 다양하고 독특한 '음식 문화'를 발전시키지
않았을 테지요.

　　국물에 국수만 넣었다고 잔치국수가 아닙니다. 달걀지단을 만
들어 올리고, 구운 김을 잘게 잘라 장식합니다. 당근과 호박까지 볶
아 올리면 금상첨화입니다. 보기에도 '멋'있고 먹기에도 '맛'있는 잔

치국수가 탄생했습니다. 이건 예술입니다.

멋은 예술의 영역입니다. 쉬운 말로, 예술은 '나머지'에 속합니다. 그게 없어도 삶을 꾸려가는 데 큰 지장이 없습니다. 그러나 진정 풍요로운 삶을 누리는 비밀은 바로 이 '나머지'에 있습니다. 빵을 아무리 많이 먹어도 채워지지 않는 존재의 빈 구멍을 장미가 채울 수 있습니다. 인간에게는 '빵과 장미', 둘 다 필요합니다.

최 목사님을 가까이에서 뵌 지 십 년이 훌쩍 넘었습니다. 제가 몸담은 숭실대학교 기독교학대학원 기독교역사문화학과에서 "바로크 미술, 신학으로 읽기"라는 제목의 석사학위 논문으로 우수논문상을 받고 졸업하셨습니다. 목회 현장에서 이리 뛰고 저리 뛰며 학업을 병행하기란 결코 쉬운 일이 아닙니다. 게다가 자신이 배우고 공부한 바를 논문으로 엮어내는 데는 학문적 열정 말고도 물리적 시간과 공간이 어느 정도 확보되어야 하는데, 이 부분이 절대 만만치 않습니다. 한창 패기 넘치는 3040 목회자들도 선뜻 도전하지 못하는 힘든 일을 5060 세대의 최 목사님이 뚝심 있게 해내시는 걸 보면서 기이하게 여기던 참이었습니다.

졸업 후 목사님의 행보를 보니 그 신비가 풀렸습니다. 목사님은 '장미'를 사랑하는 분이더군요. 남루하고 지리멸렬한 우리네 삶에 영원의 빛이 틈입해 홀연히 샤갈의 정원으로 변화하는 순간을 놓치지 않는 '눈'을 가지셨더군요.

교회 주보나 건축양식에서 예술의 향기를 흉내 내기란 비교적 쉽습니다. 이른바 '문화 목회'라는 이름으로 예술을 '소비'하는 교회

도 제법 많습니다. 그러나 목회 자체가 예술이기는 어렵습니다. 목회자에게 예술을 생산하는 유전자가 없으면 불가능한 일입니다.

애당초 모든 인간이 예술가로 태어납니다. 아이들에게 예술은 일상의 놀이입니다. 노래하고 춤추고 만들고 그리는 다방면의 예술 활동을 아이들은 아무렇지 않게 수행합니다. 그러다 제도권 교육으로 유입되면서 그 본성이 점점 거세됩니다. 예술은 직업이 되고 공부는 기술이 되어 참사람의 길을 잃기 일쑤입니다.

목회의 '기술'만 난무하고 목회의 '예술'이 사라진 시대에, 이런 책을 만났다는 자체가 은총입니다. 이 책은 최 목사님이 하늘교회 교우들과 나눈 예술 이야기를 담았습니다. 그뿐 아니라 최 목사님이 길벗들과 함께 꾸리고 있는 '우리 동네 · 인문 학당' 〈구멍가게〉에 실린 글도 모았습니다. 해서 어쩌면 '허섭스레기'일지 모르겠다고 손사래를 치시지만, 천만에요, 그건 겸양이 몸에 밴 기우에 지나지 않습니다.

『그림으로 신학하기』(서로북스, 2021)를 쓰면서 제가 부족하게 여긴 부분들이 목사님의 책에 죄다 담겨있어 놀랍고도 감사할 따름입니다. 이 책을 통해 독자들은 서양 미술의 흐름만이 아니라 서양 역사의 맥락까지도 짚어보실 수 있습니다. 신앙을 되새김질할 수 있는 여백의 미학은 기본입니다.

그러니 어찌 안 쟁여둘 수가 있나요? 이 책은 교양과 상식에 목마른 기독교 안팎의 독자들에게 단비와도 같을 것입니다. 설교 자료와 예화에 목마른 목회자들에게는 무척 유용한 보물단지가 될 테고

요. 모쪼록 미술과 종교의 접경에서 함께 놀며 '위로부터 내려오는 은총'에 마음껏 자기를 개방해보시기를요.

예술이야말로 삶의 최고 과제이며, 진정한 형이상학적 행위이다. – 니체

구미정
숭실대학교 초빙교수_이은교회 목사

깊은 눈으로 본 '살리는 숨', 그 이야기

기독교와 미술?, 대뜸 "아하, 성경을 그린 그림 얘기구나!" 하면서 그냥 지나쳐버리지 않을까 하는 걱정이 앞섰다. 하지만, 이 책은 명화의 반열에 들어있는 성화들을 제시하고 설명하며 신앙을 얘기하지 않는다. 역사의 흐름에 따라 그 시대와 사회, 그것도 주로 그늘진 면을 담은 그림들을 끌어내어 오늘을 사는 우리를 고민하게 한다. 그러므로 이 책은 인간학을 다룬 책이고, 인문학·사회과학으로 분류해도 어색하지 않다.

역사 속에서 미술의 역할은 다양했다. 포악한 군주나 국가주의의 시녀가 되거나 종교 권력의 오만함을 거든 경우가 허다했다. 가진 자들은 으레 화가·미술을 도구의 자리에 두고 활용하기를 즐겼다. 이 책은 거기에 덩더꿍하기보다는 그걸 불편해하고 저항하고 고발한 화가의 '깊은 눈'을 주목하고 있다. 그런 화가의 눈은 그저 아

름다운 것에만 집착할 수 없었다. 권력자의 입맛에 길들어지지 않았고, 심지어는 자기마저도 떠난 시각이었다. 때로는 보편화된 흐름에 역행하여 대중에게 외면당했고, 힘 있는 자들에게 수난을 당하기도 했다. 그 '깊은 눈'은 또 다른 힘에 붙들려 볼 바를 보았고, 인류사회의 본질을 추구하는 붓질에 주저함이 없었다.

저자는 그런 붓질을 우리에게 소환해주기를 반복하고 있다. 역사의 군데군데에서 그 시대를 숨 쉰 작가의 호흡을 찾아 그 숨이 오늘 우리의 숨이 되기를 바라고 있다. 그러니 이 책은 역사를 좇아 연연히 흘러온 '살리는 숨'의 이야기인 셈이다. "야훼 하느님께서 진흙으로 사람을 빚어 만드시고 코에 입김을 불어 넣으시니, 사람이 되어 숨을 쉬었다."창 2:7 공동번역 사람이 만들어진 과정을 좀 꼼꼼히 소개한 이 구절은 책을 읽는 내내 내 곁에 있었다. 나의 숨을 가쁘게 하고 나를 터치하며 재촉해댔다. 우리가 기억해야 할 일, 창조의 사역은 아직 진행 중이니.

저자는 앵그르Ingres의 화려한 그림을 보면서 흉측한 어두움을 아파하고, 고야Goya의 흉측하고 어두운 그림을 보면서는 그 내면의 밝은 빛을 찾아 드러낸다. 고야는 돈이 되는 그림보다는 자기의 그림에 몰두한 사람이다. 그의 화제 '이성이 잠들면 괴물이 깨어난다'가 보여주듯이 그의 그림은 세상·인간을 망가뜨리는 '괴물'을 폭로하며 사납게 추궁하고 있고, 그의 그런 추궁은 간행물을 통해 사후까지 이어졌다. 프랑스의 만행을 고발한 고야의 〈1808년 5월 3일 마드리드에서〉는 우리에게 익숙한 그림이다. 이 그림은 비슷한 구도인

피카소Picasso의 〈한국에서의 학살〉1951과 제주출신 강요배姜堯培의 〈학살〉로 옮겨지면서 이 책이 추구하는 맥을 극명히 해주고 있다.

이 책의 주축은 '자유 · 평등 · 평화'다. 진취적이고 이상을 추구하는 편에 서 있다. 따라서 까다로운 규제 없이 참여한 앵데팡당의 작품이나 낙선작품들을 소중히 대접하고 있다. 그런 작가들 중 책의 말미에서 만난 도전적인 미국화가 록웰Rockwell 그리고 나에게 '도시의 고민'을 안겨준 호퍼Hopper가 무던히 반가웠다. 호퍼는 젊고 소외된 작가들의 작품으로 시작된 뉴욕휘트니미술관의 주빈이기도 하다.

저자가 목회자인 만큼 기독교적 측면에서의 접근이 적지 않다. 그러나 저자는 결코 기독교를 옹호하지 않는다. 오히려 가혹하다 싶은 추궁이 수두룩했다. 미술은 종교보다 더 종교다웠다고 말하는가 하면 '신학 장사치'를 꾸짖기도 하고, 아집에 사로잡힌 신앙, 망해야 할 교회를 말함에 서슴없다. "오늘도 기요틴에 오를 코르테가 얼마나 많을까 생각하니 아찔하다." "부끄럽다." "오늘의 구원을 위하여 지금 할 일이 무엇인가?" "제리코는 메두사의 뗏목을 그렸다. 지금 나는 무엇을 하고 있는가?" 이 책은 끊임없이 탄식하며 묻고 질책하고 호소하고 있다. 시대의 아픔을 담아내려 고민하는 강단의 사람이 아녔으면 차마 쏟아내지 못할 추궁들이었다.

책을 다 읽은 심정은 젊은 시절 도서관의 수많은 자료와 씨름하다가 퇴실 종소리를 들으며 나오는 아쉬움, 바로 그것이었다. 이 책

은 그만큼 충실하게 좋은 책이다.

　사실 나는 저자를 한 번도 만난 적이 없다. 다만 페이스북에서 우연히 보게 된 그의 글의 진지함과 호소력에 매료되어 사귐을 가진 터였다. 이 책 또한 그 깊은 샘의 경지로 깨달음과 감동을 주었고, 진한 마음이 묻은 열정으로 나의 무심·무료한 삶을 두드리며 부끄럽게 했다. 이제 두근거리는 마음으로 이어 나올 책을 기다릴 참이다.

그림을 좋아하는 사람

임 종 수

큰나무교회 원로목사

이야기가 세상을 구원합니다

세상에는 많은 이야기가 있습니다. 꼭 들어야 할 이야기도 있고, 대충 들어도 되는 이야기도 있고, 들으면 속이 상하는 이야기도 있습니다. 사람들은 저마다 이야기를 나누며 살아갑니다. 삶의 관계성이라는 것이 죄다 이야기와 연관되어 있습니다. 이야기가 없는 세상은 기쁨도 없고 희망도 없습니다. 물론 슬픔이나 절망도 없습니다. 그래서 이야기가 없는 세상은 지옥입니다.

미술에는 숱한 이야기가 담겨 있습니다. 어쩌면 이야기를 글로 적은 문학보다 더 많은 이야기를 담고 있습니다. 미술은 어느 문학보다 재미있고 어떤 역사보다 진지합니다. 그래서 화가의 눈은 깊습니다. 화가는 단순히 눈에 보이는 아름다움을 캔버스에 옮기는 흉내쟁이가 아닙니다. 철학자보다 고뇌가 깊고 시인보다 정갈한 색채의 시어를 선택합니다. 그리고 역사가 못지않은 예리한 분별력으로 사건

을 기록합니다. 무엇보다 화가는 정직합니다. 화가는 태생적으로 캔버스에 거짓을 칠할 수 없는 사람입니다. 그래서 우리는 그림에서 진실을 찾을 수 있습니다.

종교도 이야기의 보물창고입니다. 종교의 경전에는 수많은 이야기가 담겨있습니다. 인류 보편적 가치와 도덕적 규범뿐 아니라 인간 구원의 놀라운 비밀이 담겨 있습니다. 특히 성경을 펴보면 기막히게 재미있는 삶의 이야기가 있는가 하면 한숨이 절로 나오는 절망적 이야기도 있습니다. 재미로 치자면 〈삼국지〉나 〈아라비안나이트〉보다 재미있고, 교훈으로 치자면 〈사서오경〉 못지않습니다. 문학의 관점에서 보아도 견줄만한 것이 없을 만치 뛰어난 시가 담겨있습니다. 무엇보다도 종교는 인간 구원의 희망을 말하고 있습니다. 초월의 능력과 내재의 긍휼로 인간을 향해 조건 없이 베푸는 은혜의 이야기, 가난하고 연약한 자의 편에서 난폭한 자를 혼내는 공의로운 심판자의 이야기, 평화와 사랑을 구현하기 위하여 스스로 고난을 자처하여 십자가에 달린 예수의 이야기는 듣는 이의 가슴을 먹먹하게 만듭니다.

미술과 종교가 만나면 이야기의 상승효과가 극에 이릅니다. 그 재미를 혼자만 느끼기가 미안해서 매주 하늘교회 주보에 글을 실어 교우들과 함께 읽고, 인문학 모임 〈구멍가게〉에서 이야기 벗들과 나누었습니다. 이 책은 그렇게 모아진 글들입니다. 처음에는 한 권으로 모으려 하였는데 분량이 너무 커서 세 권으로 나누었습니다. 책의 이름을 첫 권은 '그리스에서 바로크까지'로 하였고, 두 번째 권은 '클래식에서 이동파까지', 세 번째 권은 '이집트에서 가나안까지'로 하

고 '기독교와 미술'이라는 부제를 달았습니다. 다만 두 번째 책에는 이동파 이후의 미술도 포함되어 있습니다. 그래서 '클래식에서 이동파까지'라는 제목이 적합하지는 않습니다만 이동파 미술이 갖는 이야기가 남다르다고 여겨 제목을 고집하였으니 독자님의 이해를 바랍니다. 또한 처음부터 책을 낼 의도가 아니었던 만큼 '책'으로서 부족한 부분이 있을 수 있습니다. 이 점도 널리 헤아려주시기를 부탁드립니다. 미술사를 염두에 두고 글을 쓰고 모았지만 거기에 매이지는 않았습니다. 그래서 미술을 좀 아는 분들에게는 허섭스레기만도 못해 보일 수 있습니다.

추천의 글을 흔쾌히 써주신 나의 미술 글쓰기의 원인 제공자이신 구미정 교수님 그리고 청년 시절 본받고 싶었던 문서 운동의 선각자 임종수 목사님께 감사드립니다. 책의 출판 과정에 마음을 모아준 윤철영 목사와 오정석 목사, 〈구멍가게〉 벗들과 하늘교회 가족에게도 사랑의 빚을 졌습니다. 문장을 다듬은 사랑하는 딸 세희에게 고마운 마음을 표합니다.

2021년 9월

최광열

3장 | **바로크**, 교회의 영광을 위해 부름받다

이 책의 맥락

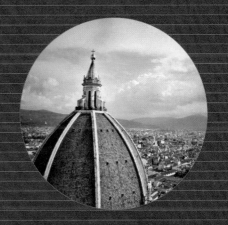

선사 시대

선사 시대
빌렌도르프의 비너스
오스트리아

기원전 20만 년 전의 인류는 동굴에 자신들의 흔적을 남겼다. 문자가 발명되기 전에 그림은 자신의 생각과 공동체의 지향을 표현하는 아주 좋은 도구였다. 그때 그들은 자신의 정체성을 어떻게 이해하였을까? 다윈은 인류를 자연의 일부로 정의하였다. 사람의 정체성에 대한 질문을 무의미하게 만들었다. 그의 논리는 서구 열강의 약탈을 설명하는 도구가 되었다. 주전 2만 년 경의 것으로 추정되는 〈빌렌도르프의 비너스〉는 인간의 기원을 알고 있을까?

미노아 문명

주전 2000년경
권투하는 아이들
그리스

고대 서양에서 지중해는 세계의 중심이었다. 지중해 동쪽에 자리 잡은 에게해는 문명의 징검다리가 되어 오리엔트 문명과 교류하였다. 그리스 본토의 미케네와 소아시아의 트로이 그리고 크레타섬의 미노아에서 문명이 꽃을 피웠다. 이 중에서도 미노아는 이집트와 메소포타미아에서 그리스로 가는 길목에 있어서 다른 지역보다 화려한 문명을 일으켰다. 미노아 미술은 밝고 경쾌하다. 이집트를 본받았지만 해방성과 현실성과 해학성이 두드러진다. 서양성의 시작이다.

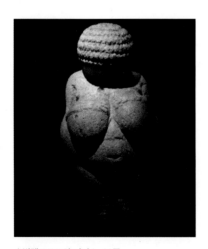

↑ 빌렌도르프의 비너스, 38쪽

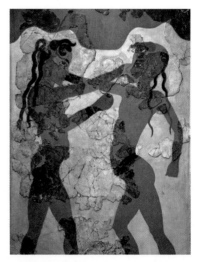

↑ 권투하는 아이들, 43쪽

그리스 미술

주전 130년경
밀로의 비너스
프랑스

에게해의 중심이었던 미노아 문명은 주전
15세기 이후 그리스 본토인 미케네로 옮겨
졌다. 미케네는 아테네, 스파르타 등 여러
도시국가를 세워 경쟁과 연대를 통하여 존
립하였다. 트로이를 함락하여 전성기를 맞
는다. 그러나 이들도 주전 1100년경에 철기
로 무장한 도리아인에 의해 쇠락하고 말았
다. 그 틈에 페니키아인들이 지중해를 주름
잡았다. 주전 7세기에 이르러서야 그리스는
다시 문명을 꽃피우기 시작하였고 그것이
고전이 되었다.

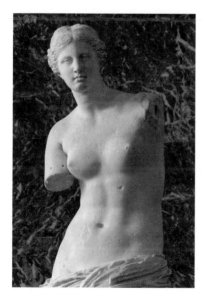

↕ 밀로의 비너스, 46쪽

초기 기독교 미술

2세기경
노아와 바둘기
로마

로마 제국이 이어지면서 그리스도교는 300
여 년간 혹독한 핍박을 받았다. 신앙을 소
유하기 위해서 제국이 주는 안전과 보호
를 포기해야 했다. 그리스도교에 대한 극렬
한 박해에도 불구하고 그리스도인들은 지
하 무덤인 카타콤에서 신앙과 삶을 이어갔
다. 그래서 카타콤에는 당시 그려진 그림들
이 많다. 고난 중에도 자신을 돌보아 달라
는 기도의 성격이 강한 그림들이었다. 313
년 밀라노칙령 이후 교회는 승리의 교회가
되어 핍박은 면했지만 세속화의 유혹을 이
기지는 못했다.

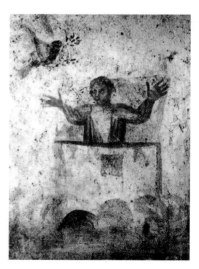

↕ 노아와 비둘기, 60쪽

중세의 시작

537
아야 소피아
터어키

중세는 교회의 핍박이 그친 후에 얼마 가지 않아 찾아왔다. 고난과 핍박이 그치고 승리와 영광의 시대가 온 것이다. 더 이상 그리스도인은 숨을 필요가 없었다. 당당하게 자신의 믿음을 드러내도 무방한 시대가 온 것이다. 교회는 서둘러 신학을 정립하였고 이단과 다른 생각 가진 이들을 교회에서 배제하였다. 쫓겨난 이들은 다른 선교지를 찾아야 했다. 사랑과 평화라는 종교의 정신이 종교에서 배제되기 시작하였다. 한편 승리의 교회에 걸맞는 예배당 건축이 요구되었다.

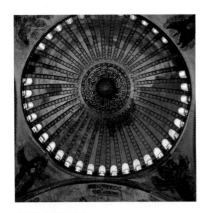

↥ 아야 소피아, 65쪽

헬레니즘과 헤브라이즘

1504
다비드
이탈리아

중세는 교회의 시대였다. 중세는 어둠의 때이기도 하였는데 이는 교회가 신앙을 배반하였음을 의미한다. 인간 구원을 위한 종교가 인간을 위하여 존재하지 않고 교회 스스로를 위하여 존재하였다. 교회는 화려해졌고 지상에서 못할 일이 없는 무소불위의 권력을 휘둘렀다. 하지만 교회가 화려해질수록 세상은 어두워졌고 절망은 짙어져 갔다. 중세 끄트머리에 르네상스가 있다. 인류문화는 헬레니즘과 헤브라이즘에 의하여 형성되었다. 그 맞물림과 버성김이 인류의 역사가 되었다.

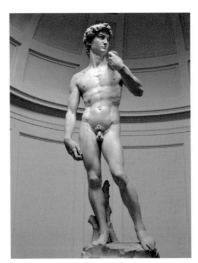

↥ 다비드, 68쪽

르네상스

1503~1506, 레오나르도 다빈치
모나리자
프랑스

인본주의란 인간을 기본으로 한다는 생각이다. 고대 로마와 그리스의 정신이 곧 인본주의이다. 르네상스 이전 1000년 동안 세상은 신본주의라는 이름 아래 절망하였다. 때가 이른 것일까? 피렌체의 메디치 가문의 후원을 힘입어 고대 로마와 그리스를 계승하는 문화복원 운동이 일어났다. 하늘의 은총을 홀로 받은 듯한 다빈치를 비롯하여 미켈란젤로, 라파엘로 등이 등장하여 새로운 세상을 열었다. 때맞추어 유럽인의 세계관이 수평선 너머로 확장 시키는 일들이 일어났다.

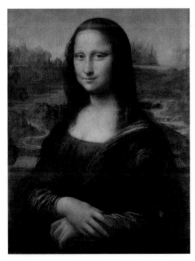

↥ 모나리자, 87쪽

종교개혁의 미술

1645, 피테르 얀스 산레담
위트레흐트 뷔르커르크의 내부
미국

종교개혁 운동은 일부에서 이미지 거부로 이어지기도 하였다. 특히 칼뱅주의가 강한 네덜란드에서는 더욱 그랬다. 조각과 미술품으로 가득하였던 교회당은 깨끗하게 정돈되었다. 하지만 로마 가톨릭교회는 잃어버린 교인과 영토를 회복하기 위하여 미술을 호교의 수단으로 활용하였다. 장식과 예술품을 떼어낸 개혁 교회의 단순한 예배당에 비하여 로마 가톨릭교회는 더 화려하여졌고 미술은 더 감각적으로 변했다. 그렇다고 개혁 교회가 미술을 배척한 것은 아니다. 바로크를 보면 안다.

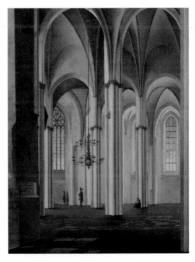

↥ 위트레흐트 뷔르커르크의 내부

마니에리즘

1534~1540, 파르미자니노
긴 목의 마돈나
이탈리아

르네상스가 무르익을 대로 익어갈 즈음 조화와 균형, 탐구와 관찰이라는 르네상스의 창작 정신에 반하는 흐름이 생겼다. 마니에리즘이다. 마니에리즘은 르네상스를 기반으로 하지만 르네상스를 이탈하려는 움직임을 말한다. 이는 르네상스와 바로크 시대의 변곡점에 해당하는 미술로서 의미가 있다. 현상세계에 영원한 것은 없는 법일까.? 지지 않을 태양 같았던 르네상스가 저물기 시작한 것이다. 인류에게 완성이란 어떤 의미일까? 완성은 과연 존재하는 것일까?

플랑드르 미술

1599, 브뤼헐
네덜란드 속담
독일

네덜란드는 해수면보다 낮은 지형이 많고 작은 나라였지만 인류 문화사에 끼친 영향력은 매우 컸다. 네덜란드는 14세기 유럽의 산업과 교역의 중심축이었다. 시민들은 제조업과 상업에 종사하였는데 이들은 길드를 조성하여 자기 이익을 보호하였다. 특히 플랑드르는 모직 산업이 크게 발전하여 인구 증가를 가져왔는데 이는 지성과 예술의 증진을 유도하였다. 인문주의자 에라스무스가 있었고 루벤스와 렘브란트도 이 지역 출신이고 훗날 고흐도 이 땅에서 태어났다.

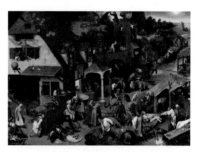
⬆ 네덜란드 속담, 148쪽

⬆ 긴 목의 마돈나, 130쪽

바로크

1685~1694, 안드레아 포조
성 이냐시오의 영광
이탈리아

1000년 동안 유럽의 주인 노릇 하던 로마 가톨릭교회는 루터와 칼뱅 등 프로테스탄트의 개혁 운동에 대항하여 적어도 두 가지 전략을 세웠다. 하나는 안에서 잃은 것을 밖에서 되찾자는 해외 선교 운동이었고, 다른 하나는 미술을 활용한 호교 전략이었다. 이는 이냐시오 로욜라가 이끄는 예수회가 주도하였다. 때를 맞추어 로마 가톨릭교회가 기다리던 화가 카라바조가 등장하였고, 루벤스, 렘브란트 등 바로크의 거장들이 속속 등장하였다. 미술은 극적 미를 품게 되었다.

바로크의 정신

1661, 렘브란트
마태와 천사
프랑스

렘브란트는 잠깐의 영광과 오랜 절망을 경험한 화가이다. 잘 나가던 때의 그는 세상에 부러울 것이 없는 존재였다. 하지만 아내 사스키아가 죽고 그의 고난이 시작되었다. 재혼하면 상속자 자격을 상실한다는 아내의 유언과 당시 경건을 앞세운 교회의 권위가 그를 짓눌렀다. 그런 중에도 렘브란트는 붓을 놓지 않았다. 도리어 더 치열하게 매달렸다. 그가 남긴 작품에 배어있는 위대한 정신은 고통과 인내의 산물인 셈이다. 고통을 이기는 정신의 위대함을 그에게서 본다.

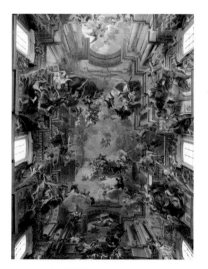

⁞ 성 이냐시오의 영광, 208쪽

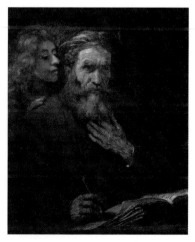

⁞ 마태와 천사, 261쪽

종교의 악마화

1880, 풍상
바돌로매 기념일의 학살을 보는 카트린
프랑스

로마 가톨릭교회는 더 이상 보편의 교회가 아니었다. 유럽은 종교 갈등으로 몸살을 앓아야 했다. 프랑스도 예외는 아니었다. 특히 바돌로매 기념일에 벌어진 위그노 학살은 처참하기 이루 말할 수 없었다. 학대의 대상이 된 위그노들은 나라 밖으로 망명을 하든지 로마 가톨릭교회로 개종을 하든지 아니면 광야 앞에 서야 했다. 위그노 지도자 나바르의 앙리가 프랑스의 왕 앙리 4세가 되어 낭트 칙령을 발표하여 잠시 잠잠했으나 오래가지는 않았다. 종교가 악마화되던 때였다.

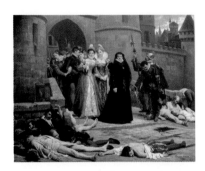
↕ 바돌로매 기념일의 학살을 보는 카트린, 283쪽

미술과 인권

1644, 벨라스케스
세바스티안 데 모라
에스파냐

인권은 천부적이지만 그것을 누리기 시작한 것은 그리 오래되지 않았다. 영국의 명예혁명과 프랑스 혁명 이후 미국독립선언으로 구체화 되었다. 미술에도 인권 의식이 담겨 있다. 벨라스케스는 에스파냐의 궁정 화가였다. 그의 작품 가운데에는 장애인이 등장하는 것들이 많다. 그는 비하하거나 멸시하는 시선으로 장애인을 그리지 않았다. 왕과 왕의 가족을 그리는 태도로 장애인을 그렸다. 단순히 시각적 아름다움만 추구하는 것은 참 화가가 아니다. 내면을 그릴 줄 알아야 화가이다.

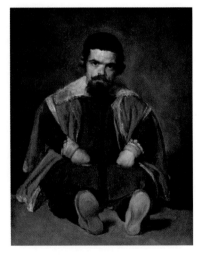
↕ 세바스티안 데 모라, 303쪽

1장

그리스,
서양성의 기초가 되다

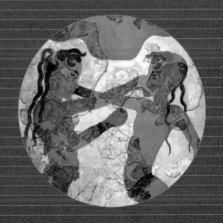

사람다움이란 무엇인가?
루시에게 묻는다

생물학에서 영장류라고 하면 8500 만 년~5500만 년 전에 출현한 태반 포유류를 말한다. 사람은 여기에 속한다. 영장류목 사람과는 호모속^{Homo}과 오스트랄로피테쿠스속 _{Australopithecus}으로 나눈다. 오스트랄로피테쿠스속은 약 400만 년 전 아프리카에서 출현, 남쪽 원숭이라는 뜻이다. 키는 작았고, 뇌의 용적은 현생 인류의 어린아이 정도에 해당하였으며 직립 보행하였고, 치열이 현생 인류와 비슷하였다. 호모속은 호모 하빌리스^{Homo Habilis}, 호모 에렉투스^{Homo Erectus} 그리고 호모 사피엔스^{Homo Sapiens}로 나눈다. 호모 하빌리스는 200만 년 전에 출현했는데 솜씨 좋은 사람이라는 뜻이고, 호모 에렉투스는 직립인으로 불과 도구를 사용하였고 키도 컸으며 뇌의 용적도 컸다. 베이징인, 자바인, 하이델베르크인이 포함된다. 호모 사피엔스는 현생 인류를 말한다. 오스트랄로피테쿠스나 호모 하빌리스, 호모 에렉투스를 현생 인류의 직계 조상으로 생각하는

인류학자는 없다. 그들은 현생 인류가 등장하기 전에 멸종하였다. 호모 사피엔스에 속하여 뇌의 용적이 현생 인류와 유사한 네안데르탈인은 약 20만 년 전에 등장하였다가 4만여 년 전에 사라졌다. 여기까지를 화석 인류라고 한다. 현생 인류의 등장은 이 무렵이었던 것으로 추정한다.

사람과 동물을 구분 지을 수 있는 것은 과연 무엇일까? 두 발 걷기를 하면서 이동 시간에 드는 에너지를 절감할 수 있었고 시야의 폭이 넓어졌고 손의 사용빈도가 늘었다. 자연스럽게 식량과 도구의 운반이 수월하여졌다. 성대의 발달을 촉진하여 소리와 언어의 발전을 가져올 수도 있었다. 무엇보다도 도구를 만들면서Homo Faber 자연Nature에서 문화Culture, 경작의 자리로 나갔다. 사냥과 채집의 삶이 경작과 목축의 삶으로 바뀌었고 점차 큰 강 유역에 도시를 이루었다. 문화가 문명Civilization, 도시의 계단을 만들기 시작한 것이다. 청동기 시대를 연 사람들은 농업 생산의 증대를 통해 분업화와 계층의 분화를 가져왔고, 급기야 지배층과 피지배층이 형성되었다. 지배자는 신神의 이름으로 통치를 정당화하였다. 웅장한 신전이 세워져 인간이 풀지 못하는 문제에 대한 답을 얻고자 하였다. 이 무렵 사람들은 문자를 발명하여 기억과 생각을 시간과 공간에서 확장 시켰다. 공동체 유지를 위해 법을 만들었다.

사람다움이란 과연 무엇일까? 다윈Charles Robert Darwin, 1809~1882은 사람의 대표적 특징으로 뇌가 크다는 점과 작은 치아, 두 발 걷기와 도구 사용을 들었다. 그러나 생물학이나 인류학에서는 '사람'과 '사람 이전'을 설명하지 못한다. 뼈 화석을 아무리 관찰하고 연구해도

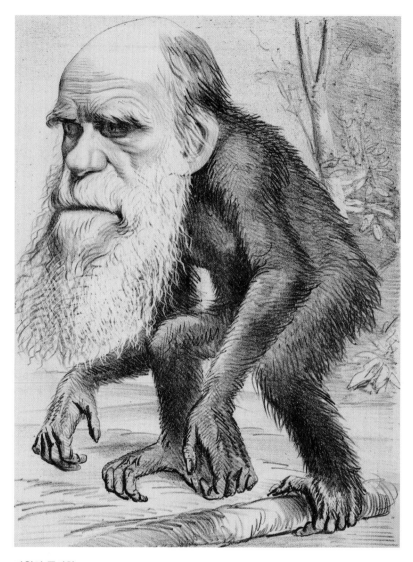

다윈의 풍자화

1871년 〈호넷 매거진〉에 실렸다. 다윈의 학설에 대한 반감이 담겨있다. 인간을 자연보
다 위대하다고 여겨온 사람들로서는 받아들이기가 어려웠는지 모르지만 제국주의자들
에게는 아주 좋은 구실이 되었다.

어느 시점부터 '사람'인지 설명하기란 불가능하다. 이 답은 과학이 주장하는 정보보다 종교가 제공하는 정보가 더 설득력 있게 들린다. 성경에 의하면 사람은 처음부터 '사람'이었다.

하나님이 이르시되 우리의 형상을 따라 우리의 모양대로 우리가 사람을 만들고 그들로 바다의 물고기와 하늘의 새와 가축과 온 땅과 땅에 기는 모든 것을 다스리게 하자 하시고 하나님이 자기 형상 곧 하나님의 형상대로 사람을 창조하시되 남자와 여자를 창조하시고 창 1:26, 27

이 말은 존엄한 존재로서의 사람을 수식할 수 있는 가장 훌륭하고 뛰어난 묘사이다. 특별하고 우월한 존재로서의 사람을 이 이상 어떻게 표현할 수 있겠는가. 여기에 생물학과 다른 종교만의 언어가 존재한다. 그럼에도 불구하고 진화론이 진리인 양 우쭐거릴 수 있었던 것은 우생학처럼 그 논리가 사회 현상을 설명할 수 있는 아주 좋은 근거가 되었기 때문이다. 다윈이 1859년 〈종의 기원〉을 펴냈을 때 세계는 제국주의의 각축장이었다. 식민 지배에 혈안이 된 열강들의 서세동점西勢東占을 설명하기에 진화론만큼 좋은 도구가 없었던 것, 곧 힘이 정의였던 때이다.

처음 성경이 기록되던 때 역시 힘이 정의 노릇을 하던 시대였다. 히브리 백성은 이집트에서 종살이를 하고 있었다. 소수의 권력자를 위해 다수의 굴종이 보편화 된 세상이었다. 노동의 강도는 높았고 생명은 백안시되었다. 차별과 무자비한 폭력 앞에서 히브리인들은 속수무책 당하기만 하였다. 민족적 차별과 노동력의 착취, 인

명 경시 풍조 속에 히브리인들의 신음은 날로 깊어갔다. 이 깊은 신음을 들으신 여호와가 역사에 개입하는 사건의 기록이 처음 성경 아니던가. 이런 배경에서 성경의 처음 다섯 권 모세오경이 기록되었다. 성경의 사람들이 경험한 첫 사건은 창조가 아니라 해방이다. 히브리의 이야기꾼들은 폭력과 차별로 억압받는 자신들이 사람의 근본으로부터 얼마나 이탈되고 왜곡되었는지를 설명하기 위하여 창조 이야기를 가장 먼저 소개한 것이다. 신의 형상으로 지음 받은 존재가 짐승보다 못한 취급받는 현실을 고발하므로 사람의 본래 위치를 회복해야 한다고 웅변하는 것이다.

그때나 지금이나 사람을 사람으로 취급하지 않는 풍조는 여전하다. 경제주의가 판을 치는 세상에서는 더욱 그렇다. 지금도 노동 현장에는 위험의 외주화가 여전하고 사회적 약자와 소수자에 대한 인권의 그림자가 현저하다. 차별을 부채질하며 기득권을 지키려는 소리도 높다. 한 줌도 되지 않는 권력으로 이웃을 괴롭히는 일들이 아무렇지도 않게 벌어지고 있다. 사람에 대한 예의가 날로 옅어지고 있다.

1974년 미국의 인류학자 도널드 요한슨Donald Johanson, 1943~이 에디오피아 하다르Hadar에서 여성 뼈 화석을 발굴하였다. 이름을 루시Lucy로 붙이고 오스트랄로피테쿠스 아파렌시스Afarensis로 명명했다. 생존연대는 380만 년 이전이고 뇌용량은 500cc 정도인데 현생 인류의 1/3에 해당한다. 그녀는 두 발 걷기를 하였고 107cm의 키에 28kg의 몸무게를 가졌다. 요한슨은 루시를 최초의 사람이라고 했다. 과연 그럴까? 루시는 과연 최초의 사람일까? 루시에게 묻고 싶다. 사

람다움이란 무엇인가?

사람은 속박받으면서 살 수 없는 존재다. 차별받으며 살 수 없는 존재다. 사람은 짐승이 아니다. 사람은 떡만으로는 살 수 없다. 사람은 처음부터 사람이다. 사람은 아름다움과 거룩함을 추구하는 존재이다. 사람은 예술적이고 종교적인 존재이다.

예술과 종교의 꼭짓점
빌렌도르프의 비너스

지구의 나이를 대략 46억 살이라고 추정한다. 인류가 출현한 것은 지금부터 400만 년 전쯤으로 추정한다. 두 발로 걷고 간단한 도구를 사용하는 오스트랄로피테쿠스, 불을 사용할 줄 알았던 호모 에렉투스가 등장하였고, 현생 인류와 가까운 호모 네안데르탈인이 약 20만 년 전에 등장하였다. 네안데르탈인은 죽은 자를 매장하는 풍습을 가졌는데 죽은 자를 장사지낼 때 생전에 사용하던 물건을 함께 묻기도 하였다. 이를 종교의 원시 형태로 보기도 한다. 그리고 마침내 4만 년 전 호모 사피엔스가 등장하였고 이들에 의하여 석기 시대가 도래하였다.

호모 사피엔스는 무리 생활을 하며 연장자와 경험이 많은 사람을 지도자로 여겨 공동생활을 하였다. 그들은 동굴이나 움집에 살면서 돌을 깨트려서 만든 뗀석기로 동물 사냥을 하였다. 〈알타미라 동굴 벽화〉와 〈쇼베 동굴 벽화〉, 〈라스코 동굴 벽화〉는 이들이 남긴 유

산이다. 이들은 단순한 채집과 사냥에서 한 걸음 더 나아가 농경과 목축으로 삶을 발전시켰다. 이때를 기원전 1만 년쯤으로 보는데 농사에 필요한 도구가 필요했던 인류는 석기를 다듬어 사용하기에 이르렀다. 이름하여 간석기가 등장한 것이다. 나아가서 수확한 곡식을 저장하거나 조리하기 위하여 토기를 만들었다. 평평한 토기 표면에 빗살 무늬를 그려 넣었다. 신석기 시대를 연 것이다. 이 무렵에 토테미즘이나 애니미즘, 샤머니즘이 생겼을 것으로 추정하는 것은 무리가 아니다.

석기 시대를 지난 인류는 농업용수 확보가 쉬운 강가에 도시를 이루며 모여 살기 시작하였다. 그들은 돌 대신에 청동으로 도구를 만들어 생활에 이용하였다. 무기를 만들어 이웃 부족을 공격하기도 하였다. 정착 생활을 하는 사람들은 자신을 지켜줄 강력한 힘의 필요성을 실감했다. 계급이 발생하였고 빈부격차가 벌어졌다. 주전 3500년쯤에 티그리스강과 유프라테스강 유역에서 메소포타미아 문명이 발흥하였다. 나일강과 인더스강, 황허에서도 같은 현상이 일어났다.

메소포타미아 문명을 이룩한 수메르인들은 문자를 발명하였다. 문자의 발명으로 인류 역사는 비로소 선사 시대에서 역사 시대로 진입하였다. 그들은 점토판에 뾰족한 나무나 뼛조각으로 문자를 새겨 불에 구운 후에 항아리에 보관하였다. 계약서나 영수증, 또는 영웅담 등이었다. 문자를 배우는 이들은 대개 특권층의 아들들이었다. 문자를 독점한 그들은 권력 유지가 훨씬 수월했다.

1909년 오스트리아 도나우강가의 빌렌도르프에서 철도공사를

하던 중 선사 시대의 진귀한 유물이 발견되었다. 2만 5천 년쯤 전에 만들어진 것으로 추정되는 이 유물은 가슴과 복부, 둔부가 과장된 여성의 모습을 한 조각품이었다. 풍요와 다산을 상징하는 이 조각상의 크기는 11.1cm에 불과하였다. 사람들은 이 조각상에 '빌렌도르프의 비너스'라는 이름을 붙였다.

이쯤에서 의문이 하나 생긴다. 성경의 기록과 앞서 설명한 인류 문화의 역사가 조화되지 않는다는 점이다. 성경에도 인류의 기원과 처음 인류의 삶을 기록하고는 있지만 현대인에게 익숙한 과학의 언어가 아니다. 그렇다. 성경은 과학의 목적으로 기록된 글이 아니라 다른 목적 아래 기록되었다. 그러므로 과학적 진실을 성경에서 기대하는 것은 번지수를 잘못 찾은 격이다. 과학은 물을 H_2와 O로 나눌 수는 있지만 눈물에 담긴 진실을 나트륨Na과 염소Cl의 추가만으로 설명할 수는 없다. 과학만이 진리에 이를 수 있다는 과학주의는 미신 못지않은 편견이다.

앞서 말한 대로 지구의 나이는 46억 살이나 되었다. 이것을 365일 한 해로 치환하였을 때 인류의 출현은 12월 31일 저녁 8시의 일이다. 현생 인류인 호모 사피엔스가 등장하여 농경이 시작된 신석기시대를 연 것은 밤 11시 30분 무렵이다. 그렇게 연산하면 현대문명은 자정 2초 전에 출현한 셈이 된다. 인간이 얼마나 미미한 존재인가를 새삼 느낀다.

앞서 말한 〈빌렌도르프의 비너스〉에서 '비너스'라는 이름이 어색하다. 차라리 '빌렌도르프의 하와'로 이름 붙였으면 어떨까! 비너스는 로마 신화에 등장하는 아름다움과 사랑의 신이다. 그리스 신화

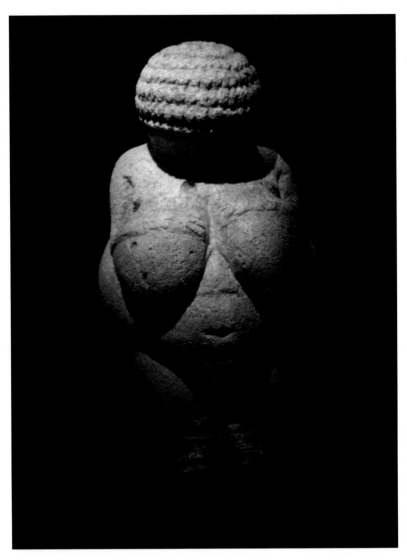

빌렌도르프의 비너스
주전 25000년~주전 20000년경의 선사 시대 미술, 빈 자연사 박물관

의 아프로디테와 동일시된다. 우라노스의 잘린 성기에서 나온 정액이 바닷물과 섞여 생겨난 거품에서 태어났다고 한다. 〈밀로의 비너스〉기원전 130년경 등에서 보듯 비너스는 단연 예술의 대상이 되었지만 중세 미술에서 비너스는 자취를 감춘다. 중세는 교회가 권력을 쥐락펴락하던 시대, 관능적인 여신 비너스를 용인할 수 없었고 인간을 아름답게 보고 싶지 않던 교회의 의중이 반영되었다. 그러다가 르네상스에 이르러 보티첼리Sandro Botticelli, 1444~1510에 의하여 부활하였는데 〈비너스의 탄생〉1485이 그것이다.

　인류학에서는 구석기 시대의 인류를 원시인Primitive이라고 한다. 이는 정신과 도덕에 있어서 미개하다는 의미가 아니라 인류가 거쳐온 문명 이전의 상태에 더 가깝다는 의미이다. '빌렌도르프의 비너스'는 최초의 여성 하와에 더 가까운 존재임에는 틀림없다. 그래서 '하와'가 더 어울린다. 돌로 돌을 다듬어 만든 제작자 역시 아담에 가까운 사람이 분명하다. 여기서 상상력을 자극해본다. 아담이 하와를 작품으로 남겼다면 작품에는 분명히 아담의 지문이 있어야 마땅하다. 그것이 무엇일까. 그것은 단순히 인류학자들이 생각해낸 풍요와 다산, 그 이상의 것이어야 옳다.

　　하나님이 자기 형상 곧 하나님의 형상대로 사람을 창조하시되 창 1:27

　하나님의 형상Imago Dei, 이것이 예술과 종교가 서로를 마주 보게 하는 꼭짓점이다.

서양성의 기초
미노아 문명

　　　　　　　　미술은 따로 배우지 않아도 누구나
친숙감을 갖는다. 태어나면서부터 종교성을 갖는 것처럼 아름다움
에 대한 의식은 본능적이기 때문이다. 하지만 그런 미술에도 역사의
켜가 두껍게 쌓여있다. 구석기 시대 동굴벽화 같은 원시 미술에서부
터 20세기에 전개된 새로운 경향의 난해한 현대 미술에 이르기까지
역사의 맥이 흐르고 있다. 그래서 미술을 대하는 것은 역사를 마주
하는 것과 같다.

　미술을 이해를 하려면 무엇보다 먼저 헬레니즘을 알아야 한다.
헬레니즘은 헤브라이즘과 더불어 서양 현대 문명을 이룬 두 흐름 가
운데 하나로서 주전 5세기 이후 그리스가 중심이 되어 이룩한 문명
을 말한다. 그렇다고 헬레니즘이 고대 그리스인이 독창적으로 만든
문명이라는 말은 아니다. 그리스 이전 그 주변 아시아와 아프리카
에는 이미 뛰어난 오리엔트 문명이 존재했다. 오리엔트 문명의 서쪽

가장자리에 위치한 그리스인들은 그 영향을 많이 받았다. 특히 그리스는 메소포타미아를 기반으로 한 페르시아와 극렬하게 싸웠는데 역설적이게도 그 덕분에 그들의 문명은 한층 성숙하게 되었다.

고대 세계에서 지중해는 다양한 문화가 서로 만나 교류하는 곳이었고 지중해를 다스리는 자가 역사의 주인이 되었다. 오리엔트 문명이 그리스에 전해지는 통로는 지중해였다. 특히 그리스의 서쪽에 있는 에게해는 문명의 징검다리 역할을 하였다. 그리스 문명이 자리 잡기 전, 지중해를 통해 오리엔트 문명과 교류하던 때에 에게해에 나타난 문명을 에게 문명이라고 하는데 에게 문명은 그리스 본토에 있는 미케네 문명Mycenaean civilization과 소아시아 서안의 트로이 문명Trojan civilization 그리고 크레타섬을 중심으로 한 미노아 문명Minoan civilization으로 세분한다. 그 가운데 역사가 가장 오래된 미노아 문명은 기원전 3000년경에 발생하였다. 이집트와 메소포타미아에서 그리스로 가는 길목에 있었던 지정학적인 이유 때문이다.

성경에도 크레타에 대한 언급이 있다. 바울은 주전 6세기의 크레타 시인 에피메니데스Epimenides의 말을 인용하여 "크레타 사람은 예나 지금이나 거짓말쟁이요, 악한 짐승이요, 먹는 것밖에 모르는 게으름쟁이다"딛 1:12라고 썼다. 논리학에는 '에피메니데스 파라독스'가 있다. 에피메니데스는 "모든 크레타 사람은 거짓말쟁이다"라고 했다. 그의 말이 참말이라면 모든 크레타 사람은 거짓말쟁이다. 그런데 그도 크레타 사람이므로 그의 말은 거짓말이다. 그래서 모든 크레타 사람은 정직하다는 논리가 성립된다. 바울이 인종차별과 지역 비하로 비칠 수 있는 이런 말을 한 이유는 경건의 자리를 이탈한

크레타의 그리스도인들을 상대한 것이지 크레타 일반을 말한 것은 아닐 것이다. 어쨌든 에피메니데스의 말을 통해서 크레타 사람들이 내세보다는 현세를 중히 여긴다는 것 정도는 가늠할 수 있겠다.

크레타는 이야기의 섬이었다. 신들의 분노로 가라앉았다는 전설의 섬 아틀란티스 이야기는 주전 1500년경에 화산이 폭발한 인근의 테라섬과 겹쳐진다. 그 여파로 미노아 문명이 몰락하고 말았다는 이야기도 설득력 있게 들린다. 암피트리온으로 변신하여 암피트리온의 아내 알크메네의 잠자리에 든 제우스에 의해 태어난 천하 영웅 헤라클레스 이야기, 조카 탈로스를 죽이고 추방판결을 받은 후 미노스에게 몸을 의지하는 당대 최고의 발명가 다이달로스 이야기, 미노스 왕의 아내 파시파와 수소 사이에서 태어난 우두인신牛頭人身의 괴물 미노타우로스 이야기, 다이달로스에 의해 지어진 미궁 라비린토스에 갇힌 미노타우로스, 매해 아테네에서 남녀 젊은이 일곱 명씩 제물로 바쳐져 미노타우로스의 먹이가 되었다는 이야기, 아테네 왕 아이게우스의 아들 테세우스가 미노타우로스에게 바쳐질 제물이 되어 미궁에 들어갔다가 크레타의 공주 아리아드네의 기지로 괴물을 퇴치하고 미궁을 빠져나와 아리아드네를 데리고 떠난 이야기, 분노한 미노스가 다이달로스와 그의 아들을 미궁에 가두었지만 밀랍 날개로 미궁을 탈출한 이야기, 그 과정에서 아버지의 말을 귀담아듣지 않아 바다로 추락하였다는 이카루스 등 흥미진진한 이야기가 무궁무진하다.

이런 이야기에는 재미와 더불어 역사의 진실도 포함되어 있다. 먼저 오리엔트 문명을 받아들인 크레타가 그리스 본토의 아테네보

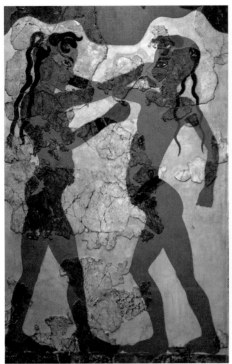

미노아 〈권투하는 아이들〉 벽화
주전 2000~주전 1800년경, 아크로티리

이집트 〈헤시라〉 목판
주전 2700년경, 이집트 미술관 카이로

다 강했다는 사실, 아테네는 크레타의 속국으로 해마다 남녀 젊은이 일곱명을 바쳐야했다. 아테네의 왕자 테세우스는 그 굴종의 역사를 반전시킨 영웅인 셈이다. 뿐만 아니라 1900년 영국의 고고학자 아서 에반스^{Arthur Evans, 1851~1941}에 의해 발굴된 크노소스 궁전은 규모에 비해 건물의 크기가 대동소이하고 소박한 것으로 보아 왕의 권위가

이집트나 메소포타미아만큼 강력하지는 않았던 것으로 추측할 수 있는데 이를 통해 민주정치를 가늠하게 한다.

미노아 문명이 남긴 미술은 선명한 색상과 경쾌한 분위기의 작품들이 대부분이다. 테라섬 아크로티리는 화산재가 8m까지 덮여 당시 모습이 아주 잘 보존되어있는데 여기에서 발견된 벽화들은 '정면성의 원리'를 따랐다. 사람을 그릴 때 얼굴과 다리는 옆에서 본 모습으로 그리고, 눈과 몸통은 앞에서 본 모습으로 그리는, 크레타보다 천년이나 앞선 이집트의 회화 양식이다. 하지만 이집트에서는 이 양식이 왕과 귀족, 사제 등의 높은 신분에 국한되어 적용되었고 일반인들에게는 적용되지 않았다. 그런데 미노아 문명에서는 일반인도 그렇게 그렸다. 같은 원리를 따르면서도 이집트의 회화가 갖는 엄숙성과 귀족성과 영원성이 미노아에서는 해방성과 시민성과 해학성과 현실성으로 변화하였다. BC 2610년경의 헤시라의 목판 부조와 비교하면 뚜렷하다.

게다가 미노아 미술의 인체 그림은 거의 누드화이다. 영국의 미술사학자 케네스 클라크^{Keneth Clark, 1903~1983}는 〈누드의 미술사〉에서 '누드야말로 서양성의 핵심'이라고 말했다. 옷을 입힌 미술과 옷을 입히지 않은 미술에는 사람에 대한 관점이 담겨있다. 사람의 몸을 존귀하고 아름답다고 볼 것인가, 천하고 음흉한 시선으로 볼 것인가의 문제다. 누드화는 인체에 대한 예찬이며 인간에 대한 긍정이다.

미술의 별이 되다
그리스 문명

프랑스어인 '르네상스'는 부활, 또는 재생을 말한다. 르네상스 시대가 꿈꾼 부활이라는 것은 '고전'의 부활인데 그 고전이란 다름 아닌 '그리스 미술'이다. 고전은 시대를 망라하여 존재한다. 르네상스 시대 라파엘로Raffaello Sanzio, 1483~1520의 〈아테네 학당〉, 17세기 바로크 시대 렘브란트Rembrandt van Rijn, 1606~1669의 〈호메로스의 흉상을 응시하는 아리스토텔레스〉, 18세기 신고전주의 다비드Jacques Louis David, 1748~1825의 〈소크라테스의 죽음〉뿐만 아니라 오늘날에도 고전 미술은 생활 가까이에 있다. '고전'이란 오래되었다는 의미를 담고 있다. 그러나 그것이 전부가 아니다. '고전'을 뜻하는 라틴어 클라시쿠스classicus는 '오래됨'을 넘어서 모범적이고 영원성을 지니고 있어 다음 세대에 끊임없이 영향력을 행사한다는 의미를 담고 있다. 서양미술은 그리스 문명이 이룩한 아름다움뿐만 아니라 작품에 담긴 가치와 정신을 자신들의 이상으로 보았다. 그렇

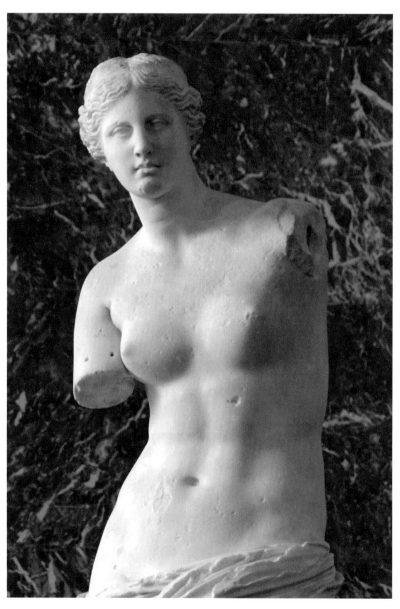

밀로의 비너스

주전 130년경. 1820년 밀로스에서 발견되었다. 루브르 박물관

다면 그리스 문명의 어떤 모습이 시대를 뛰어넘어 사람들을 추종하게 하는 것일까? 이를 살피려면 고대 그리스로 다시 돌아가야 한다.

에게 문명의 중심은 미노아에서 기원전 15세기경까지 유지되다가 그리스 본토 미케네로 옮겨갔다. 미케네 문명을 이룬 이들은 그리스 남부 펠로폰네소스반도 산간지역의 아카이아 사람들인데 이들은 스파르타 등 여러 도시국가를 세워 서로 연대하면서 영토 확장에 힘을 쏟으며 흑해까지 진출할 욕망을 가졌다. 그 길목에 트로이가 있었다. 마침 미케네 왕 아가멤논은 트로이 왕자 파리스에 의해 스파르타의 왕비 헬레나가 납치된 것을 빌미로 연합군을 만들어 트로이와 전쟁^{BC 1260 추정}을 벌인다. 전쟁은 10년이나 서로 지쳐갈 무렵 오디세우스의 꾀로 목마를 만들어 트로이를 함락할 수 있었다. 하지만 이런 미케네 문명도 기원전 1100년경, 철기로 무장한 도리아인들에 의하여 점령당하고 만다.

미케네 문명 몰락 이후 지중해는 해상 무역에 능한 페니키아인들이 주도하다가 400여 년이 지난 후 마침내 그리스 문명이 개화하기 시작하였다. 그 시작을 주전 8세기 즈음으로 보는데 이는 고대 올림픽의 개최^{BC 776}와 구전되어 오던 트로이 전쟁 이야기를 호메로스^{Homeros, BC 800?~BC 750}가 장편서사시 〈일리아드〉와 〈오디세이〉로 정리한 것과 맞물려있다. 그리고 페니키아의 영향을 받아 알파벳이 처음 만들어진 것도 이 무렵이니 이때를 그리스 문명의 틀이 만들어진 시점으로 보는 것이다. 덧붙이자면 그리스 문명의 종말은 주전 31년의 악티움 해전에서 옥타비아누스가 프톨레마이오스 왕조의 클레오파트라와 안토니우스 연합군을 격퇴한 때로 본다. 좀 더 길게 보자

면 로마 교황 테오도시우스가 393년에 올림픽 경기를 이교 숭배라며 폐지한 때로 보기도 한다. 그래서 그리스 문명은 길게는 1200년, 짧게는 750년 정도 유지되었다고 본다.

그리스 내륙은 험한 산악지역이므로 사람들은 해안에 모여 무역을 하면서 살았다. 에게해를 사이에 두고 소아시아 연안을 이오니아, 북쪽을 마케도니아, 서쪽을 그리스로 불렀다. 에게해 연안에 서로 떨어져 도시국가를 이루어 살면서도 그들을 그리스인이라고 부르는 이유는 두 가지이다. 하나는 그들이 공통의 언어인 그리스어를 사용하였다는 것이고, 다른 하나는 그리스 신화를 공유하였다는 점이다. 언어와 종교가 그들에게 광범위한 지역에 퍼져 살면서도 일체감을 준 것이다.

게다가 그리스인들은 강력한 군주에 의한 중앙집권의 통일왕국을 꿈꾸지 않았다. 그들은 작은 도시국가에 자족하였고 필요에 따라 연대하였다. 후에 로마가 포용과 개방을 통하여 거대한 제국이 된 것에 비하여 그리스의 도시들은 매우 폐쇄적이었다. 그리스인들은 영토를 확장하고 백성 수를 늘리는 대신에 분가하여 지중해 연안에 광범위하게 식민도시를 세우는 방식을 택했다. 식민도시는 점차 대등한 지위를 갖추어 이해 충돌이 생기면 본국과 대립하기도 하였다. 이런 과정을 통하여 그리스 도시국가에 독특한 문화가 만들어졌는데 그것이 바로 민주주의이다.

물론 그리스의 모든 도시국가가 동일한 방식의 민주주의를 따른 것은 아니고, 오늘의 민주주의와 같은 것도 아니다. 그리스인들은 직접민주주의를 시행하였다. 특히 아테네의 '아고라^{Agora}'는 상업

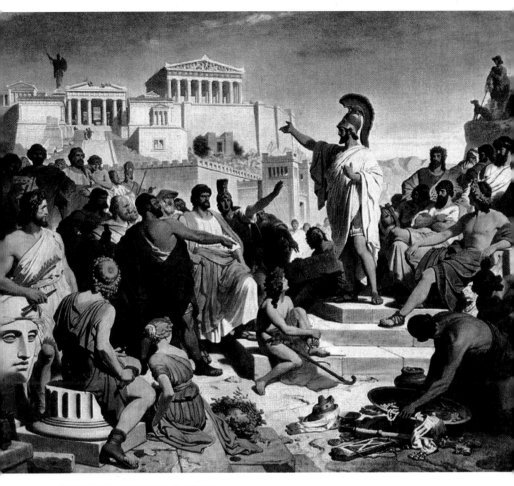

필립 폰 폴츠 〈페리클레스의 추도사〉

1853 당시 그리스는 아테네와 스파르타로 나뉘어 서로 싸웠는데 이를 펠로폰네소스 전쟁이라고 한다. 이 전쟁의 전사자를 위한 장례식에서 페리클레스가 장례연설을 하였는데 여기에는 아테네 데모크라티아의 가치가 담겨있다. "우리의 정치체제를 민주주의(Demokratia)라고 부르는데, 이는 권력이 소수의 손이 아니라 전 국민의 손에서 나오기 때문입니다. 분쟁을 해결하는 문제에서 모든 사람은 법 앞에 평등합니다. 어떤 사람을 공적인 책임있는 자리에 다른 사람보다 위에 둘 때 중요하게 고려되는 것은 그의 출신 성분이 아니라 그의 실제적인 능력입니다."

과 사교뿐만 아니라 재판, 정치, 종교, 철학의 중심 마당으로 민주주의의 토양이 되었다. 주전 492년부터 그리스는 페르시아로부터 세번의 침공을 받았는데 이 전쟁에서 그리스가 승리할 수 있었던 것도 민주주의의 힘이다. 특히 페리클레스^{Perikles, B.C. 495?~B.C. 429}가 아테네를 이끌던 시기는 민주주의의 백미로 꼽는다. 그리스인들은 자유인이었다.

이러한 분위기는 미술을 순수하게 하였다. 미술은 권력에 아부하지 않아도 되었고, 그리스의 다양한 신들의 이야기가 자유롭게 미술 소재가 되었다. 그리스 미술은 기하학양식-아르카익^{Archaic}-고전기-헬레니즘의 순으로 진행하였다. 마케도니아 알렉산더의 등장으로 그리스 미술은 그 순수함이 훼손되기도 하였지만 그리스 문명의 세계화라 할 수 있는 헬레니즘을 이루기도 하였다. 영국의 시인 셜리^{James Shirley, 1596~1666}는 "우리는 모두 그리스인이다"라고 했다. 셜리뿐만 아니라 모든 유럽인들은 유럽문화의 고향으로 그리스를 지목한다. 오리엔트 문명의 영향을 받았지만 탈오리엔트하여 현실의 즐거움과 누드의 당당함, 작은 도시국가가 갖는 민주의식과 주체의식, 인간이 중심이 되는 합리적 사고방식 때문이다.

공감하는 능력

그리스 정신

 그리스 문화의 중심에는 신화가 있다. 인간의 품성을 가진 신들의 사랑과 욕심 이야기인 그리스 신화가 그리스인의 정체성을 확인하게 하였고, 그것은 곧 그리스 문화의 발화점이기도 하였다. 매년 3월 디오니소스 축제에는 그리스 신화를 소재로 한 비극이 야외극장에서 가면극으로 공연되었다. 영웅들이 등장하여 자신의 사명을 수행하는 이야기가 흥미진진하게 전개되는데 대개는 비참한 결말로 마친다. 배역을 맡은 배우뿐만 아니라 대규모 합창단이 등장하여 상황을 설명하거나 전개를 암시하고 관객의 생각을 대변한다. 야외극장에 모인 아테네 시민들은 연극에 몰입하며 정화에 이르고 자신을 성찰했다.

 그리스 비극의 창시자인 아이스킬로스^{Aeschylos, BC 525~BC 456}는 소포클레스^{Sophocles, BC 496~BC 406}, 에우리피데스^{Euripides, BC 484~BC 406경}와 함께 고대 아테네의 3대 비극 시인으로 꼽힌다. 그는 비극의 소재로

신화가 아닌 역사를 다룬 유일한 작품, 〈페르시아 사람들〉을 남겼다. 아이스킬로스는 마라톤 전쟁에 형과 함께 참전하였고, 살라미스 해전에도 참전한 용사이다. 살라미스 전쟁이 끝나고 8년이 지난 BC 472년에 이 작품을 실연하였는데 훗날 아테네의 민주주의를 꽃피운 페리클레스^{Perikles, BC 495경~BC 429}가 20대의 약관으로 공연 후원자 코레고스^{choregos}가 되었다.

이 연극은 BC 480년 인류 최초의 세계제국인 페르시아가 16만 명의 군대와 1,200척의 함대를 거느리고 작은 도시국가 연합체인 그리스를 침공한 살라미스 해전을 다룬다. 세계 역사의 향방이 이 전쟁의 승패에 달려있었다. 실제 전쟁에서는 그리스의 아테네가 극적으로 승리하였지만 극 중에는 그리스인이 한 사람도 등장하지 않는다. 전투의 치열한 함성은 물론 승리의 환호도 들리지 않는다. 도리어 전쟁에 패하여 도망자가 된 페르시아의 왕 크세르크세스^{Xerxes I}, 구약성경 아하수에로의 비참한 모습과 마라톤 전투에서 그리스에 패했던 다리오 왕^{Darius}의 넋, 다리오의 아내이자 크세르크세스의 어머니 아토싸^{Atossa}, 패전 소식을 전하는 전령 그리고 페르시아 원로로 구성된 합창대가 등장한다.

전령은 그리스의 치밀하고 용감한 대응에 속수무책 도륙당하는 페르시아군의 처참한 모습을 수산궁 아토싸에게 자세히 전한다. 다리오 왕의 넋은 페르시아군이 그리스에서 신상을 파괴하고 불 지르는 등 사악한 행동을 한 결과로서 반드시 패할 것이라며 아들의 오만을 질책한다. 크세르크세스는 용감한 전우들을 잃고 전쟁 패배의 충격으로 고통스러워 울부짖는다. 무대 위는 슬픔과 고통, 충격으로

무겁다. 연극을 보는 원형극장의 수만 명 아테네 시민들도 함께 탄식하며 눈물을 삼켰다. 자신의 아버지와 아들과 형제와 친척과 이웃을 죽인 적군의 불행과 슬픔을 기뻐하는 것이 마땅하지만 아테네 시민은 기쁨과 환호 대신 눈물을 흘리고 탄식하고 있다. 이것이 공감이다. 그리고 이것이 연극의 힘이자 그리스의 힘이다.

아이스킬로스가 이 연극을 통하여 얻고자 했던 것은 무엇일까? 적어도 두 가지, 자유의 위대함 그리고 공감하는 능력 아니었을까? 살라미스 해전은 그리스를 단결하게 하였고, 자유의 가치를 지켰다는 자부심을 심었다. 살라미스 해전의 패전 소식을 듣고 온 전령에게 아토싸가 묻는다. "누가 저들의 목자로 군림하며, 누가 그 군대를 지배하는가요?" 아이스킬로스는 전령을 통하여 답변하며 그리스의 자유를 강조한다. "없습니다. 그들은 누구의 노예라고도, 누구의 신하라고도 불리지 않습니다." 소포클레스는 "야만인은 노예를 갖고 있고, 그리스인은 자유를 갖고 있다"라고 했다. 페리클레스는 "우리의 정치체제는 이웃 나라의 관행과 전혀 다릅니다. 남의 것을 본뜬 것이 아니고, 오히려 남들이 우리의 체제를 본뜹니다. 몇몇 사람이 통치의 책임을 맡는 게 아니라 모두 골고루 나누어 맡으므로, 이를 데모크라티아^{demokratia}라고 부릅니다. 개인끼리 다툼이 있으면 모두에게 평등한 법으로 해결하며, 출신을 따지지 않고 오직 능력에 따라 공직자를 선출합니다. 이 나라에 뭔가 기여를 할 수 있는 사람이라면, 아무리 가난하다고 해서 인생을 헛되이 살고 끝나는 일이 없습니다"라고 했다. 역사 철학자 헤겔^{Georg Wilhelm Friedrich Hegel, 1770~1831}은 "역사상 살라미스 해전만큼 정신의 힘이 물질의 힘보다 우월하다

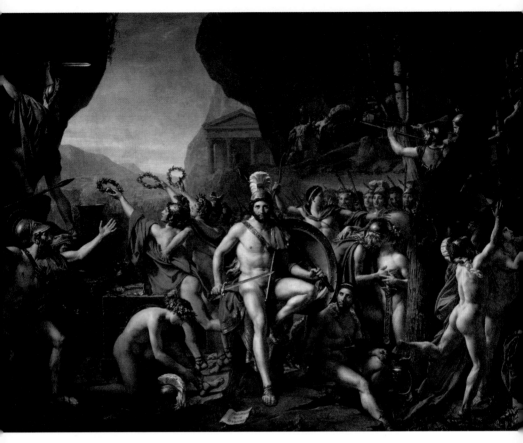

자크 루이스 다비드
〈테르모필레의 레오니다스〉 1814, 캔버스에 유채, 531×395cm, 루브르 박물관, 파리

는 사실을 명백하게 드러낸 적은 없었다"라고 했다. 자유 정신이야말로 그리스의 힘이고 이것이 민주주의의 모태라는 말이다.

하지만 그것이 다가 아니다. 아이스킬로스는 연극을 통하여 공감하는 능력이 승리하는 능력보다 위대함을 말하려 하였다. 테르모필레 협곡에서 300명의 군사로 페르시아의 크세르크세스 왕을 저지하고 장렬히 전사한 스파르타의 레오니다스 왕Leonidas I, 540~480 BC이나 살라미스 해전을 승리로 이끈 테미스토클레스Themistocles 528?~462? BC 장군과 그 전쟁에 목숨 걸고 싸운 군인들도 뛰어나지만 그보다 더 훌륭한 이는 〈페르시아인〉 연극을 보며 페르시아인의 절망에 동참하는 아테네 시민이다. 그리고 이 연극을 통해 적의 오만에서 자기의 분수를 읽게 한 아이스킬로스이다. 그가 우리에게 묻는다. "당신은 원수를 위해 눈물을 흘릴 수 있는가?" 이 물음에 대답할 수 있다면 인류의 미래는 어둡지 않다.

초기 기독교 미술

희망

고난 당한 것이 내게 유익이라(시 119:71)

인류 역사에서 참변과 비극과 불행이 후세대에게 영감의 원천이 되는 경우가 더러 있다. 주후 79년 베수비오 화산의 폭발로 폼페이와 헤르쿨라네움 등 고대 로마 도시의 사회상과 문화가 고스란히 보존될 수 있었던 것은 역설적이다. 폼페이 인구의 1/10인 2천여 명 시민들이 목숨을 잃었고 웅장한 도시와 화려한 문화는 화산재에 묻히고 말았다. 이들 고대 도시가 발견된 것은 1594년 폼페이를 가로지르는 수로 건설 과정이었다. 미술작품과 건축물이 발견되었지만, 당시는 본격적인 발굴이 힘든 시대였다. 폼페이가 주목받기 시작한 것은 1748년 프랑스에 의해서였다. 이로 인하여 고대 로마에 대한 향수가 불타올라 신고전주의 미술의 흥행을 불러왔으며 유럽 전역에서는 로마 여행 붐이 일어났다. 세계는 다시 로마로 향하고 있었다.

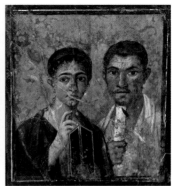

〈이집트 파이윰 초상화〉 2세기경 〈폼페이 부부 초상화〉 1세기경

주후 1세기 이집트는 로마의 지배를 받고 있었다. 파이윰^{Faiyum}에서는 이 무렵에 그려진 미라 초상화가 출토되었다. 장례에 있어서 매장이 일반화되었던 이집트는 미라의 얼굴 부위를 천으로 쌀 때 죽은 자의 초상화를 납화법으로 그려 넣었다. 납화법^{encaustic}이란 안료를 밀랍에 녹여 따뜻할 동안에 주걱이나 붓으로 목판이나 대리석에 그리는 화법이다. 이 기법은 템페라와 함께 초기 기독교 미술에 흔히 쓰였다.

초기 기독교 미술이란 그리스도의 교회가 시작된 주후 30년경부터 로마에 의해 제국의 종교가 되기 이전의 카타콤^{catacomb} 시대에 이르는 미술을 말한다. 카타콤이란 '무덤들^{tumbas}과 가운데^{cata}'의 합성어로 박해받는 교회를 상징한다. 예수를 주와 그리스도로 고백하는 이들은 로마의 박해를 피해 무덤에서 살거나 무덤에서 예배했다. 신앙에 입문하기 위해서는 제국이 주는 안전을 포기하여야 했다. 이

때는 일상과 예배와 선교는 구분되지 않았다. 삶이 곧 예배였고 선교였다. 이 시기를 약 300년 정도로 보는데 그 이후 콘스탄티누스 Constantinus I, 274~337에 의해 도래한 교회를 '승리의 교회'라고 한다.

극렬하게 기독교를 박해한 황제는 네로Nero, 37~68다. 그는 증오심으로 기독교인들을 박해하였다. 64년 로마에 대화재가 발생하자 방화범으로 기독교인을 지목하였다. 십자가에 달리게 하거나 개에게 물어 뜯기도록 하는가 하면 밤에는 등불 대용으로 태우기도 하였다. 96년부터 180년에 이르는 시기를 5현제 시대라고 하는데 다섯 명의 황제들, 곧 네르바, 트라야누스, 하드리아누스, 안토니누스 피우스, 마르쿠스 아우렐리우스 등이 제국의 전성기를 이끌었다. 트라야누스Marcus Ulpius Trajanus, 53~117 황제 때 로마는 제국 최대의 영토를 구축하였다. 황제는 세습이 아니라 원로원 의원 가운데에서 가장 유능한 인물을 임명하였기 때문에 훌륭한 황제가 연이어 나올 수 있었다. 하지만 기독교에 대한 박해는 여전하였다. 〈명상록〉을 쓴 마르쿠스 아우렐리우스도Marcus Aurelius, 121~180 기독교 박해를 주저하지 않았다. 트라야누스 데키우스Trajanus Decius, 200~251 황제의 기독교 박해는 극에 달했다. 로마는 이민족의 침입과 경제 위기, 전염병 등으로 날로 피폐해지고 있었다. 250년에 황제는 옛 로마의 영광을 회복하고자, 백성들에게 칙령을 내려 신들을 위한 희생 제사를 강요하였다. 기독교인들은 이를 받아들이지 않았고 황제는 사회질서를 해친다는 죄목을 달아 탄압하였다. 재산은 몰수당하고 공민권은 빼앗겼다. 집회는 금지되었고 교회 지도자들은 체포되었다. 이때 많은 순교자와 배교자, 은둔자가 나왔다.

〈선한 목자상〉 로마 카타콤. 2세기경

　이런 시대에 기독교인들은 일상의 삶을 포기한 채 신앙을 살아
내야 했다. 카타콤이나 광야의 동굴에 모여 예배하였다. 이때 미술
은 그리스도인의 신앙고백을 표현하는 좋은 도구였다. 글보다 그림
은 신앙을 이해하는 데 용이하였다. 초기 기독교인들은 벽에 자신이
믿는 믿음의 내용과 신앙고백을 그렸다. 착한 목자, 어린 양, 포도나
무, 종려나무, 감람나무, 오병이어, 비둘기, 부활, 요나, 다니엘, 노아,
아담 등이 그려졌다. 삶과 신앙과 선교가 나뉘지 않았다. 박해를 받
으면서도 팔레스타인은 물론 소아시아와 시리아, 북아프리카는 물
론 제국의 중심에도 기독교인이 점점 늘어갔다.
　로마의 카타콤에 그려진 수많은 그림 가운데 하나인 〈노아와

〈노아와 비둘기〉 로마 카타콤, 2세기경

비둘기〉는 올리브 잎을 물고 온 비둘기의 모습이다. 이 그림에는 두 가지 특이점이 있는데 하나는 노아가 오란트orant 도상으로 그려졌다는 점이고, 다른 하나는 노아가 수염이 없는 젊은 모습이라는 점이다. 오란트 도상은 〈풀무불에 던져진 세 명의 히브리인〉 등에서 당시 기독교인들이 초월에 기대 기도하는 자세였을 것으로 추정할 수 있다. 늙은 노아를 젊게 그린 당시 기독교인의 결기가 돋보인다.

초기 기독교 미술은 콘스탄티누스의 밀라노 칙령[313]으로 마무리를 짓고 승리의 교회에 복무하는 영광의 미술로 탈바꿈하기 시작하여 천년을 잇는다. 교회가 순수를 버리고 하늘의 영광을 땅에 구현하려는 세속화의 길을 걸을 때 미술도 길을 잃고 깊은 잠에 빠진다.

황제여, 나는 그대를 이기지 않겠노라
아야 소피아

고대 그리스의 전차 경주를 히포드
로모스^{hippodrom}라고 하는데 이는 '말'과 '경주'의 합성어이다. 대규모
의 원형 경기장에 수많은 인파가 모여 이 경주를 즐겼다. 전차 경주
는 로마 시대에도 이어져 키르쿠스^{Circus}라고 불렀고, 이는 영어 서커
스의 기원이 되었다. 전차 경주는 모두 네 진영의 대결로 이어지고
각 응원단은 청, 홍, 녹, 백의 고유색으로 자기 진영을 표시하였다.
330년, 콘스탄티누스 1세^{Constantinus I, 274~337}가 로마의 수도를 콘스
탄티노플^{오늘의 이스탄불}로 옮기면서 황제 권위의 상징으로 궁전과 전차
경주장을 건설하였다. 그리고 작은 예배당도 함께 지었는데 404년에
화재로 불타고 말았다. 이 예배당이 아야 소피아^{Aya Sofya}이다. 이 예
배당은 테오도시우스 2세^{Theodosius II, 401~450}에 의해 재건되었다.

전차 경주는 콘스탄티노플에서 인기가 높았다. 경주는 녹색당
과 청색당 두 진영으로 팀을 구성했다. 이 두 당파는 단순한 응원단

이 아니라 그 이상의 정치적 의미가 있었다. 고대 로마에 포럼^{Forum,} ^{공회}이 있었고, 그리스에 아고라^{Agora, 집회장}가 있었듯이 콘스탄티노플에는 이 두 정파가 백성의 정치 의사를 표출하는 구실을 하였다. 청색당의 구성원은 지주와 귀족층이었고, 녹색당은 상공업자들과 관료 등 중간 계층이었다. 이들은 신앙 형태에 있어서도 상이하였는데 청색당은 정통교리를 따른 데 비하여 녹색당은 단성론을 취하였다. 두 당은 전차 경주뿐만 아니라 사사건건 충돌하였다. 흔히 한 당이 권력 편에 붙으면 다른 당이 반정부 행태를 보이며 극심하게 충돌하기 마련이다. 하지만 정권이 절대화할 때 양당은 공동전선을 펼치며 권력에 대항하는 경우도 있었다.

532년 1월이 그랬다. 황제 유스티니아누스^{Justinianus I, 483~565}가 권력을 절대화하기 시작하자 양당은 전차 경주장에 모여서 황제를 대항하는 반란을 일으켰다. 군중들은 경주장을 뛰쳐나와 궁전과 감옥에 들이닥쳐 불을 질렀다. 콘스탄티노플은 일순간에 불바다가 되었다. 이때 아야 소피아도 불타고 말았다. 이때 죽은 사망자가 3만에 이르렀다. 이 내란이 니카반란^{Nika, 승리}이다. 반란 세력이 전임 황제의 조카 히파티우스^{Hypatius}를 새 황제로 추대하자 유스티니아누스 황제는 겁을 먹고 도피하려고 하였다. 이때 황후 테오도라^{Theodora, 508~548}가 남편을 진정시키고 게르만 용병대를 거느리는 벨리사리우스^{Belisarius, 505~565}로 하여금 반란 세력을 진멸하게 하였다. 반란 진압군은 전차 경기장의 출입문을 봉쇄하고 약 3만 명의 군중을 학살하였다. 히파티우스도 붙잡혀왔지만 타의에 의해 황제로 추대된 것을 아는 유스티아누스는 그를 용서하려 하였다. 그러나 황후 테오도라가

반대하여 결국 처형당하고 말았다.

위기를 넘긴 유스티니아누스는 황제의 권력을 상징하고 교회의 영광에 걸맞는 건물로 불타버린 아야 소피아의 재건을 명했다. 건축가 안테미우스Anthemius와 수학자 이시도루스Isidorus는 532년에 황제의 명을 받아 지상에서 가장 아름다운 성당을 짓기 시작하였다. 그리고 6년 후인 537년에 지름 33m, 높이 56m의 거대한 돔을 가진 아야 소피아를 완성하였다. 기대했던 것 이상으로 중앙 돔 아래 40개의 창문을 통해 들어온 빛이 탄성을 자아내게 했다. 완공 후 황제는 그 경이로움을 "솔로몬이여, 내가 그대를 이겼도다"라고 표현하였다니 아야 소피아에 건 그의 열성이 얼마나 대단하였는지를 알 수 있다. 그 후 1000년 동안 아야 소피아는 세계 최대 크기와 아름다움을 자랑했다.

하지만 지금 아야 소피아는 교회가 아니다. 1453년 오스만 제국이 함락한 후에는 기독교 흔적을 지우거나 덧칠하여 모스크로 탈바꿈함으로 과거 아야 소피아가 상징하던 제국의 영광을 제거하였다. 현대에 이르러서는 정교회가 아야 소피아를 본래대로 회복할 것을 요구했지만 이슬람 국가인 터키 정부는 아야 소피아를 박물관으로 탈바꿈하였다. 그러나 주인이 바뀌고, 나라가 바뀌고, 종교가 달려졌어도 아야 소피아는 여전히 아름답고 웅장하다.

유스티니아누스는 로마의 황제 가운데 매우 훌륭한 황제로 추앙받는다. 그의 시대에 제국은 가장 큰 영토로 확장하였고 교회를 위해서도 큰일을 하였다. 하지만 그가 처음부터 황실의 가문에 속

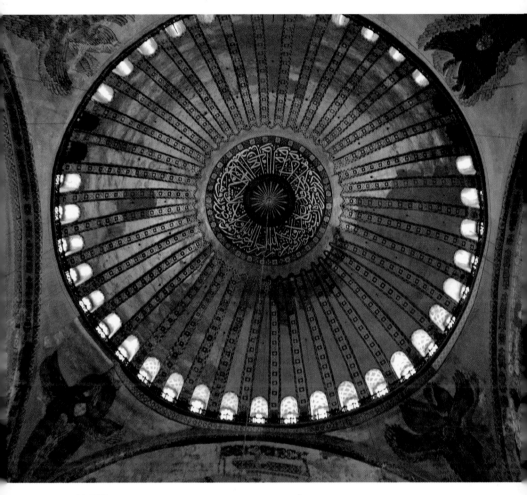

이스탄불
〈아야 소피아 천장〉 537

한 것은 아니었다. 그의 삼촌 유스티누스lustinus, 450~527는 마케도니아의 농부 출신으로 황제 아나타시우스Flavius Anastasius, 430~518의 근위대장으로 있다가 황제가 되었다. 유스티누스는 학식이 깊은 조카를 중용하였다. 이때 귀천상혼 금지법이 폐지되어 유스티니아누스는 무희였던 테오도라와 혼인할 수 있었고 이 결혼은 그에게 매우 중요한 사건이 되었다. 황제가 된 유스티니아누스는 로마법을 집대성하였는데 이는 함무라비 법전, 나폴레옹 법전과 함께 세계 3대 법전으로 꼽힌다. 또한 로마의 고토를 회복하고자 했고, 그 때문에 징세의 위협을 느낀 백성들의 반란도 있었다. 분열의 조짐이 심한 교회에 칼케돈 회의 등을 열어 일치를 도모하였고, 신학과 교리, 교회 규정 등에 깊이 관여하여 동방정교회로부터 대제大帝의 칭호를 받고, 황후 테오도라와 함께 성인으로 추앙받았다.

아야 소피아 돔 천장에는 여전히 아기 예수를 안은 마리아의 성화가 그려있다. 물론 이슬람의 경전 코란 글귀도 있다. 터키 초대 대통령 케말 파샤Mustafa Kemal, 1881~1938가 문명의 공존을 위해 모든 종교 행위를 금지한 덕분이다. 케말 파샤의 결정이 '황제여, 나는 그대를 이기지 않겠노라'로 들려진다. 유스티니아누스가 이런 아야 소피아를 본다면 뭐라고 말할지 궁금하다.

맞물림과 버성김
헬레니즘과 헤브라이즘

　　　　　　　　　　오늘의 서양 문화는 헬레니즘과 헤브라이즘의 두 강줄기가 어울려 형성된 삼각주이다. 고대 그리스·로마인들은 사람의 속성을 가진 신들의 이야기를 통하여 사랑, 전쟁, 탐욕, 분노 등 사람의 본질을 발견하고 강하고 아름다운 인간상을 추구하였다. 이에 비하여 히브리인들은 신의 속성을 가진 인간이 계시를 통하여 구원과 평화를 추구하는 거룩한 인간상을 꿈꾸었다. 이 두 흐름은 313년 로마 황제 콘스탄티누스Constantinus I. 274~337에 의한 밀라노 칙령을 통하여 서로 맞물려 중세 천년을 형성하였다.

　　중세는 교회의 시대였다. 교회는 권위와 힘의 상징이었으며 회화, 공예, 조각, 건축 등 조형 예술의 종합 전시장이었다. 글자를 모르는 대부분의 신자들에게 예술을 매개로 교리와 종교적 가르침을 전달하고자 한 것은 주효하였다. 교회는 화려해졌고 번성했으며, 예술은 교회에 기대어 안돈되었다. 하지만 교회는 권력화되었고 예술

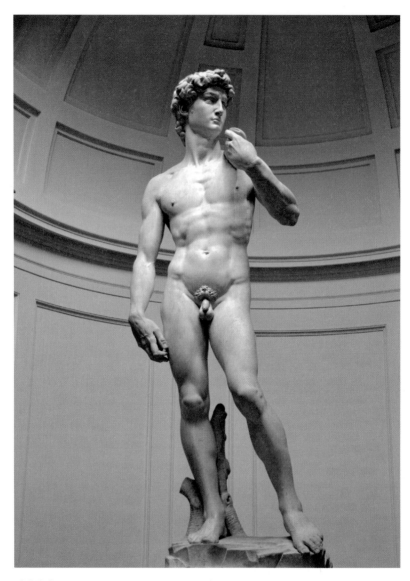

미켈란젤로 〈다비드〉 1504

성경에 등장하는 다윗이 아니다. 미켈란젤로는 다윗의 할례를 무시했다. 르네상스의 예술가들은 '위대
한 인간'을 창조하기 위하여 종종 성경을 차용하였는데 '아담의 창조', '피에타'에서도 마찬가지이다. 제
우스와 아폴론이 성경의 이름표를 달고 등장한 꼴이다.

창작은 교회의 권위 아래에서만 가능하였다.

르네상스는 헬레니즘과 헤브라이즘의 버성김의 결과였다. 14세기에 이르러 상공업이 발달하고 무역이 활발하게 이루어지면서 도시가 번성하기 시작하였다. 그러면서 전에 없던 새로운 계급, 즉 재력을 갖춘 시민 계급이 생겨났다. 시민 계급은 학문과 예술을 존중하고 육성하는 일에 힘쓰면서도 권력화된 교회와 거기에 기대온 봉건주의를 비판하였고 인간의 존엄성과 자율성을 회복하고자 노력하였다. 르네상스는 고대 그리스 · 로마 문화를 이상으로 하여 이를 부흥시킴으로써 새 문화를 창출해 내려는 운동이다. 그 범위는 미술과 건축뿐만 아니라 사상, 문학, 자연과학 등 다방면에 걸쳐 일어났다. 즉 서로마 제국의 몰락과 함께 시작된 중세의 어둠과 야만을 끝내고, 강하고 아름다운 인간을 추구하던 고대 그리스 · 로마의 부흥을 꾀한 것이다. 르네상스는 단순히 고전의 부활에 머물지 않았다. 인간 긍정의 정신이 강조되고, 자연에 대한 과학적 접근과 이성적 태도가 드러났다.

이전까지만 해도 단순한 기술자에 지나지 않던 예술가들은 르네상스에 이르러서 비로소 신의 행위인 창조에 참여하는 자의식을 갖게 되었다. 다빈치Leonardo da Vinci, 1452~1519, 미켈란젤로Michelangelo Buonarroti, 1475~1564, 라파엘로Raffaello Sanzio, 1483~1520 등 천재 예술가가 등장하였다. 르네상스의 원근법은 사실적 표현에 자연스러움을 더하였고, 인체에 대한 해부학적 접근은 인체 묘사에 생명을 불어넣어 아름다운 육체를 표현할 수 있게 되었으며, 수학과 기하학의 응용은 예술과 과학의 조화를 이루었다. 신화와 성경의 인물들이 소재가 되

었다. 르네상스의 인간 표현은 한마디로 강하고 아름다운 인간, 위대한 인간이다. 그것이 설사 성경 속 인물이라 하더라도 신앙을 강조하기 위한 것이 아니었고, 성당에 그려졌더라도 신을 경배하기 위한 것이 아니었다.

　대표적인 예가 미켈란젤로의 조각 〈다비드〉[1501~1504]이다. 미켈란젤로는 이 작품을 통하여 아름다운 인간을 표현하였을 뿐 성경의 인물 다윗을 염두에 둔 것은 아니었다. 이렇듯 신을 찬양하는 도구였던 중세 예술은 르네상스에 이르러 인간을 찬양하는 도구가 되었다. 물론 다 그런 것은 아니었다. 르네상스 이후 일어난 종교개혁 운동은 중세 암흑시대에 대하여 르네상스와 다른 대응방식이었다. 같은 질문지였지만 답안지는 달랐다. 르네상스가 헬레니즘의 부활을 꿈꾼 데 비하여 종교개혁은 헤브라이즘을 구현하고자 하였다. 미술의 탈종교화는 이렇게 시작되었다.

르네상스,
사람이 누구인지를 묻다

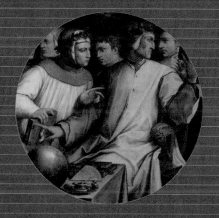

실존에 대한 질문
거울 속 이야기

산모퉁이를 돌아 논가 외딴 우물을 홀로 찾아가선 가만히 들여다봅니다. // 우물 속에는 달이 밝고 구름이 흐르고 하늘이 펼치고 파아란 바람이 불고 가을이 있습니다. // 그리고 한 사나이가 있습니다. / 어쩐지 그 사나이가 미워져 돌아갑니다. // 돌아가다 생각하니 그 사나이가 가엾어집니다. / 도로 가 들여다보니 사나이는 그대로 있습니다. (후략)

윤동주의 〈자화상〉

자화상이란 화가가 자신을 모델로 그린 초상화를 말한다. 최초의 유화로 알려진 얀 반 에이크Jan Van Eyck, 1390~1441의 〈아르놀피니 부부의 초상〉1434 중앙에 볼록 거울이 있다. 그 거울을 자세히 보면 부부의 뒷모습과 화가와 조수가 묘사되어 있다. 거울 위에는 "Johannes de eyck fuit hic(얀 반 에이크 이곳에 있었다)1434"라고 서명되어 있다. 에이크는 이 결혼의 증인임을 이렇게 표현한 것이다. 비슷한 경우를 에스파냐의 화가 벨라스케스Diego Velazquez, 1599~1660가 그린

〈시녀들〉[1656]에서도 볼 수 있다. 자신의 실체를 알리고 싶은 욕구가 화가의 묘사 수단이 된 것이다.

자화상을 예술로 승화시킨 화가는 뒤러[Albrecht Durer, 1471~1528]다. 그가 그린 〈모피코트를 입은 자화상〉[1500]은 정면을 바라보고 있다. 이는 그리스도와 왕 외에는 사용할 수 없는 도상이었다. 배경에는 "Albert Durer of Nuremberg, I so depicted myself with colors, at the age of 28. 뉘른베르크 출신의 나 알브레히트 뒤러는 28살의 나를 내가 지닌 색깔 그대로 그렸다"라고 써넣었다. 자긍심이 강했던 화가 뒤러를 '자화상의 아버지'로 칭한 이유이다. 유달리 자화상을 많이 그린 화가로는 렘브란트와 고흐를 들 수 있다. 자기 성찰이 강하거나 가난한 화가들이 자화상을 많이 그렸다. 화가의 자아 성찰에 대한 열정은 때로 구도자의 수행에 빗댈 만큼 혹독했다. 우상화의 경지에 도달하여 자기도취에 이를 수 있었는가 하면 끝없이 자신을 찾고자 자기 학대의 굴레를 벗어나지 못하기도 하였다.

미술사에 자화상이 등장한 것은 르네상스와 더불어서이다. 인간이 만물의 척도라는 의식이 생기면서 화가는 자신을 직접 예술의 대상으로 탐구하게 된 것이다. 단순한 장인에서 신의 창조행위에 비견되는 예술가로서 자의식이 생기면서, 화가의 사회적 지위가 높아지면서 자화상의 문이 열렸다. 그러나 이것은 어디까지나 남자들의 이야기이다. 중세의 암흑에서 벗어났다고는 하지만 여성에게 씌워진 굴레는 여전히 숙명처럼 암담했다. 19세기 후반까지도 미술 학교는 여성의 입학 허가를 제한하였다.

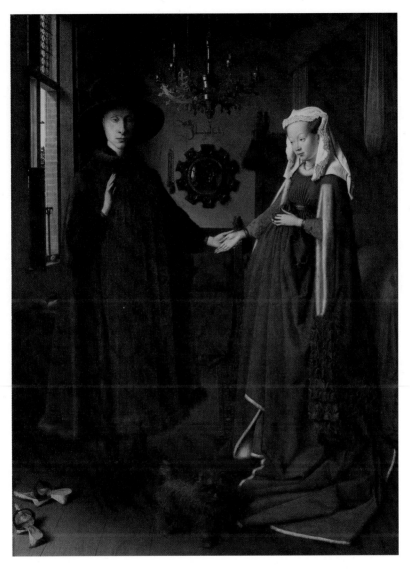

얀 반 에이크
〈아르놀피니 부부의 초상〉 1434, 판자에 유채, 60×82.2cm,
내셔널갤러리, 런던

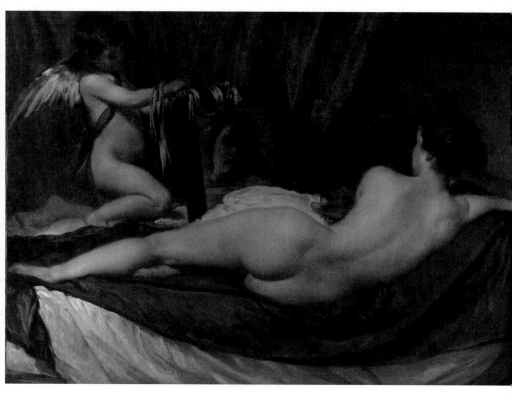

벨라스케스

〈거울을 보는 비너스〉 1644, 캔버스에 유채, 122.5×175cm,

내셔널갤러리, 런던

여성은 근대 초기에 이르기까지 주체적 삶을 살지 못했다. 아무개의 딸과 누구의 아내로 존재할 뿐이다. 심지어 중세 때는 영주가 초야권을 행사하기도 했다. 명예혁명[1668]으로 전제군주제를 입헌군주제로 바꾸고, 프랑스 대혁명[1789]으로 인권선언이 발표되고, 차티스트 운동[1838~1848]으로 노동자의 참정권이 확대되고, 심지어 노예해방이 선언[1863]되어도 그 혜택과 권리는 고스란히 백인 남성들의 몫이었다. 1893년 뉴질랜드가 여성에게 처음으로 참정권을 부여했고, 한참 후에야 캐나다[1918], 미국[1920]이 뒤를 이었다. 시민 대혁명의 고향 프랑스는 1944년에서야 여성 참정권이 인정되었다.

미술사에서 보는 여성은 오랜 세월 남성 시각의 대상이었다. 하지만 처음부터 그랬던 것은 아니다. 가장 오래된 누드상으로 알려진 〈빌렌도르프의 비너스〉는 출산을 상징하는 주술의 도구였다. 거기에는 남성의 시선을 사로잡는 쾌락 요소는 없었다. 인간을 제외한 모든 자연은 알몸[naked]으로 살고 있다. 자연은 본래 모습을 은폐하거나 과장, 미화하기 위하여 오브제를 동원하지 않는다. 오직 인간만 그렇다. 지금도 자연 상태를 사는 사람들은 최소한의 옷만 걸치고 살고 있다. 인류 최초의 옷은 수치를 가리기 위해 무화과 나뭇잎으로 만든 것이다. 하지만 하나님은 영구적인 가죽옷을 지어 입혔다. 인간은 평생 옷을 입고 살면서 죄를 기억해야 했다.

누드[nude]와 나체[naked]는 다르다. 나체가 단순히 벗겨진 몸이라면 누드는 일정한 형식과 의미가 담긴 창조적 신체를 말한다. 말뜻으로는 벗은 몸이지만 학문으로는 벗은 몸이 만들어낸 '미술의 꼴'이

다. 누드는 단순히 벌거벗은 몸이 아니다. 균형 잡힌, 건강하고 이상적인 육체를 말한다. 그것은 인간을 만든 하나님의 창조행위에 대한 인간의 예술적 응답이기도 하다. 하지만 중세 교회는 인간의 육체를 죄와 수치의 결과물로 가르쳤다. 육체를 보는 예술가의 안목과 종교인의 관점이 달랐던 것이다.

서양 문화에서 가장 아름다운 존재는 로마 신화 속 베누스Venus, 그리스 신화 아프로디테이다. 여성을 상징하는 표시(♀)는 베누스가 가진 손거울이다. 가장 남성다운 존재는 로마 건국의 시조인 쌍둥이 로물루스와 레무스의 아버지인 마르스Mars, 그리스 신화의 아레스이다. 전쟁의 신인 그는 방패와 창을 상징(♂)한다. 벨라스케스의 〈거울 속의 베누스〉$^{1647\sim1651}$는 벌거벗은 채 거울을 보는 베누스의 뒷모습을 그렸다. 베누스는 자기가 보아도 아름다운 거울에 비친 자신의 육체를 하염없이 보고 있다. 허영을 뜻한다. 여성을 상대한 그림이다.

누드화에 큰 획을 그은 그림은 고야$^{Francisco\ Goya,\ 1746\sim1828}$의 〈벌거벗은 마하〉$^{1797\sim1800}$이다. 마하는 벌거벗은 몸을 숨기지 않고 있다. 그 시선과 표정과 자세가 당당하다. 그 눈과 마주치는 이들은 누구일까? 남성들 그리고 한 줌도 되지 않는 권력을 손에 쥔 왕과 귀족들, 교회 울타리를 높이 쌓은 종교인들 아닐까? 그 시선에 겁이 났던지 당시 종교 재판소는 이 그림을 압류하였다. 여학생, 여선생, 여검사, 여류 시인은 지금도 존재하고 있다. 여성을 타자화하고 대상화하는 이들이 존재하기 때문이다. 거울을 비추어 성찰해 볼 일이다.

그 꿈을 의심한다
메디치 가문

개신교의 교회는 그 크기와 상관없이 '교회'라는 하나의 이름으로 불린다. 요즘 들어 '성전'이라는 이름으로 부르는 이들도 있는데 한 마디로 무지한 신학 탓이다. 개신교에 비하여 로마 가톨릭교회는 다양한 이름으로 성당을 부른다. 로마 가톨릭교회의 성당은 성인의 유해 위에 세워진다. 제대에는 성인의 유해가 안치된 성석聖石이 있다. 먼저는 '바실리카basilica'인데 이는 고대 로마의 집회 장소에서 온 말로 재판, 회의, 상업 거래, 신전 등으로 사용되었다. 교회가 힘을 얻으면서 성인들의 유해 위에 세워진 성당에 교황은 바실리카라는 이름을 내렸다. 바실리카는 신자들의 순례지가 되었고 '대성전'으로 불리게 되었다. 로마의 라테란 대성전Lateran Basilica, 성 베드로 대성전Basilica Vaticana, 성모 마리아 대성전Papal Basilica of Saint Mary Major, 성 바오로 대성전Papal Basilica of St Paul Outside the Walls이 대표적이다. 둘째는 '카테드랄cathedrale'인데 이는 주교좌 성당

을 뜻한다. 말 그대로 제단에 주교의 전용 자리가 놓여있는 성당으로, 주교가 상주하는 곳이다. 이탈리아에서는 '두오모duomo', 독일에서는 '돔dom', 또는 '뮌스터Munster'로 불려진다. 이탈리아 밀라노 대성당, 영국 런던의 세인트 폴 대성당, 프랑스 파리의 노트르담 대성당, 독일 쾰른 대성당이 이에 해당한다. 셋째는 '본당'이라고 불리는 성당인데 이는 동네 성당을 의미한다. 본당에는 사제가 상주하지 않는 작은 단위의 공소公所와 경당經堂, Chapel을 포함한다.

피렌체는 이탈리아 토스카나의 중심 도시이다. 11세기부터 상업과 모직 공업이 발달하였다. 몰락한 항구 파사를 외항으로 삼아 이탈리아의 경제와 문화의 중심지가 되었다. 1152년에 피렌체 공화국이 수립되었고 13세기에는 로마 교황 편과 신성 로마 제국 황제 편으로 갈라져 내전을 벌이기도 하였다. 그 후 기존의 코무네Commune, 공화적 지방자치에서 한 가문의 지도자가 '시뇨리아Signoria, 참주정' 칭호를 달고 지배하는 형태로 바뀌었다. 여러 가문의 정쟁 속에 마침내 메디치Medici 가문이 피렌체를 장악하였다. 메디치 가문이 지배하던 시기는 피렌체의 최전성기였다. 금융을 통해 축적한 가문의 부는 문화와 예술의 지렛대가 되었다. 라파엘로, 미켈란젤로, 레오나르도 다빈치, 단테, 보티첼리 등 예술가뿐만 아니라 천문학자인 갈릴레이Galile Galilei, 1564~1642와 〈군주론〉을 쓴 마키아벨리 Niccolo Machiavelli, 1469~1527도 이 가문의 장학생이었고, 아메리카 대륙을 인식한 아메리고 베스푸치Amerigo Vespucci, 1454~1512도 이 가문의 세비야Sevilla 상관에 속해있었다.

피렌체
〈두오모 대성당〉 1446

　번성하는 피렌체에 걸맞는 건축물이 자연스럽게 요구되었다. 준비된 인물들도 있었다. 1296년 캄비오^{Arnolfo di Cambio, 1240~1310?}의 설계로 산타마리아 델 피오레 대성당^{Basilica Cattedrale Metropolitana di Santa Maria del Fiore}, 두오모 대성당이 착공되었다. 캄비오가 완공을 보지 못하고

죽자 조토Giotto di Bondone, 1267~1337가 종탑을 지었고, 이어서 피사노Andrea Pisano, 1270~1348?가 흑사병으로 세상을 떠날 때까지 공사에 매달렸다. 그 후 브루넬레스키Filippo Brunelleschi, 1377~1446가 공사를 이었다. 착공 150년인 1446년에 마침내 완공하였다. 지름이 45m나 되는 역사상 최초의 팔각형 돔이 탄생하였고 이 성당은 미켈란젤로에 의해 바티칸의 성베드로 대성당의 돔이 완성될 때까지 세계에서 가장 컸다. 이 성당의 건축 양식은 르네상스를 상징한다. 성당 천장은 바사리Giorgio Vasari, 1511~1574와 주카리 Taddeo Zuccari, 1529~1566가 '최후의 심판'을 그렸고, 미켈란젤로의 〈피렌체의 피에타〉도 있다.

하지만 이 무렵 로마 가톨릭교회의 부패와 메디치가의 전제 정치에 맞서 사보나롤라Girolamo Savonarola, 1452~1498가 일어나 개혁을 외쳤다. 그는 피렌체의 회개를 촉구하며 '허영의 소각' 운동을 벌였다. 여기서 궁금해지는 것이 있다. 두오모 대성당의 거대한 돔은 과연 신의 영광을 위한 것이었을까. 그 안을 가득 채운 예술품들은 과연 신에 대한 경배였을까. 메디치 가문이 피렌체에서 이루고 싶었던 꿈은 과연 무엇이었을까. 그리고 왜 사보나롤라는 시대와 불화하기를 결심하였을까.

형식이 강조되면 본질은 움츠리기 마련이다. 규모와 속도를 중시하는 세상에서 순수와 진실은 설 자리가 좁아진다. 현상으로 많은 것을 설명할 수 있지만 모든 것을 설명할 수는 없다. 그래서 르네상스의 시발점이 된 메디치 가문의 진정성을 의심하는 것이 낯설지 않다.

보이는 세상을 그리다
원근법

14~16세기 이탈리아를 중심으로 발흥한 예술과 학문의 사조인 르네상스는 고대 로마와 그리스가 추구하던 이상적 아름다움과 인간 중심의 문화를 재생하고 부활한다는 뜻을 간직한 예술 운동이다. 예술사에서 르네상스 이전을 중세 미술이라 하는데, 중세의 미술은 종교의 그늘에 가려져 미술 자체로서는 제대로 평가받지 못하였다. 르네상스에 이르러서야 종교의 그늘에 가려있던 이성이 기지개를 펴며 전에 경험한 적이 없던 새 세상을 꿈꾸기 시작하였고 미술은 그 첨단에 섰다.

르네상스 미술은 그 앞의 미술사조와 뚜렷하게 구분되는 두 가지 기법이 있다. 하나는 원근법이다. 이 기법이 미술 창작에 도입되기 전에는 멀고 가까움을 표현하는 데에 한계가 있었다. 2차원의 평면에 3차원의 입체감을 묘사한다는 것은 난제였다. 원근법이 회화에

마사초
〈성 삼위일체〉 1427, 프레스코화, 산타마리아노벨라 성당

도입된 것은 마사초^{Masaccio, 1401~1428}가 1427년 피렌체의 산타마리아 노벨라 성당에 프레스코화로 완성한 〈성 삼위일체〉이다. 이 작품을 본 피렌체 사람들은 예수가 공중에 매달려있고 벽에는 구멍이 뚫린 것으로 착각하였다. 이러한 원근법은 파올로 우첼로 ^{Paolo Uccello, 1387~1475}의 〈산 로마노전투〉에서 발전된 모습으로 표현되었고, 레오나르도 다빈치^{Leonardo da Vinci, 1452~1519}의 〈최후의 만찬〉에서 완벽해졌다. 이후 미술계에 보편화 되었고, 인류의 상식이 되다시피 하였다.

원근법에 처음 관심을 가진 예술가는 건축가 브루넬레스키^{Filippo Brunelleschi, 1377~1446}였다. 그는 르네상스 건축 꼴의 창시자로 알려진 인물로서 기하학 측정에 의해 원근법을 창안하였다. 고대 이집트에서 나일강의 범람으로 발달한 측량술은 건축에도 적용되어 크기와 물체의 실체를 측정하였는데 이는 피타고라스와 플라톤, 아리스토텔레스를 거치면서 과학적 합리성을 갖춘 서양 문명의 근간이 되었다. 이를 수용한 브루넬레스키는 자신이 실현하고자 하는 건축물을 실체처럼 보여주었다. 2차원의 평면에서는 존재할 수 없는 3차원의 공간 표현이 가능해진 것이다. 지금의 시점에서 생각하면 별일 아니지만 당시에 이것은 마법 같은 일로서 신의 창조행위에 비견할 만한 위대한 발견이 아닐 수 없었다. 이때를 시점으로 인간의 사고와 인식의 틀은 고정관념을 벗어나기 시작하였다. 이즈음에 콜럼버스 ^{Christopher Columbus, 1451~1506}는 대서양을 횡단하여 지중해에 갇혀있던 유럽인의 세계관을 수평선 너머로 확장시켰고, 코페르니쿠스^{Nicolaus Copernicus, 1473~1543}는 지동설을 제기하여 기존상식을 뒤엎었다. 부르

노Giordano Bruno, 1548~1600는 오늘 우리가 받아들이고 있는 우주론을 주장하였다. 교회는 부르노에게 생각을 바꾸고 회개하라고 했지만 부르노는 "나는 내 주장을 철회할 이유가 없다"라며 기존의 가치와 질서에 맞섰다. 그러다가 화형선고가 내려지자 "나의 두려움보다 당신들의 두려움이 오히려 더 클 것이다"라며 순순히 화형에 처했다. 이 무렵 망원경 등 천체기구가 발명되어 우주를 관찰하기 시작하였다. 원근법의 발명과 더불어 나타난 세계관의 변화는 우연의 일치에 불과할까.

르네상스 미술이 가진 두 번째 독창적인 기법은 스푸마토Sfumato이다. 이는 이탈리아어로 '증발된', '그늘진'을 뜻하는데 그림에서 윤곽선을 부드럽게 묘사하여 경계를 없애는 방법이다. 색과 색 사이를 뚜렷하게 구분하지 않고 바림하여 그리는 기법으로 대표되는 작품이 레오나르도 다빈치의 〈모나리자〉이다. 〈모나리자〉는 부인을 뜻하는 '모나'와 '엘리사베타'의 애칭인 '리자'가 합해진 말로서 당시 피렌체의 은행가 조콘도의 부인이자 세 자녀의 어머니인 엘리자베타를 모델로 그린 작품이다. 그래서 〈모나리자〉를 〈라 조콘도〉로 부르기도 한다. 모나리자의 눈썹이 없는 것은 당시에 이마가 넓어 보이기 위하여 눈썹을 미는 것이 유행이었던 때문이라고 전해진다. 모나리자는 음악을 매우 좋아해서 다빈치는 그림을 그리는 동안 악사를 동원하여 신비한 미소를 유지하게 하였다고 전해지는데 여기에서 르네상스가 꿈꾼 행복한 인간의 모습을 엿볼 수 있다. 〈모나리자〉에는 다빈치의 해박한 해부학 지식이 고스란히 담겨져 생명력 있는 인간을 강조한다. 모나리자의 자세는 조금 돌아서 있는 자세를 취하

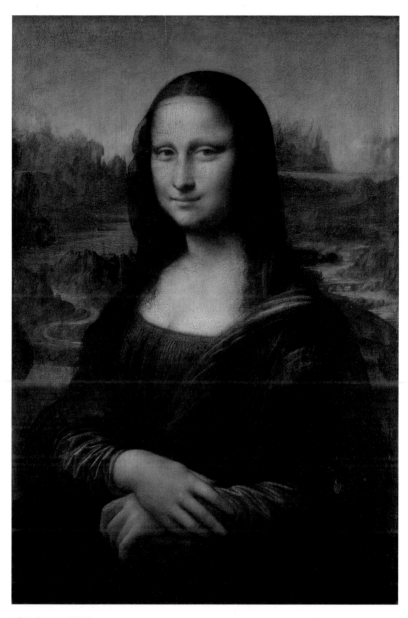

레오나르도 다빈치

〈모나리자〉 1503~1506, 패널화, 77×53cm, 루브르 박물관, 파리

고 있고, 배경에 풍경을 그림으로써 인물을 도드라지게 하였는데 초
상화에서는 처음 시도되는 표현이라고 한다. 이 그림이 액자에 넣어
벽에 걸린 역사상 첫 번째 작품이라고 한다.

〈모나리자〉가 명작인 이유는 인물의 감정을 읽을 수 없다는 데
에 있다. 보는 이의 시각과 감정에 따라 달리 파악될 뿐 객관성은 배
제되어 있다. 그래서 〈모나리자〉는 우아함과 간악함, 다정함과 요염
함, 선함과 사악함이 혼재되어있다고 이야기한다. 다빈치는 상반된
감정을 가진 인간을 묘사하고 싶었던 것일까? 그것이 르네상스의
인간관과 잇닿아있는지도 모르겠다. 이처럼 인간의 양면성이 강조
될 수 있었던 것은 스푸마토에 의한 효과이다. 리자의 감정은 감추
어졌고, 그래서 미소가 더 신비해진 것이다.

르네상스를 인본주의라고 한다. 인간이 기본이라는 고대 로마
와 그리스 정신의 계승이기 때문이다. 당시 세계는 1,000년 동안 신
에게 매여 있었다. 사실은 신에게 매여 있었던 것이 아니라 신의 이
름을 빙자한 종교 권력에 구속되어 있었다. 종교의 굴레로부터 해방
되어 인간의 소중함과 자연의 아름다움을 표현한 것이 르네상스다.
르네상스가 아니었다면 부패한 종교 권력의 쓴맛을 더 길고 진하게
맛보아야 했을 것을 생각하면 여간 다행스럽지 않다.

르네상스에 나타난 원근법과 스푸마토는 보이는 세계를 묘사하
고자 한 그 시대의 방식이다. 하지만 19세기 말 후기 인상파 이후 피
카소를 비롯한 현대 미술에서는 보이는 세계에 대하여 더 이상 집착
하지 않는다. 미술의 가치를 원근법에 의하여 판단하거나 평가하는

시대가 지난 것이다.

 그런데도 여전히 보이는 세계, 현상계에 머물러있는 이들이 있다. 물론 미술만의 이야기는 아니다. 그 너머의 세계를 보는 눈이 닫힌 탓이다. 최소한 르네상스의 원근법과 스푸마토 수준만큼이라도 속이 깊었으면 좋겠다.

하늘의 은총을 홀로 받다

레오나르도 다빈치

세계사에서 중세 시대를 흔히 콘스탄티누스274~337 황제 이후 콘스탄티노플의 함락1453까지로 구분하는가 하면, 서로마 제국의 멸망476 부터 르네상스 · 지리상의 발견 · 종교개혁까지1517를 중세라고 한다. 역사가들은 입을 모아 이 시대를 야만 시대, 혹은 암흑 시대로 부르는 것을 주저하지 않는다. 이 시대에 인간성 상실이 극에 달했다고 판단하기 때문이다. 그런데 이 시대에 종교는 호황을 누렸다. 인간이 하나님의 형상으로 지음받았다고 이해하는 인간관을 가진 종교가 번성하는 시대에 사람의 사람다움이 무시되고 농락당했다는 것은 아이러니가 아닐 수 없다. 종교의 번성과 인간다움은 비례하지 않는다. 사회에 대형 종교 시설이 많아진다고 해서 세상이 좋아지는 것은 아니다. 종교 권력자의 의복이 화려해지고, 교회 첨탑이 높아질수록 하나님은 교회를 역겨워하시며 당신의 자취를 스스로 숨기실지도 모른다. 중세 천년처럼….

레오나르도 다빈치
〈자화상〉 1512, 종이에 황색 연필, 333×213cm, 토리노 왕립도서관

르네상스는 고대 그리스·로마 문화를 이상으로 하여 그것을 재생시키려는 14~16세기의 문예부흥 운동이다. 창조성을 억압하던 봉건 제도의 야만성을 극복하려는 이 운동은 문화와 예술뿐만 아니라 정치, 과학, 사회 등 모든 영역에 새로운 시도와 다양한 실험으로 구체화하기 시작하였다. 르네상스는 이탈리아에서 먼저 시작되어 독일, 프랑스, 영국 등 유럽 전역에 들불처럼 번졌다. 이탈리아는 고대 로마의 풍부한 문화가 쌓여있었고, 지중해 한가운데 위치한 반도라는 지리상의 특성상 무역을 통해 부를 축적한 도시들이 자치권을 획득하여 종교와 정치 권력의 간섭에서 벗어날 수 있었다. 피렌체, 베네치아, 피사, 밀라노 같은 도시들이 그러했다. 이 도시의 사람들은 다른 지역보다 먼저 인간의 아름다움을 찬탄하며 자연의 원리에 눈을 뜨기 시작하였다. 특히 금융업을 통해 큰돈을 번 메디치 가문은 350여 년간 피렌체 공화국의 실제 통치자로서 정치의 중심이 되었다. 이 가문이 학문과 예술을 크게 장려하였다. 레오나르도 다빈치, 보티첼리, 미켈란젤로 등 탁월한 예술가들을 후원하여 르네상스의 꽃을 피우게 하였다.

　　레오나르도 다빈치Leonardo da Vinci, 1452~1519는 르네상스를 대표하는 천재 화가이다. 같은 시대의 미술사가 조르조 바사리Giorgio Vasari, 1511~1574는 '레오나르도 다빈치는 감당 못 할 하늘의 초자연적인 은총을 홀로 입은 사람'이라고 칭송하였다. 화가일 뿐만 아니라 조각, 건축, 수학, 과학, 음악, 철학, 생물학, 천문학, 해부학에 이르기까지 다양한 방면에서 뛰어난 활약을 하였다. 그는 빈치에서 피렌체의 유명한 공증인 세르 피에르의 사생아로 태어났다. 이탈리아는 사생아

에 대한 불평등이 다른 곳에 비하여 그리 심하지 않은 편이었지만 귀족 혈통이 아니라서 대학에 갈 수가 없었고, 선택할 수 있는 직업이 많지 않았다. 아버지는 어렸을 때부터 데생에 소질을 보인 레오나르도가 15살 되었을 때, 피렌체의 화가 베로키오^{Andrea del Verrocchio, 1435~1488}의 공방에 견습생으로 보냈다. 만일 레오나르도가 합법적인 아들이었다면 아마 공증인으로 키웠을 것이다. 아니면 레오나르도 자신의 판단에 따라 의사가 되었을 수도 있다. 만일 그랬다면 우리는 인류 역사에 가장 탁월한 예술가를 만날 수 없었을지도 모른다. 환경이 열악하다는 것은 속상한 일이기는 하지만 그렇다고 절망할 것만은 아니다.

레오나르도는 베로키오 공방에서 스승의 그림 여백을 채우는 일을 하였다. 큰 재능이 요구되는 일은 아니었다. 한번은 레오나르도가 스승이 그리다 만 작품의 귀퉁이에 천사를 그렸는데 그 솜씨에 베로키오는 깜짝 놀랐다. 전하는 말에 따르면 베로키오는 그 후 한동안 붓을 잡지 않았다고 한다. 훗날 레오나르도는 '스승을 뛰어넘지 못하는 제자는 무능하다'는 말을 남겼다. 우리 말에도 '쪽에서 나온 물감이 쪽보다 더 푸르다^{靑出於藍靑於藍, 청출어람청어람}'는 말이 있다. 자식은 부모보다 큰 세상을 보아야 하고 제자는 스승보다 높은 지성을 쌓아야 한다는 말이다.

그는 과학에도 천재였다. 낙하산, 비행기, 잠수함, 증기기관 등 당시 기술로는 불가능한 것들을 상상했다. 또한 그가 남긴 인체 해부도는 경이롭다. 장기와 혈관의 해부도, 자궁 속의 태아 스케치는 그가 얼마나 이 일에 몰두하였는지를 보여준다. 이렇듯 레오나르도

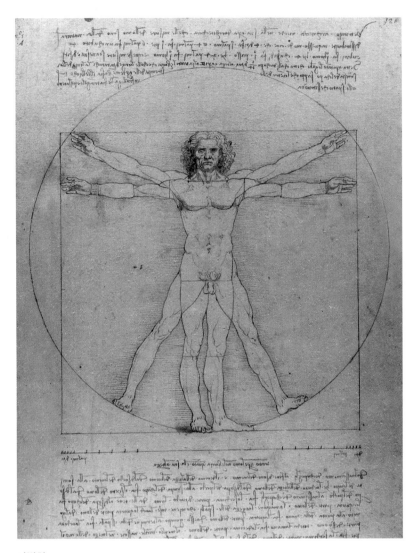

다빈치

〈비트루비우스적 인체 비례도〉 1490. 소묘

고대 로마의 건축가 비트루비우스 이론에 따른 인체 비례도로 르네상스의 상징 가운데 하나가 되었다. 비트루비우스는 '인체 비례의 규칙을 신전 건축에 사용해야 한다'고 하였다. 다빈치는 우주를 상징하는 원과 세상을 상징하는 사각형, 우주의 축소판으로서의 인체와 그 안에 구현된 비례를 통하여 철학과 기하학의 의미를 찾고자 하였다.

의 실력과 집념은 다른 이의 추종을 불허할 만큼 뛰어났고 끈질겼다. 하지만 그에게도 약점이 있는데 완성에 이르는 작품이 많지 않다는 점이다. 대부분 밑그림만 그리고 방치하였다. 그래서 레오나르도의 완성작은 스무 점을 넘지 않는다고 한다. 그의 걸작 〈모나리자〉 역시 완성작이 아니다.

레오나르도는 생각하는 예술가였다. 그 이전의 예술은 단지 노동의 산물에 불과하였다. 레오나르도를 거치면서 예술은 머릿속의 생각을 표현하는 지적 창작물이 되었다. 화가를 단순한 장인에서 예술가로 지위를 상승하게 한 공로는 레오나르도 덕분이다.

어머니 마음

피에타

'피에타^{Pieta}'란 경건, 자비, 슬픔을 뜻하는 이탈리아 말이다. 피에타가 고유명사로 사용된 경우는 중세 말기부터 르네상스까지 조형 예술의 주제로 십자가에서 내린 예수의 시신을 무릎 위에 놓고 슬퍼하는 마리아의 도상을 말한다. 이 이름의 작품으로 대표되는 작가는 미켈란젤로^{Michelangelo, 1475~1564}다. 그는 〈피에타〉 여러 점을 남겼다. 가장 많이 알려진 작품은 첫 번째 작품으로 1498년부터 1499년까지 1년 만에 만들어 24세의 청년 미켈란젤로를 단번에 유명인사가 되게 하였다. 이 작품은 프랑스의 추기경 장 드 빌레르의 장례식 장식용으로 만들어져 지금은 바티칸 베드로성당에 전시되어 있다.

젊고 아름다운 마리아의 콧날, 하늘을 향해 열린 손, 무릎에 안긴 예수의 아름다운 육체, 그 모습을 애처롭게 바라보는 어머니의 안타까운 시선…. 어머니는 아들의 속죄 계획에 들어와 죽음과 고통

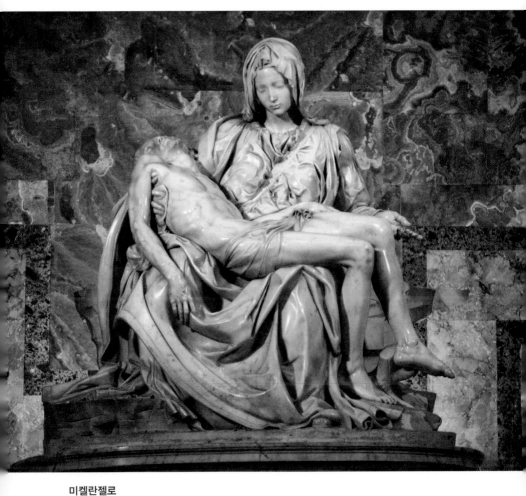

미켈란젤로
〈피에타〉 1499, 대리석, 174×195cm, 성베드로 성당, 바티칸

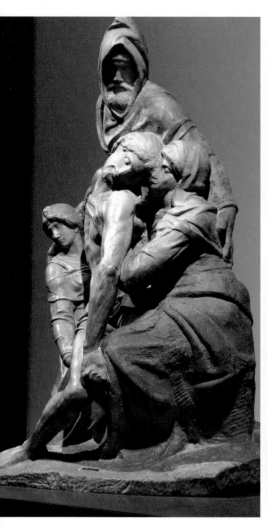
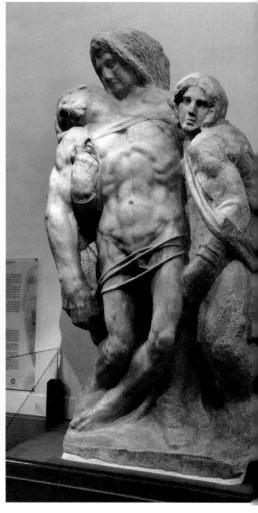

미켈란젤로

〈피렌체 피에타〉 1550, 226cm, 오페라 델 두오모, 피렌체

〈팔레스트리나 피에타〉 1555, 153cm, 아카데미아 갤러리, 피렌체

〈론다니니 피에타〉 1564, 195cm, 스포르차 궁전, 밀라노

에 대한 연민을 공유하며 당시 교회가 갖고 있던 성모 사상, 즉 구원의 조력자, 또는 공동구속자co-redemptrix로 등장한다. 극사실주의로 묘사된 이 작품의 완성도는 매우 뛰어나다. 마리아는 젊고 아름답게 표현되었고 예수에 비하여 신체 비율이 상당히 과장되어 있다. 이는 당시 교회가 마리아를 영원한 동정녀로 고백한 분위기와 연관이 있다. 한편에서는 어머니 마리아가 아니라 막달라 마리아라고 주장하는 이들도 있다. 십자가에서 내려온 예수의 신체는 이상적인 남성의 모습으로 표현되었다. 미켈란젤로는 하나님이신 그리스도의 육체는 완벽해야 한다고 생각했던 모양이다. 고전의 아름다움을 복원하는 르네상스의 이상이 고스란히 담겨있다. 그 손끝에서 아름다움이 거룩함으로 이어진다. 하지만 미켈란젤로의 조각 〈다비드〉에서 보듯 이 작품 역시 종교를 구실삼아 인

간의 아름다움과 위대함을 한껏 뽐내는 것일지도 모른다는 까칠한 생각이 드는 것은 불경한 것일까. 이런 의도는 바로크의 대가 루벤스의 〈십자가에 달리심〉과 〈십자가에서 내림〉에도 반복되고 있는데 작품의 소재는 성경 이야기이지만 실제로 작가가 의도한 주제는 '인간의 아름다움과 위대함', 즉 인간을 찬양하는 모종의 수단으로 신앙이 예술에 이용될 수 있다고 생각하니 정신 차리지 않으면 안 되겠다는 생각이 스친다.

〈피에타〉는 미켈란젤로를 불세출의 예술가로 단숨에 명예를 안겨주었을 뿐만 아니라 자신의 삶에 풀지 못한 숙제이기도 했다. 인생의 마지막까지 매달렸던 것도 바로 〈피에타〉였다. 마지막 작품 〈론다니니 피에타〉에 8년을 몰두하였지만 끝내 완성에 이르지 못한 채 세상을 떠나고 말았다. 〈론다니니의 피에타〉는 1499년 첫 〈피에타〉와 달랐다. 같은 주제의 작품이 70년 만에 달라졌다면 무엇이 달라졌고 그것이 의미하는 것은 무엇일까?

먼저 도상의 차이다. 마리아의 무릎에 비스듬히 누워있는 예수의 전통적인 피에타 도상은 무시되었다. 예수는 엉거주춤 서 있고 마리아는 아들을 부축하고 있다. 예수는 숙명처럼 짊어진 속죄에 나약하기 이를 데 없는 인간의 모습으로 표현되었다. 모름지기 미켈란젤로는 사보나롤라와 루터 등 종교개혁 흐름을 예의 주시하고 있었을 것이다. 당시 교분을 갖고 있던 로마의 여류시인 비토리아 콜론나 Vittoria Colonna, 1492~1547는 반동종교개혁에 참여하고 있었던 것으로 미루어보아 개혁 정신이 그의 만년 예술 토양에 스며들었다고 보아도 무리는 없을 것이다.

다음으로 완성도에 차이가 있다. 〈론다니니의 피에타〉는 미완성이다. 다른 〈피에타〉들도 완성도에 있어서 1499년 〈피에타〉에 미치지 못한다. 사람마다 관점의 차이가 있지만 1499년의 〈피에타〉는 너무 완벽해서 마음이 가지 않는다. 차라리 〈론다니니의 피에타〉에 정감이 간다. 미완성 작품에서 완성 작품보다 뛰어난 작품성을 본다면 작가에 대한 실례가 아닐 수 없다. 하지만 이런 경우가 인생에 대한 하나님의 판단이라면 관점은 달라진다. 하나님은 완벽하게 성화된 인생만 사랑하실까? 하나님은 거칠고 사나운 세상을 힘겹게 버텨오느라 세련미를 갖추지 못한 인생들을 타박하실까? 인류를 너무 많이 사랑하셔서 기꺼이 인간이 되고 스스로 제물이 되신 하나님이 바로 탕자의 아버지가 아니시던가!

라파엘로의 생각읽기
아테네 학당

라파엘로^{Raffaello Sanzio, 1483~1520}의
〈아테네 학당〉은 레오나르도 다빈치의 〈최후의 만찬〉과 미켈란젤로
의 시스티나 성당 천장벽화 〈천지창조〉에 비견되는 명작이다. 라파
엘로는 1511년 교황 율리오 2세^{Julius II, 1443~1513}의 바티칸 서재 한 벽
에 철학을 주제로 주전 5세기 플라톤 학당을 배경으로 고대 철학자
와 현자들 그리고 당대의 인물 58명을 그렸다. 그림 중앙에 두 사람
이 우주의 기원과 인간의 행복에 대하여 토론하며 걸어 나오고 있다.
손가락을 하늘로 향한 플라톤^{Plato, BC 427~BC 347}이 〈티마이오스〉^{Timaios}
를 끼고 있는데 이는 이데아에 의한 우주관을 뜻한다. 그 옆에는 손
바닥을 땅으로 향한 아리스토텔레스^{Aristoteles, BC 384~BC 322}가 〈니코마
코스 윤리학〉^{Ethika Nikomacheia}을 들고 있다. 이는 인간 행복의 추구가
무엇보다 우선한다는 것을 의미한다. 플라톤의 원편에는 소크라테
스^{Socrates, BC 470~BC 399}와 알렉산더 대왕^{Alexandros the Great, BC 356~BC 323},

크세노폰Xenophon, BC 430 ?~BC 355 ?, 알키비아데스Alkibiades, BC 450 ?~BC 404, 아이스키네스Aischines, BC 390?~BC 314? 등이 토론에 열중하고 있다. 계단 아래에는 권력화된 종교에 의해 참혹하게 살해당한 알렉산드리아의 히파티아Hypatia, 370?~414가 흰옷을 입고 정면을 응시하고 있다. 그 앞에는 피타고라스Pythagoras, BC 580~BC 500가 공책에 뭔가를 쓰고 있고, 곁에는 아낙사고라스Anaxagoras, BC 500?~BC 428가 평형수의 원리를 흑판으로 설명하고 있다. 그 뒤편에서 기웃거리는 이는 이슬람 학자 아베로에즈Averroes, 1126~1198다. 중앙에는 헤라클레이토스Heraclitus of Ephesus, BC 540?~BC 480?가 책상에 기대어 사색하고 있고, 계단에는 견유학파의 디오게네스Diogenes, BC 400 ?~BC 323가 비스듬히 누워 있다. 화면 오른편에는 유클리드Euclid, BC 330?~BC 275?가 컴퍼스로 뭔가를 설명하고 있고, 그 곁에 지구의를 든 천문학자 프톨레마이오스Ptolemaeus 85~165가 있고, 맞은편에는 조로아스터Zoroaster, BC 630?~BC 553?가 천구의를 들고 서 있다. 라파엘로는 이들 대화에 친구 소도마Sodoma, 1477~1549?와 함께 끼어 있다. 플라톤 철학을 발전시킨 플로티노스Plotinos, 205~270, 쾌락주의자 아리스티포스Aristippos, BC 435?~BC 355?와 에피쿠로스 Epikuros BC 342?~BC 271, 식물학의 선구자 테오프라스토스Theophrastos, BC 372?~BC 288?의 모습도 보인다.

라파엘로와 히파티아의 시선이 화면 밖으로 이어질 뿐 모든 인물의 시선은 화면 안에 한정되어 있으면서도 지성의 열정이 살아있어 활발한 운동감을 보인다. 시간과 공간을 뛰어넘는 화가의 상상력이 동원되었으면서도 어색하지 않고 조화롭다. 재미있는 것은 레오나르도 다빈치의 얼굴로 플라톤을 그렸고, 헤라클레이토스는 미켈

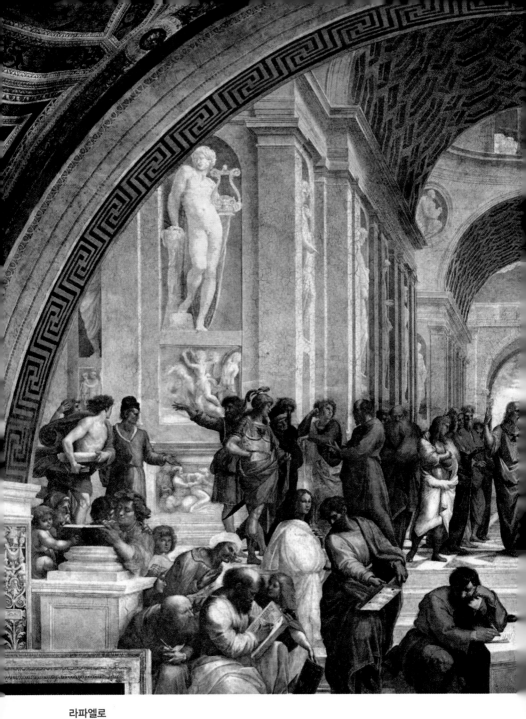

라파엘로

〈아테네 학당〉 1510~1511, 프레스코화, 바티칸 미술관 서명실 벽화

란젤로의 얼굴이라는 점이다. 모름지기 라파엘로는 진리를 추구하던 고대 철학자가 르네상스에 이르러서 예술가로 대체되었음을 강조하고 싶었던 것은 아닐까 싶다.

〈아테네 학당〉에서 눈길을 끄는 것 가운데 하나는 히파티아이다. 히파티아는 지성의 도시 알렉산드리아에서 존경받는 당대 최고 지성이었다. 프톨레마이오스의 천문학과 유클리드의 기하학에 정통하였던 아버지 테온^{Theon, 350?~400?}의 영향이 컸다. 하지만 당시 권력화되기 시작한 종교는 학문을 자신들의 종으로 취급하고 싶어 했다. 교양 있고 뛰어난 이 여성학자의 자유스러운 학문은 교회의 불편한 시선을 받아야 했다. 급기야 히파티아는 광기 어린 종교인들에 의하여 살해되어 불태워지고 말았다. 사랑과 구원을 내건 종교가 할 수 없는, 해서는 안 되는 끔찍한 일을 벌인 것이다. 5세기 초의 일이다. 이 사건은 중세 암흑시대의 서막이었다. 이후 알렉산드리아는 학문의 변방으로 전락 되었고, 700년을 이어온 알렉산드리아의 유대인 공동체는 사라졌다. 그리고 세상은 1000년 동안 어둠에 갇혔다. 18세기 프랑스의 계몽주의자 볼테르는 이 사건을 '종교적 광신주의'라고 규정하였다. 라파엘로는 그 히파티아를 자신의 작품에서 부활시켰다. 미술이 할 수 있는 일 가운데 아주 경이로운 일을 한 것이다. 그렇게 해서 히파티아는 근대 사상가들에 의해 비로소 다시 주목받게 되었다.

종교가 광기를 부릴 때 세상은 어두워지고 역사는 후퇴한다. 극단주의 무장단체 IS^{이슬람 국가}가 그렇고 '무슬림 포비아'에 사로잡힌

한국 보수 교회도 마찬가지이다. 요즘 우리 사회는 혐오에 빠져있다. 불특정 다수를 상대로 한 '묻지마 살인'이 이어지면서 여성, 특정 인종, 특정 종교, 외국인 노동자, 장애인, 성 소수자 등 사회 약자가 두려워하고 있다. 무심코 던지는 혐오의 한마디 말이 상대의 존재를 부정하는 폭력이 되고 있다. 종교는 이런 갈등을 조절하고 화해를 모색해야 한다. 하지만 앞장서서 이를 조장하고 부채질하는 종교의 광기는 분명한 범죄행위이다. 미국은 1991년부터 혐오 범죄를 공식범죄의 한 유형으로 공식화하였고 독일과 영국, 프랑스도 혐오 발언을 범죄로 취급하고 있다. 혐오란 자기 지킴을 위해서 시작되지만 결국 자기 파괴에 이른다. 우리는 혐오 범죄에 빠진 자신을 보지 못하고 그런 자신에게 분노하지 않는다. 자기 성찰이 없는 탓이다. '너 자신을 알라'한 소크라테스의 말을 귀담아 들어야 한다. 의로운 분노는 발전을 가져오고 사랑은 평화를 만든다. 하지만 혐오는 절망의 악순환을 낳는다.

작품의 주문자인 교황 율리오 2세와 갈등을 겪으면서 히파티아를 〈아테네 학당〉에 등장시키려고 한 화가의 의도에 박수를 보낸다. 1000년 전 사건을 현실에 끌어옴으로 교회의 혐오를 꾸짖고 당시 교회가 벌이고 있는 명분 없는 면벌부에 대한 따끔한 충고는 아니었을까 생각하니 종교 권력에 주눅 들지 않은 라파엘로의 예술혼이 반갑기 그지없다.

전염병, 역사를 바꾸다
죽음의 춤

인류를 괴롭혀온 전염병의 병원체는 세균과 곰팡이 그리고 바이러스가 주종을 이룬다. 세균은 하나의 독립된 세포로 숙주 없이도 생존하며 이분법으로 증식하는데 음식물의 섭취나 호흡에 의한 흡입 그리고 다른 사람과의 접촉을 통하여 전염된다. 파상풍, 탄저병, 세균성 식중독, 폐혈증, 결핵, 매독, 폐렴이 이에 해당한다. 곰팡이는 인체의 피부에 번식하거나 포자가 소화기관이나 호흡기를 통해 몸 안에 들어와 질병을 일으킨다. 무좀, 만성 폐질환, 뇌막염 등이 그렇다. 바이러스는 세균보다 작아 광학 현미경으로는 볼 수 없다. 스스로는 물질대사를 하지 못하여 숙주세포에 들어가 물질대사를 한다. 유전물질의 복제와 증식 과정에서 돌연변이가 일어나 다양한 종류로 진화한다. 천연두, 홍역, 소아마비, 인플루엔자, 후천성면역결핍 증후군 등이 이에 해당한다. 이들 외에도 원생동물에 의한 말라리아가 있고, 단백질과 결합한 바이러스인 프

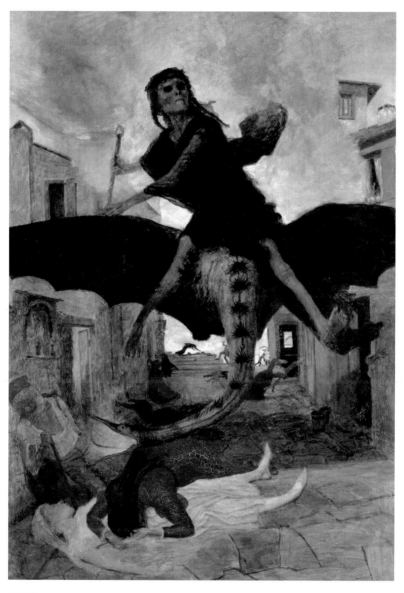

뵈클린
〈죽음의 페스트〉 1898, 목판에 템페라, 149.5×104.5cm, 바젤 미술관

라이온Prion 이 있는데 광우병과 야코프병이 대표적이다.

눈에 보이지 않는 미생물을 볼 수 있게 한 것은 현미경이었다. 1590년 네덜란드의 얀센$^{Zacharias\ Janssen,\ 1580\sim1638}$ 부자에 의하여 발명된 현미경은 1684년 레우벤후크$^{Anton\ van\ Leeuwenhoek,\ 1632\sim1723}$에 의하여 처음으로 세균을 관찰할 수 있었다. 파스퇴르$^{Louis\ Pasteur,\ 1822\sim1895}$와 코흐$^{Robert\ Koch,\ 1843\sim1910}$는 탄저균과 결핵균을 규명하였다. 1945년에는 플레밍$^{Alexander\ Fleming,\ 1881\sim1955}$이 푸른 곰팡이에서 페니실린을 발견하면서 인류는 비로소 전염병을 통제할 수 있게 되었다.

전염병, 인류의 꿈을 방해하다

전염병은 인류 역사를 바꾸는 데 주요한 요인 가운데 하나였다. 주전 5세기 아테네는 예술과 문화를 사랑하는 군인 정치가 페리클레스$^{Perikles,\ BC\ 495?\sim BC\ 429}$에 의하여 민주주의를 꽃피우고 있었다. 이 무렵 그리스의 주도권을 놓고 아테네와 스파르타가 한판 전쟁을 치르게 되었는데 바로 펠레폰네소스 전쟁$^{BC\ 431\sim404}$이다. 전쟁은 보통 봄과 여름에 치러졌는데 아테네를 중심에 둔 아티카 주민들이 모두 아테네로 피했다. 그렇지 않아도 인구 밀도가 높은 아테네에 피난민까지 몰리면서 도시는 포화상태가 되었다. 육군이 강한 펠레폰네소스 동맹군은 아테네를 공격했고 해군력이 강한 아테네는 일단 방어에 나섰다. 전쟁은 아테네에게 유리하지 않았다. 도리어 많은 전사자가 발생하였다. 이때 행한 페리클레스의 장례 연설은 아테네 정신의 근간을 보여주기에 충분하였다.

"우리의 정치 체제는 이웃 나라의 관행과 전혀 다릅니다. 남의 것을 본뜬 것이 아니고, 오히려 남들이 우리의 체제를 본뜹니다. 몇몇 사람이 통치의 책임을 맡는 게 아니라 모두 골고루 나누어 맡으므로, 이를 데모크라티아라고 부릅니다. 개인끼리 다툼이 있으면 모두에게 평등한 법으로 해결하며, 출신을 따지지 않고 오직 능력에 따라 공직자를 선출합니다. 이 나라에 뭔가 기여를 할 수 있는 사람이라면, 아무리 가난하다고 해서 인생을 헛되이 살고 끝나는 일이 없습니다."

그러던 중에 아테네에 역병이 돌기 시작하였다. 이 역병이 정확하게 어떤 병이었는지는 알 수 없으나 아테네 인구의 1/4이 죽고 페리클레스도 이 괴질로 생명을 잃었다. 그 후 아테네는 더 이상 민주정치를 실현하지 못했다. 당파로 나누어져 서로 헐뜯고 싸웠다. 시민의 애국심과 도덕심도 땅에 떨어졌다. 그렇다고 스파르타가 주도하는 세상이 열린 것도 아니었다. 그리스 도시국가들의 문명을 끝장내는 바람은 북쪽 마케도니아에서 불어왔다.

동로마 제국의 유스티아누스Justinianus I, 484~565를 단순히 황제라고 부르지 않고 대제大帝라고 부르는 이유가 있다. 서로마 제국 멸망476 후에 잃어버렸던 지중해를 다시 장악하고 과거의 영토를 대부분 회복하였다. 뿐만 아니라 〈로마법 대전〉을 완성하였으며 아야 소피아를 건설하였고, 분열된 교회의 일치를 위해 노력하였다. 하지만 541년 이집트에서 수입한 곡물을 통해 페스트가 제국에 번지기 시작하였다. 콘스탄티노플에서 하루에 1만여 명의 사망자가 나왔고 시

체를 대량으로 매장할 수 없어서 거리에 방치하여야 했다. 인구는 40%가량 줄었다. 황제도 이 질병에 걸렸다가 가까스로 나았다. 페스트는 동로마 제국의 발전에 악영향을 미쳤다. 급격한 인구 감소로 이탈리아반도를 재통일하려는 꿈은 좌절되었다. 라틴어를 사용하는 로마의 전통은 그리스어를 사용하는 비잔틴 방식으로 바뀌었다. 과거 로마의 영광을 재현하려는 꿈은 물거품이 되었다. 그러는 사이에 동쪽에서는 새로운 제국이 꿈틀거리고 있었다. 이슬람 제국이었다.

페리클레스가 꾼 아테네의 꿈과 유스티아누스가 꾼 로마 영광은 전염병에 의해 소멸되고 말았다. 만일 그때 전염병이 돌지 않았더라면 그들의 꿈은 어떻게 되었을까. 인류에게 희망을 주는 정치와 종교가 가능했을까. 역사에 가정은 없지만 안타깝고 아쉽다.

종교, 구원을 배신하다

해 뜨기 직전이 가장 어둡다. 유럽의 14세기는 암흑의 최고점이었다. 종잡을 수 없는 전염병, 하늘의 권력을 땅에서 실현하려는 교회 그리고 인간의 무지가 만든 합작이었다. 페스트로 유럽 인구의 1/3을 잃었다. 하늘과 땅의 비밀을 다 알고 있다고 큰소리치던 교회는 속수무책, 꿀 먹은 벙어리가 되었다. 도리어 죽음을 이용한 장사로 재미를 보았다. 더 큰 성당을 지어 그 안을 화려한 예술품으로 장식하였으며 구원을 미끼로 면벌부를 팔아 톡톡한 수입을 올렸다. 무지몽매한 사람들은 언제 죽을지 모르는 두려움을 잊고자 퇴폐와 향락에 빠지기 시작하였다. 이 무렵 등장한 포르노그래피 수준의 그림들이 이를 입증한다.

반면 고행을 통해 두려움을 극복하려는 이들도 생겼다. 그들은 현세의 가치를 조롱하며 죽음 뒤에 심판이 있다는 사실을 강조하기 위해 알몸으로 십자가를 지고 못이 박힌 채찍으로 자신을 때리며 거리를 돌아다녔다. 이름하여 '채찍질 고행단'이다. 자신의 육체에 고통을 가하는 행위를 통하여 참회하고자 했던 이들은 두 명씩 짝을 이루어 찬송가를 부르며 순례하였다. 지도자와 남자, 여자 순으로 마을을 순례하였는데 고깔을 쓰거나 십자가나 깃발을 들었다. 행진은 시장이나 교회 등 사람이 많이 모이는 곳에서 멈추었다. 그리고 의식이 진행되었는데 천사가 가져다주었다는 편지를 읽었다. 그 내용은 하나님의 분노와 고행단의 필요성이었다. 그러고 나서 고행단은 채찍질을 시작하였다. 자신을 때리기도 하고 서로를 때리기도 하였다. 모여든 사람들은 큰 충격과 감동을 함께 받았다. 상처에서 나온 피를 묻힌 헝겊은 성물로 취급되기도 하였다. 교회는 이를 막지 않았다.

고야의 작품 〈채찍질 고행단의 행렬〉^{1812~1814}이 당시 모습을 잘 보여준다. 하지만 이 고행단은 전국의 마을들을 순례하므로 도리어 페스트 확산을 부채질하였다. 고행단의 참회 의식이 과격화되기 시작하였고 일부 추종자들 가운데에서는 메시아를 흉내내기도 하였다. 그들의 신앙 광기는 점점 폭력화되어 인종차별을 선동하여 유대인 학살로 이어졌고, 보호자가 없는 과부와 사회적 약자들을 마녀로 몰았다. 점차 교회에 대한 적개심과 지도자에 대한 불만이 표출되자 교회가 서둘러 이를 막았다. 공포와 미신, 광기, 반지성이 지배하고 있었다.

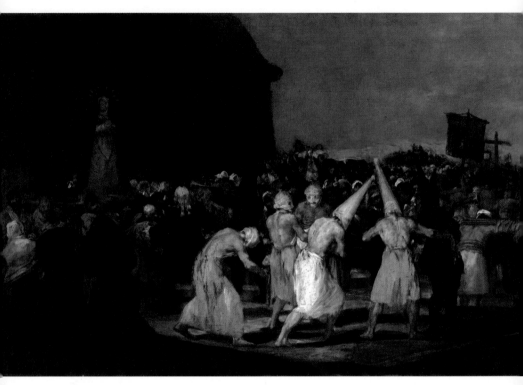

프란시스 고야
〈채찍질 고행단〉 1808~1812, 판낼에 유채, 46×73cm, 마드리드 왕립미술아카데미, 마드리드

이런 신앙의 유형은 중세에만 있었던 것은 아니다. 이와 유사한 종교 행위는 이집트의 이스여신Isis 숭배와 그리스의 디오니소스Dionysos 축제, 스파르타의 다산 축제에도 있었다고 전해진다. 지금도 일부 로마 가톨릭교회 전통에서는 사순절이 되면 스스로 육체적 고통을 가하는 행위가 좀 더 온화한 형태로 바뀌어 이어지고 있다.

구원은 종교로부터 오지 않았다. 상하수도를 개선하고 검역과 격리를 엄격히 행한 도시들은 페스트가 진정세를 보였다. 종교의 권위는 무너지고 과학에 대한 기대가 높아졌다. 새로운 질서에 대한 여망이 싹트기 시작하였다.

미술, 죽음을 말하다

스위스의 상징주의 화가 아놀드 뵈클린Arnold Böcklin, 1827~1901은 〈페스트〉에서 죽음에 대한 상상력을 유감없이 보여주고 있다. 검은색 날개의 커다란 조류를 탄 죽음의 사자가 낫을 들고 거리를 휩쓸고 있다. 그가 지나간 자리에는 사람들이 쓰러져 있다. 인류에 대한 전염병 위협이 섬짓하고 무자비함을 여실히 보여준다. 독일의 목판화가 미하일 볼게무트Michael Wolgemut, 1433~1519의 〈죽음의 춤〉1493은 뵈클린의 작품이 염세적인 데 비하여 차라리 해학적이다. 두려움 대신에 웃음기를 머금게 한다. 아직 살이 붙어있는 죽음이 나팔을 불자 그 장단에 해골들이 어깨를 들썩이며 흥겹게 춤을 춘다. 그 흥겨움이 땅속의 해골을 일어서게 한다.

이 대열에 베른트 노트게Berent Notke, 1483~1498, 한스 홀바인Hans Holbein, 1497~1543 등도 동참한다. 이렇게 화가들은 '죽음'을 캔버스에

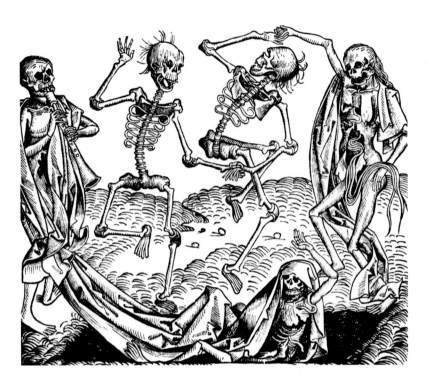

볼케무트
〈죽음의 무도회〉 1493, 목판화

부활시켜 산 자들에게 말을 걸었다. 페스트가 주는 죽음의 공포에
종교조차 희망을 주지 못하는 시대에 미술이 시대의 구원자임을 자
임한 것이다. 죽음을 대면하여 객관화하고 관조하게 하므로 구원의
여명을 비춘 것이다. 아름다움을 추구하는 미술과 거룩함을 추구하
는 종교는 다르지 않다. 종교의 시녀에 불과하던 미술의 변화가 놀

랍다.

〈죽음의 춤〉은 죽음의 불가피성과 무차별성 그리고 그에 따른 회개의 요청 대상이 일반 대중만이 아니라는 점을 상기시킨다. 한스 홀바인이 죽음의 일반화를 표현하였다면 베른트 노르게는 죽음의 귀족화를 묘사하였다. 13세기에 유행했던 시 〈바도 모리Vado Mori〉는 '나는 죽을 것이다'의 의미이다. 죽음의 대상자로 왕과 교황과 주교와 기사를 특별하게 지목하여 특수 계층의 남자들을 단죄하는 죽음을 묘사하고 있다.

바도 모리. 죽음은 확실하다. 죽음보다 더 확실한 것은 아무것도 없다. 시간은 불확실하다. 시간은 얼마나 지속될지 불확실하다. 바도 모리.

바도 모리. 나는 다른 사람들을 따라가고, 다음 사람들도 내 뒤를 따를 것이다. 나는 첫째도 아니며, 그렇다고 맨 마지막도 아니다. 바도 모리.

바도 모리. 나는 왕이다. 도대체 명예가 무엇이며, 세속의 명성은 무엇이란 말인가? 바도 모리.

바도 모리. 나는 교황이다. 죽음은 내가 계속 교황으로 머물도록 허락하지 않고 삶을 마치도록 요구한다. 바도 모리.

바도 모리. 나는 주교다. 내가 원하든 원치 않든
주교의 지팡이, 신발, 모자를 내놓아야만 한다. 바도 모리.

바도 모리. 나는 기사다. 나는 전쟁과 결투에서 승리를 거두었다. 하지만 나는 죽음을 제압할 수는 없었다. 바도 모리.

울리 분덜리히, 〈메멘토 모리의 세계〉 김종수 역, 길, 2008, 92~93

〈코로나19〉는 지난해 12월에 발생하여 3개월 만에 세계보건기구^{WTO}가 세계대유행을 선언하였다. 발생 6개월도 되지 않아 확진자가 800만여 명에 이르고 45만여 명이 생명을 잃었다. 중세 때 무역과 십여 차례의 십자군 원정이 페스트 확산의 일등공신이었던 것처럼 오늘날도 도시가 확장되고, 사람과 나라 사이가 간격이 좁아지고, 그 흐름이 빨라지면서 전염병의 전파 속도도 증가했다. 뵈클린의 화폭에 가득했던 공포와 슬픔은 여전히 현재진행형이다. 코로나19를 〈죽음의 춤〉과 〈바도 모리〉로 해석하면 세계의 패권을 한 손에 거머쥔 이들, 구원을 말하면서도 능력을 상실한 종교를 향한 경고의 메시지가 틀림없다. 두렵고 떨린다. 과연 희망은 어디에 있는 것일까? 한 치 앞도 보이지 않는 절망의 시대에 가장 먼저 자기를 성찰하여 본새를 지켜야 하는 것은 종교다. 하지만 오늘의 종교에 그런 희망을 거는 것은 무모한 것 같아 씁쓸하다.

전염병은 인류의 소중한 꿈을 무산시키기도 하였지만 철옹성 같은 시대에 균열을 가져오기도 하였다. 지금은 전염병을 피해 피렌체에 모인 열 사람이 열흘 동안 백 가지 이야기를 모은 〈데카메론〉을 생각할 때가 아닐까. 이야기는 그때나 지금이나 세상을 구원한다. 메멘토 모리!

무엇을 보여줄 것인가?
이탈리아 인문주의자들

세계 역사에서 '중세'라 함은 흔히 서로마 제국의 멸망부터 동로마 제국의 멸망까지를 말한다. 게르만 민족이 이동하여 서로마 제국을 무너뜨리고 프랑크 왕국을 세웠다. 프랑크 왕국은 로마 가톨릭교회를 받아들였다. 교회는 다른 신의 존재를 인정하지 않으므로 고대 그리스와 로마 신들은 중세에서 더 이상 담론의 주인공이 되거나 미술의 주제가 되지 못했다. 이 시대 미술은 아름다움보다는 종교심 고취에 집중하였다. 고대 로마·그리스 신상이 서 있던 자리에는 성인의 조각상과 종교화가 대체되었다. 중세 중엽에는 로마식의 둥근 아치와 두꺼운 벽, 높은 탑으로 이루어진 성당이 건축되었는데 이를 로마네스크 양식이라고 한다. 이후 비잔틴 양식의 장점을 흡수하여 뾰족한 지붕과 둥근 천장, 모자이크, 스테인드글라스가 고딕 양식이라는 이름으로 표준이 되었다.

달이 차면 기울듯 영원할 것 같았던 중세 천년도 마침내 무너졌

다. 왕과 영주와 기사와 농노로 이루어진 봉건 제도는 매우 불평등한 사회였다. 교황을 꼭짓점으로 한 교회와 왕을 정점으로 한 봉건 제도가 서로의 욕망과 이해를 인정하며 천년을 유지한 셈인데 실상 이 시기는 암흑시대였다. 그런데도 천년이나 버텨올 수 있었던 것은 종교의 힘 때문이다. 교회는 영원한 천국과 지옥을 신앙의 목표로 설정하는 한편 땅에서의 삶이란 모순이 가득하다고 가르쳤다. 세상에서 믿음을 잘 지키면 영원한 천국에 이를 수 있다고 강조하였다. 땅에서의 삶을 살만한 세상으로 바꾸기보다 죽어서 갈 천국을 더 아름답게 묘사하였고 소중하게 여겼다. 오늘 잘 살기보다 내일의 복락을 추구하였다. 그것은 종교가 줄 수 있는 긍정이기도 하지만 종교만 할 수 있는 독약 처방이기도 하였다. 세상은 무지의 늪에 빠졌고 맹종의 덫에 걸렸다.

종교는 권력을 위해 왕과 치열하게 경쟁하였다. 종종 왕을 능가하기도 하였다. 교회는 이런 세상이 천년만년 유지되리라 기대했지만, 결국은 무너졌다. 천년을 허무는 작업은 의외로 단순했다. 이탈리아 중서부에 위치한 토스카나의 피렌체가 르네상스의 중심지가 되었는데 그 도구는 강력한 무기가 아니라 부드러운 붓끝이었다. 과학과 인문주의 등 이성에 의한 인간 자각과 학문 발전이 중세의 철옹성을 파고 든 것이다. 게다가 하늘의 영화를 땅에서 누려온 종교의 부패가 그 붕괴를 가속화하였다.

우리가 르네상스에 대하여 알고 있는 지식은 대부분 바사리 Giorgio Vasari, 1511~1574에 의존한다. 그는 뛰어난 예술가인 동시에 동시

대 예술가의 삶을 기록으로 남긴 저술가이기도 하다. 그가 기록한 〈미술가 열전〉[1550] 첫머리는 "이탈리아 각지에 흩어진 고대뿐 아니라 근대 건축가, 조각가, 화가들의 아름다운 작품들도 그들 이름과 함께 날로 없어지고 잊히고 있다. (중략) 힘닿는 한, 제2의 죽음으로부터 그들 이름을 지켜서 세상 사람들이 오랫동안 기억할 수 있도록 하겠다"라고 썼다. 바사리는 13세기 말부터 자신이 살던 16세기까지 르네상스의 소중한 예술가들이 사람들의 기억에서 흐려지지 않기 위하여 기록을 남겼고, 그 덕분에 오늘 우리는 르네상스 예술가의 삶과 생각에 접근할 수 있다. 미켈란젤로가 유명해진 것은 그의 뛰어난 재능 때문이지만 그에 관한 기록이 충분하였기 때문이다. 바사리는 자신의 책 마지막 장에서 미켈란젤로를 극찬하고 있다.

바사리가 그린 〈이탈리아의 인문주의자들〉[1544]에는 카발칸티 Guido Cavalcanti, 1255?~1300, 단테 Durante Alighieri, 1265~1321, 보카치오 Giovanni Boccaccio, 1313~1375, 페트라르카 Francesco Petrarca, 1304~1374가 등장한다. 모두 계관 시인이다. 왼쪽에는 앞의 계관 시인들보다 한 세기 뒤 르네상스 시대에 활동한 학자인 피치노 Marsilio Ficino, 1433~1499와 란디노 Cristoforo Landino, 1424~1498가 보인다. 탁자에는 천문관측 기구들과 서적들이 있다. 세상을 바꾸는 것이 정치·군사에 의한 힘이 아니라 정신임을 알게 하는 그림이다.

미술 작품에는 그 시대가 오롯하게 담겨 있다. 역사가 미술을 만들기도 하지만 경우에 따라서는 미술이 역사를 견인하기도 한다. 그래서 미술은 역사를 담는 그릇이다. '예술가'라는 말이 처음 등장

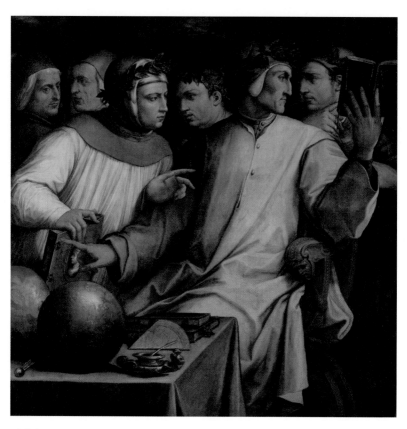

바사리

〈이탈리아 인문주의자들〉 1544. 판자에 유채, 157.8×156.5cm,

미니애폴리스 미술관, 미네소타

묘사된 인물은 카발칸티, 단테, 보카치오, 페트라르카, 피치노, 란디노이다.

한 것은 르네상스 때이다. 그 이전에는 단순한 기능공에 불과하였다. 미술가는 뛰어난 직관으로 어느 역사가보다 탁월하게 역사의 방향성을 제시할 수 있었다.

미술사의 변곡점은 언제나 변두리에서 등장하였다. 전에 없던 미술의 등장은 주류 미술가들로서는 할 수 없는 일이었다. 현존하는 미술의 흐름을 유지하고 그 안에서 자기 자리를 보존하고 싶어 하는 이들은 할 수 없는 일이다. 보이는 것을 그려야 했던 시절이 있었다. 그래서 원근법과 명암법과 해부학이 나왔고 선과 형태가 강조되었다. 사진처럼 그려야 잘 그린다고 평가받았다. 하지만 지금은 보이는 것을 그리는 시대가 더 이상 아니다. 사진기가 등장하면서 미술이 위기를 겪게 될 것을 염려하는 것은 기우였다. 지금은 보이지 않는 것을 그리는 시대다. 야수파니 입체파니 하는 사조가 그렇다. 외면받던 색과 면이 강조되었다. 오브제의 수용도 필요했지만 지금은 과감한 생략과 삭제와 우연이 예술성을 창조한다고 믿는다. 한때는 영원성을 화폭에 담는 것이 미술의 모든 것인 양 이상화되기도 하였지만 순간을 그려내기 위해 정열을 바치는 화가가 등장하였다.

미술사의 이런 변천은 한마디로 진실을 표현하고자 함이다. "미술은 이제 보이는 것을 다시 보여주는 게 아니라 볼 수 없었던 뭔가를 보여주는 것이 되었다." 스위스 출신의 화가 파울 클레 Paul Klee, 1879~1940의 말이다. 그의 말이 진실이라면 종교가 보여주어야 할 것은 무엇일까. 보이지 않는 것을 보여주기는커녕 보이는 것조차 가려야 했던 아픈 시대가 종교에 있었다. 중세 교회는 천국을 보여주려다 지옥을 만들었다. 그 무지가 가히 폭력과도 같았다. 오늘의 종교

는 과연 무엇을 보여줄 수 있을까. 높은 첨탑이 화가의 붓끝만 못하
다면 부끄러운 일이다.

르네상스와 바로크의 변곡점
마니에리즘

수학에서 두 번 미분이 가능한 함수를 변곡점이라고 한다. 즉 함수 그래프의 방향이 바뀔 때의 곡선 위 점이 그것이다. 세상만사는 일직선이 아니라 많은 곡선이 물결 모양을 이루며 나아가거나 물러서기를 반복한다. 역사도 그렇고, 예술도 마찬가지다. 세상은 하루아침에 달라지지 않고, 문명의 진보도 어느 날 갑자기 임하는 것이 아니다. 소신에 대한 뚜렷한 확신과 양심에 기초한 의지의 실천 그리고 품부된 재능을 효과 있게 발휘하려는 노력이 반복될 때 세상은 조금씩 앞으로 나간다.

달도 차면 기우는 법일까. 르네상스 미술의 금자탑이라 할 수 있는 미켈란젤로는 교황 레오 10세^{Leo X, 1475~1521}의 청을 받고 1531년 피렌체의 산로렌초 성당 부속 메디치 예배당에 메디치 가문의 묘를 위한 조각상을 만들었다. 레오 10세는 로렌초 메디치^{Lorenzo de' Medici, 1449~1492}의 6남매 중 둘째였다. 형 피에로^{Piero di Lorenzo de' Medici,}

1471~1503는 피렌체의 통치자였으나 자질이 부족하였고, 동생 줄리아노^{Giuliano di Lorenzo de' Medici, 1479~1516}는 착하고 겸손하며 관대하고 인정이 많고, 폭력을 반대하며 문학과 예술을 좋아하였다. 교황은 줄리아노에게 여러 작위를 주려하였으나 줄리아노는 남의 작위를 빼앗아주는 것이라면 받지 않겠다고 고집을 부렸다. 아버지 로렌초는 세 아들에 대하여 피에로는 둔하고, 조반니는 영리하고, 줄리아노는 착하다고 하였다. 아버지의 영향력으로 조반니는 13세에 추기경의 자리에 올랐다.

1494년 프랑스 샤를 8세^{Charles VIII, 1470~1498}가 피렌체를 침공하자 피에로는 제대로 싸우지도 않고 항복하였다. 이에 분노한 피렌체 시민들이 폭동을 일으켜 메디치 가문을 피렌체에서 추방하고 현상금을 걸었다. 망명 생활은 1512년까지 18년간 이어졌다. 그 사이에 피에로는 숨졌고, 교황군을 이끌고 망명에서 돌아온 조반니가 피렌체를 다스렸다. 1513년 교황 율리오 2세가 사망하자 조반니는 교황에 선출되어 레오 10세가 되었다. 피렌체는 줄리아노가 다스렸다. 줄리아노는 피렌체 시민들에게 인기가 있었다. 아쉽게도 줄리아노가 병사하자 교황은 철없는 조카 로렌초 2세^{Lorenzo di Piero de' Medici, 1492~1519}를 군주로 임명하였다. 종교 권력이 세속화한 모습이다. 피렌체는 과거의 피렌체가 아니었다. 공화파가 존재하는 피렌체를 전처럼 메디치 가문이 마음대로 할 수는 없었다. 메디치 가문 역시 과거의 명성을 유지하지 못하였다. 피렌체 시민들은 메디치 가문이 탐탁하지 않았지만 교황의 후원을 힘입어 다른 나라들로부터 최소한의 안전 보장을 꿈꾸었을 뿐이다. 그러던 중 로렌초 2세도 일찍 죽었다.

교황으로부터 메디치 가문의 영묘를 의뢰받아 줄리아노와 로렌초 2세의 무덤을 제작하는 미켈란젤로는 고민에 잠겼다. 공화정을 염원하는 시민 열기와 자기 가문을 드러내려는 메디치 가문의 의지가 충돌하는 시점이었다. 상인에서 귀족으로 격상한 가문의 위상과 특정 개인의 우상화를 반대하는 분위기에서 미켈란젤로는 깊은 생각에 잠겼다. 결국 미켈란젤로는 영묘 제작에 들어갔지만 영묘에 조각된 주인공은 실제 인물과 달랐다. 줄리아노와 로렌초 2세의 조각이 완성되자 사람들은 실제 인물과 다르다고 수군거렸고, 이에 대하여 미켈란젤로는 '천년이 지난 후 누구도 두 사람을 기억하지 못할 것이다'고 했다. 교황청 사령관을 지낸 줄리아노는 지휘봉을 쥐고 있고 시민이 지휘관으로 인정하지 않은 철부지 로렌초 2세는 모자만 쓰고 있다. 미켈란젤로는 줄리아노와 로렌초 2세가 고개를 향한 곳에 로렌초 메디치Lorenzo de' Medici, 1449~1492의 석관을 배치하여 이 영묘의 실제 주인공이 누구인지를 표현하였다. 로렌초 1세는 평민이었기 때문에 아들이나 손자처럼 조각된 영묘를 가질 수 없었다. 미켈란젤로의 신중한 의도로 훗날 메디치 가문이 다시 피렌체에서 추방당하였을 때에도 이 영묘는 보존되었고, 그 덕분에 아름다운 작품이 오늘에 이를 수 있었다.

깊은 생각에 잠긴 로렌초 2세의 좌상과 그 아래 석관에 '새벽'과 '황혼'의 우의寓意를 담은 남녀의 누운 모습, 지휘봉을 쥔 줄리아노 좌상과 그 석관 위에 '낮'과 '밤'을 의인화한 남녀가 기대어 있다. 그런데 이는 르네상스가 지향하던 보편적 아름다움이 아니다. 그것은 정신적이고 관념적인 것으로서 그것이 함축하는 이데아를 표현한 상

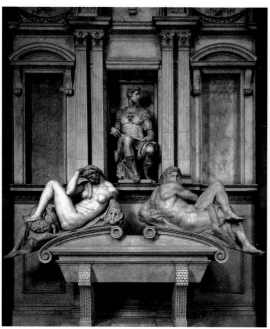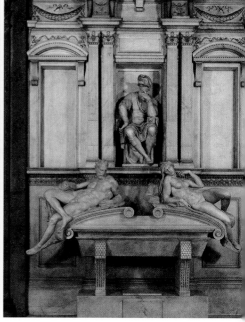

미켈란젤로

〈줄리아노와 로렌초 2세의 영묘〉, 1525

줄리아노는 모자 없이 지휘봉을 들고 있다. 그의 석관에는 낮과 밤을 의인화한 남녀가 기대어 있다.
로렌초 2세는 투구를 쓰고 있지만 지휘봉이 없다. 그의 석관에는 새벽과 황혼이 누워있다. 삼촌과 조카
사이인 이들이 고개를 향한 곳에 아버지이자 할아버지인 로렌초 메디치의 석관이 있어 이 영묘의 주인
공이 누구인지를 생각하게 한다.

징물이었다. 뿐만 아니라 미켈란젤로는 이때부터 더 이상 조각에 인체 비례를 지키지 않았다. 미술학자들은 이를 르네상스가 추구하던 자연미 그 이상의 아름다움에 대한 새로운 미술의 시작이라고 본다.

르네상스 시대의 예술은 자연주의와 합리주의에 터해 조화와 균형을 소중히 여겼다. 과학으로 측정한 공간의식과 해부학을 통해 파악한 인체 구조, 탐구를 통해 이해한 자연 그리고 고대 로마와 그리스가 확립한 수치 비례 등에 의한 보편적 아름다움을 강조하였다. 르네상스의 이와 같은 예술 자산은 보존되고 전승될 필요가 있었다. 피렌체에 설립된 아카데미아는 거장들의 작품을 교과서처럼 해석하고 정리하고 체계화하였다. 누구라도 반복 습득을 통하여 그와 같은 작품을 재현할 수 있다고 생각하였다. 이것을 이탈리아어로 '마니에라Maniera, 수법'고 한다. 미술사가 바사리Giorgio Vasari, 1511~1574는 '이곳저곳에서 아름다운 부분을 모아 합쳐놓음으로 가장 뛰어난 아름다움을 표현하는 기법으로서 이 기법이 체계화되면 언제 어디서나 걸작을 만들 수 있다'고 하였다. 로마초Gian Paolo Lomazzo, 1538~1600는 '이상적인 남성인 아담을 그리기 위해서는 소묘를 미켈란젤로에게, 채색은 티치아노에게, 비례와 표정은 라파엘로가 담당한다면 가장 훌륭한 작품이 나올 수 있다'고 하였다.

지난 두 세기 동안 이룩한 업적에 기대어 안주하고 답습하려는 경향성이 탐구와 관찰, 조화와 균형에 의한 창조라는 르네상스의 정신을 외면하려는 시점이었다. 르네상스를 기반으로 하였지만 그것을 능가하려는 도전 정신이 나타나기 시작한 때도 바로 이때

파르미자니노
〈긴 목의 마돈나〉 1534~1540, 판자에 유채, 219×135cm, 우피치 미술관

였다. 이러한 미술사의 흐름을 '마니에리즘'이라고 하는데 그 시기는 대략 1520년대부터 16세기 말까지를 말한다. 르네상스와 바로크 미술의 변곡점에 해당하는 시기이다. 1527년 5월 6일, 카를 5세^{Karl V.} ^{1500~1558}가 이끄는 신성 로마 제국의 침략을 받은 로마는 더 이상 르네상스 미술의 견인차 역할을 하지 못했고 그 후 특출한 작품들이 나오지 않았다. 그러나 이 무렵에는 바사리의 〈미술가 열전〉, 로마초의 〈회화미술의 이상〉, 아르메니니^{Giovanni Battista Armenini, 1530~1609}의 〈회화에 관한 진정한 교훈〉 등 많은 예술 이론서가 나왔다.

현상 세계에 영원한 것은 없다. 세상을 놀라게 한 르네상스는 위대한 유산을 남기고 저물어 가고 있었다. 르네상스의 종말은 길었던 교회 지배와 중세 세계관의 변화를 의미한다. 교회는 양분되었고 새로운 기치를 내세운 개혁자들이 등장하였다. 봉건제는 절대 군주제로 변하기 시작하였다. 이러한 변화에 사회는 극도의 불안을 느꼈다. 이런 분위기가 미술에 투영된 것은 불가피한 일이었는지도 모른다. 마니에리즘은 이런 시대에 등장하였다. 모자라는 참신성과 모호한 정체성이라는 비판도 있지만 이어 등장할 바로크 미술의 가교인 것은 분명하다.

마니에리즘이 없는 미술 발전은 없다. 그래서 파르미자니노 ^{Parmigianino, 1503~1540}, 엘 그레코^{El Greco, 1541~1614}, 주세페 아르침볼도 ^{Giuseppe Arcimboldo, 1527~1593} 같은 화가들이 소중하다. 바사리는 미켈란젤로를 '우리를 규범으로부터 자유로울 수 있도록 해준 사람'으로 묘사하였다. 스스로 규범에 충실한 자만이 규범을 초월할 수 있다. 새

로운 시대를 여는 사람이란 그런 존재 아닐까. 예수도 "진리가 너희
를 자유롭게 하리라"요 8:32라고 가르치셨다. 오늘 나는 무엇을 위한
변곡점이고, 어디를 향한 가교일까?

직선과 곡선

대사들

"그동안 나는 우리 사회에 일어난 어렵다는 일들에 대하여 실감하지 못했어요. 그 어렵다는 아이엠에프^{IMF.국제통화기금} 구제금융 때도 그렇고, 2008년 금융위기도 그랬고, 사회가 아무리 시끄러워도… 그런데 이번 코로나19는 완전히 달라요. 너무 힘드네요." 알고 지내는 K 목사의 말이다. 그만큼 이번 코로나19 사태가 심하다는 표현이라고 생각은 하지만 그의 사회 인식이 씁쓸하다. 그분에게 '하나님의 은혜'라고 대꾸했지만, 그 말에 묻어 있는 한국교회의 비사회성에 대한 그림자가 길다. 그렇다고 그가 교회의 든든한 울타리로부터 보호받는 잘 나가는 목사도 아니다. 도리어 자신과 가족을 희생하여 안간힘을 써서라도 교회를 세우려고 애쓰는 목사다. 나는 그의 사고에 깃든 둔감한 사회의식을 하나님의 은혜라고 포장하는 것에 민망함을 느낀다. 가난한 세입자들이 경찰특공대의 무자비한 진압에 옥상까지 내몰려 불에 타죽든, 수많은 노동

자가 회사에서 쫓겨나든, 농민이 물대포를 맞고 광화문 한복판에서 죽든, 벼랑 끝에 몰린 노동자가 탑 위에 올라가 농성을 하든, 학생 수백 명이 배에 갇혀 수장되든, 벌금 얼마 물면 될 가벼운 죄를 부풀리고 확대해 가정을 모욕하고 가족의 인격에 굴욕감을 안겨주고도 성이 차지 않아 하는 선택적 정의의 모순된 법 체제든… 도무지 관심이 없다. 세상일에 관심이 없는 교회를 과연 교회라고 말할 수 있을까. 그러면서도 '코로나19' 국면의 사회적 거리두기에 따른 예배 자제 요청에 대해서는 불편해한다. K 목사가 그렇게 자신과 가족들의 희생 위에 세우려고 하는 교회는 과연 어떤 교회일까. 그는 평생 한 번이라도 하나님의 정의로움에 대해 설교한 적이 있을까. 그가 새벽마다 무릎 꿇고 드리는 기도는 도대체 무엇을 위하여, 누구를 향한 기도일까.

민주주의가 정착하는 과정에 무임승차한 이 시대 교회는 사회 속 기생충이 되어버렸다. 지난주 한국기독교역사문화연구회 4월 모임의 주제는 영화 〈기생충〉이었다. 구미정 교수, 박태영 박사 등 다섯 분이 발제를 하였는데 그 가운데 민대홍 선생의 '우리 사회의 기생충 세상 넘기' 발제문의 일부를 따왔다.

영화 속 부자들은 가난한 사람들에게 '혜택'을 베푸는 좋은 이미지로 등장한다. 그러나 넘어서는 안 되는 '선'이 있다. 감독이 의도한 것인지 모르겠지만, 스크린에서 선은 미묘하게 부자와 가난한 사람을 나눈다. (중략) 부자들은 선을 넘는 것을 허용하지 않는다. 냄새를 견디지 못하는 동익과 연교는 평소에는 순박하다 못해 바보스러울 정도로 착하게 보이지만, 자신들의 삶과 감정의

문제에 개입하려고 하면 가차 없이 선을 긋는다.

'선'이라는 말이 솔깃하다. 곡선미로 카사 바트요^{Casa Batlló}와 카사 밀라^{Casa Mila}, 사그라다 파밀리아^{Sagrada Familia}를 설계한 에스파냐의 건축가 가우디^{Antoni Gaudi, 1852~1926}는 '곡선은 하나님의 선, 직선은 인간의 선'이라고 하였다. 오스트리아의 건축예술가 훈더트 바서^{Hundert Wasser, 1928~2000}는 '직선은 죄악이며 악마의 선'이라고 했다. 영화 〈기생충〉에 등장하는 선, 넘을 수 없고 넘볼 수 없는 선의 존재는 정신분석학자 라캉^{Jacques Marie Emile Lacan, 1901~1981}의 말을 빌린다면 '타자의 욕망을 자기화'하려는 시도에 대한 불편한 은유가 분명하다.

선은 부의 불균형에만 있는 것은 아니다. 그보다 훨씬 오래전에 인류는 거룩과 세속 사이에 선을 그었다. 귀족과 천민 사이에, 남자와 여자 사이에, 비장애인과 장애인 사이에, 문명인과 자연인 사이에, 배운 자와 그렇지 못한 자 사이에 선은 존재한다. 선의 효력을 한껏 누리는 자들과 그 앞에 절망한 자들은 그 선을 넘는 것은 금기이고 적당히 타협하고 사는 것이 지혜라고 가르쳤다. 하지만 역사에는 선을 넘기 위한 다양한 시도가 있었다. 고대 로마 검투사 스파르타쿠스는 무장봉기하였고, 간디는 비폭력으로, 스탕달은 〈적과 흑〉에서 청년 쥘리앙 소렐을 연애술 하나로 신분 상승을 꿈꾸게 하였다. 16세기 종교개혁도 중세 교회가 멋대로 그어놓은 선을 지우는 일이었다.

북유럽 르네상스의 화가 한스 홀바인Hans Holbein the Younger, 1497~1543이 있다. 독일 출신인 그는 인문주의자 에라스무스와 교분을 쌓았고 종교개혁의 중심지인 독일에서 교회의 미술품 주문이 줄어들자 영국으로 건너가 헨리 8세의 궁정 화가가 되었다. 그의 작품 〈대사들〉은 프랑스 외교관 장 드 댕크빌Jean de Dinteville, 1504~1557과 주교 조르주 드 셀브Georges de Selve, 1508~1541이다. 조르주 드 셀브는 가톨릭 내부의 부패를 비판하는 개혁적 입장을 가졌다. 영국 왕 헨리 8세는 왕비 캐서린과 이혼하고 앤 불린과 결혼하는 문제로 교황 클레멘트 7세와 대립하고 있었다. 캐서린은 신성 로마 제국 황제 카를 5세의 이모이기도 하였다. 카를 5세의 눈치를 보아야 하는 교황으로서 헨리 8세의 이혼 요청을 함부로 승낙할 수도 없었다. 이런 형편에서 프랑스 왕 프랑스와 1세는 이들을 대사로 파견해 갈등을 해소하려 하였다.

작품 속 주인공들은 프랑스 지성인을 대표하는 자로서 언어와 화술, 예의, 인문, 음악, 천문학, 수학, 미술 등에 상당한 지식을 갖고 있었다. 화면 중심에는 2단으로 된 탁자가 있고 상단에는 천구의, 휴대용 해시계, 다면 해시계, 사분의, 해와 별 천체의 위치를 측정하는 데 쓰이는 토르카툼 등 천체와 항해에 필요한 도구들이 있다. 댕크빌이 살던 시대를 상징하는 발견과 확장의 물건들이다. 탁자 하단에는 지구의, 수학책, 삼각자, 컴퍼스, 기타, 피리, 찬송가가 놓여있다. 찬송가는 로마 가톨릭교회의 성가곡과 루터파의 〈성령이여 오소서〉이다. 종교개혁 갈등 국면에 들어선 유럽을 표현한 것이다. 게다가 기타 줄이 끊어져 있다. 댕크빌은 매우 화려한 복장을 하고 있다. 애국심

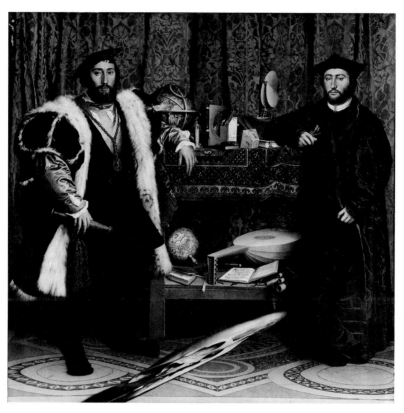

한스 홀바인
〈대사들〉 나무에 유채, 207×209.5cm, 1533, 런던 국립 미술관, 런던

의 상징인 생 미셸 훈장과 단검은 성공과 영예를 의미한다. 그리고
화면 아래에 길게 드리어진 물체는 해골이다. 당시 미술에서 해골은
단골로 등장하는 소재였다. 왼쪽 위 커튼 뒤에는 십자가가 있다. 무
슨 뜻일까. 메멘토 모리, 죽음을 기억하라는 의미다. 이제 29살, 25살

의 대사들, 아무리 젊은 나이에 출세 가도를 달려도 죽음과 몰락을 잊지 말아야 한다.

　세상에 직선은 없다. 그런데도 인간은 존재하지 않는 직선의 삶을 추구한다. 교회도 그렇다. 남보다 더 빨리, 더 높이, 더 많이 얻으려고 젖먹던 힘을 다 쓴다. 영화 〈박열〉에서 박열은 일본 황태자를 기생충으로 묘사한다. 일본 백성의 몸에 붙어사는 벌레라는 것이다. 교회는 안 그럴까? 남이야 어찌 되든 상관없이 구원을 무기 삼아 선을 긋고 그 안에 속한 것을 자랑하며 확신에 찬 이 땅의 교회들이 붙어살이 벌레일지 모른다고 의구심을 갖는 것은 믿음이 작은 탓일까? 이 직선은 언제나 멈출까? 그 행진이 멈출 때 하나님 나라는 가까이 있다.

이미지는 순수하지 않다
예술이냐? 장식이냐?

500년 전 종교개혁자들의 발자취를 찾아 나서는 순례길에 두 권의 책을 가방에 담았다. '종교개혁과 가톨릭개혁'이라는 부제를 단 《미켈란젤로와 루터》신준형, 사회평론, 2014와 《흔들리며 걷는 길》김기석, 포이에마, 2014이다. 모름지기 이동 거리가 많아 책 읽기에 좋을 거라는 예측은 대체로 맞아 무난히 두 권의 책을 다 읽을 수 있을 것 같다. 《흔들리며 걷는 길》은 무딘 나의 영성을 가만히 흔들었다. 작은 차이조차 인정하기에 인색한 반공주의 기독교 일행에 편승하며 처음부터 고독을 각오한 나에게 40여 일간 유럽의 수도원과 교회와 미술관에서 만난 하나님 이야기, 특히 '순례자의 가장 큰 특권이 길 잃어버릴 권리'라는 말에서 적잖은 위로를 얻는다.

《미켈란젤로와 루터》는 제목이 마음에 들어 고른 책이다. 이런 제목을 붙인 책을 내가 어떻게 그냥 보아넘길 수 있겠는가. 제목을

기가 막히게 지은 저자의 센스가 기특하다. 이 책은 이미지 거부와 성상 파괴로 이어진 종교개혁 시기의 미술을 다루고 있다. 당시 이미지에 대한 문제는 교회의 매우 큰 주제였다. 루터는 이미지 거부에 대하여 미온적이었지만 칼뱅 진영은 철저하였다. 저자는 과격한 종교개혁 진영의 미술에 대한 몰이해가 예술 퇴보로 이어졌다고 보는 듯하다. 로마 가톨릭교회는 종교개혁자들의 이미지 거부 태풍 속에서도 미술을 적극 활용하였다. 트렌트 공의회를 통하여 자체 종교개혁에 두 가지 측면을 강조하였는데, 하나는 실추된 교회의 권위를 회복하는 것이었고, 다른 하나는 선교였다. 이 임무를 받들어 수행한 곳이 이냐시오 로욜라Ignacio de Loyola, 1491~1556의 예수회이다. 예수회는 군대조직을 통한 복종을 미덕으로 실천함으로 무너진 교회 권위를 회복하고자 하였고, 이미지를 로마 가톨릭교회의 개혁과 부흥의 강력한 무기로 삼았다. 이러한 미술 운동은 17세기 바로크 미술, 특히 이탈리아와 에스파냐에서 맥을 이어받은 플랑드르의 루벤스에 이르러서 가장 화려한 로마 가톨릭교회 미술을 꽃피운 것으로 묘사하고 있다.

《미켈란젤로와 루터》는 종교개혁과 이미지라는 면에서 적지 않은 공부가 되었다. 하지만 저자의 지적 결과에 공감하는 것은 아니다. 일부 종교개혁자들의 과격한 성상 파괴 행위를 두둔할 마음도 없지만 종교개혁은 미술의 개혁이자 해방이었다는 점을 저자는 간과하고 있다. 교회가 독점하던 중세 미술은 미술의 바벨론 포로기였다. 미술 활동은 있었지만 작가의 자유혼이 작품에 스며들 여지는 제한되었다. 작가 정신과 개성은 교회 권력 앞에 힘을 잃었고 무시

당했다. 정신보다는 기술이, 작품성보다는 권력의 요구가 앞섰다. 이러한 미술 암흑기의 여명으로 일어난 운동이 르네상스였다. 인문주의란 신을 제멋대로 쥐락펴락하는 교회 중심 사고에 반기를 든 운동이다. 르네상스는 바벨론 포로기에 대한 반란이었고, 교회에 묶여있던 미술은 종교개혁을 통하여 비로소 해방된 것이다.

뿐만 아니라 저자는 바로크를 로마 가톨릭교회의 전유물로 기술하고 있다. 동의하지 않는다. 영광과 환대의 길을 걸은 루벤스를 극찬하면서도 역경과 질곡의 길을 걸으며 깊은 성경 이해를 통해 끊임없는 창작 활동을 한 렘브란트를 언급하지 않은 것은 이치와 형평에 어긋난다. 이 책을 읽으며 '종교개혁사' 공부에서 이미지의 문제가 간과되고 있다는 점이 아쉬웠다. 기회가 주어진다면 이 방면에 대한 연구를 하고 싶은 마음이 든 것은 종교개혁지 순례길에 얻은 또 하나의 숙제다.

이미지는 순수하지 않다. 우리가 대중 매체를 통해 마주하는 이미지는 순수한 것이 아니다. 아무리 순진한 모습으로 보이더라도 거기에는 어떤 의도가 숨어있다. 보이는 것을 그대로 믿는 것은 어리석은 일이다. 우리가 널리 알고 있는 지도는 메르카토르 도법^{Mercator's projection}에 의한 지도인데 실제로 이 지도는 크게 왜곡되어 있다. 이 지도에서 북위 30°~60°가 남위에 비해 크게 그려져 있다. 이 지도를 개발한 이가 이 지역 출신이고, 세계의 권력이 이 지역에 모여 있기 때문일까? 이 지도에서 그린란드와 아프리카는 비슷하게 표현되어 있지만 실제 그린란드 면적은 아프리카의 1/14에 불과하다. 유럽은

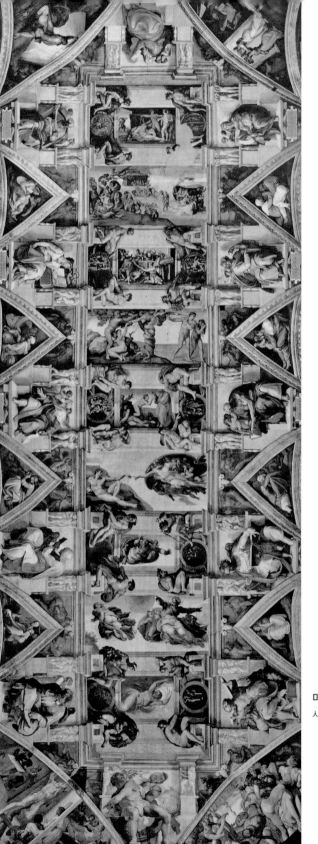

미켈란젤로
시스티나 성당의 천장화

인도와 비슷한 면적이지만 지도에는 훨씬 크게 그려졌고, 미국 본토
는 브라질 규모이지만 지도에서는 심하게 왜곡되어 있다. 상대적으
로 정직한 지도인 페터스 도법Gall-Peters projection의 지도와 비교하면 메
르카토르 도법 지도의 왜곡을 확연하게 알 수 있다. 하지만 우리는
익숙한 것이 옳다고 여긴다. 이 도식을 깨는 것이 개혁이다. 익숙한
것이 항상 옳은 것은 아니다.

 미켈란젤로가 시스티나 성당 천정에 그려 넣은 누드의 그림은
그동안 인간을 죄인으로 규정하여 인체의 아름다움을 억제하던 중
세 교회의 억압에 대한 일종의 항거였다. 교회가 가르쳐온 인죄론
人罪論에 대하여 인미론人美論으로 항변한 것이다. 특히 미켈란젤로의
〈다비드〉는 성경의 위인 다윗이 아니라 이상적인 인체미를 의미한
다. 그런 의미에서 이미지는 단순한 감상 이상의 뜻이 있다.

 "나는 정치적 예술가라는 말을 좋아하지 않는다. 그러나 오늘날 우리는
모두 예술가이고, 그 안에서 예술적 행위를 한다는 점에서 우리는 모두 이 세
계에 정치적으로 관여하고 있는 셈이다 … 정치적이지 않거나, 비판적이지 않
거나, 세계에 대한 개념을 표현하지 않는다면, 그것은 예술이 아니다. 그것은
장식에 불과하다."

 칠레의 작가 알프레도 자르Alfredo Jaar, 1956~의 말이다. 어떤 창작
행위는 예술이 될 수도 있고, 정치의 일부분이 되어서 인류 삶의 개
선에 이바지하기도 한다. 하지만 어떤 예술은 장식에 불과할 수도
있다. 예술과 장식은 종이 한 장 차이에 불과하다.

중세 교회에 갇혀있던 미술을 장식에 불과했다고 평하면 지나친 폄훼일까. 신앙과 삶도 그렇다. 평화를 말하지 않거나, 생명의 존엄을 가르치지 않는 종교는 장식에 불과하다. 그것은 신앙이 아니다. 내가 지금 살아내는 삶은 장식인가 예술인가를 자문한다.

결을 달리하는 미술

플랑드르 미술

유럽의 북서쪽 북해 연안에 네덜란드가 있다. 네덜란드라는 말 자체가 낮은 땅을 뜻하는데 이 지역은 나라의 25%가 해수면보다 낮다. 한자로는 화란和蘭이라고 하는데 이는 네덜란드의 홀란트Holland지방을 음차한 것이다. 네덜란드는 이미 14세기부터 유럽의 산업과 교역의 중심지로서 확고한 위치를 차지하기 시작하였다. 15세기 네덜란드 인구는 250만 명에 이르렀고 인구 밀도가 이탈리아 다음으로 높았다. 인구의 1/3이 도시에 거주했고 시민들의 주 경제 활동은 제조업과 상업이었는데 그들은 자신들의 이익을 보호하기 위하여 길드Guild, 동업조합를 조직하였다. 인구와 자본의 집중, 게다가 수로와 육로가 유럽 각지와 연결되어 있었고, 대서양을 끼고 있는 항구들은 무역의 전초기지가 되었다. 특히 플랑드르 지역은 인구 75만 명이 모여 살았는데 12세기부터 영국으로부터 양모를 수입하여 모직 산업이 크게 발달하였다. 도시들의 급성장과

거대화는 식량 수요를 늘렸고 이를 공급하는 농업과 축산업의 동반 성장을 가져왔다.

이 무렵 네덜란드어가 공공 기관의 문서에 등장하였고, 모국어로 연극이 공연되기 시작하였다. 연극은 교회에서 공연되었고 그 내용은 종교심의 고취였으나 점차 거리로 나가게 되었다. 그 내용도 사랑 이야기와 무용담으로 발전하여 민족의식을 고조시켰다. 당시 로마 가톨릭교회는 아비뇽과 로마로 양분되어 내분이 심한 상태였다. 교회의 건축 양식은 뾰족한 첨탑의 고딕이 주를 이루었는데 각 도시들은 누가 더 높은 교회를 세우느냐로 경쟁하였다. 교회 건축비를 충당하기 위한 무리한 재정 운영은 교회의 부정부패를 촉발하는 계기가 되었다. 이런 때에 신학자 히어트 흐로터Geert Groote, 1340~1384는 교회의 성직매매와 독신, 거짓 경건을 비판하며 스스로 노동을 통한 경건을 실천하였다. 이런 연장선에서 인문주의 신학자 에라스무스Desiderius Erasmus, 1466?~1536는 담대하게 〈우신예찬〉을 써서 왕들과 교회 권력을 비판하여 후에 등장할 종교개혁의 발판이 되었다.

정치적으로 네덜란드는 15세기에 합스부르크 가문Habsburg Haus의 지배를 받다가 신성 로마 제국의 황제 카를 5세가 에스파냐의 왕위를 계승하면서 에스파냐의 영향력 아래 놓였다. 합스부르크 가의 막시밀리안Maximilian I, 1493~1519 황제는 어린 아들 펠리페Felipe I, 1478~1506를 통해 네덜란드를 통치하던 중 프랑스를 견제할 목적으로 펠리페를 아라곤의 페르디난도Ferdinand II, 1452~1516공과 카스티야의 이사벨라Isabella, 1451~1504 사이에서 태어난 요한나Joanna I, 1479~1555 공주와 혼인하게 하였다. 그 후 펠리페는 장모의 영토를 물려받아

펠리페 1세가 되었지만 재위 2년 만에 숨지고 요한나는 정신병으로 아버지 페르디난도에 의하여 수도원에 감금되었다. 네덜란드는 펠리페 1세의 여동생 마르가레타Margaretha van Oostenrijk, 1480~1530가 펠리페 1세의 아들 카를이 성인이 되는 1515년까지 섭정하였다. 카를은 1516년 외할아버지 페르디난도가 숨지자 에스파냐의 왕위를 물려받았고, 이후 친할아버지 막스밀리안이 숨지자 합스부르크가의 가권을 물려받아 1519년에 신성 로마 제국 황제의 자리에 올랐다. 카를 5세 사후 그의 아들 에스파냐왕 펠리페 2세Felipe II, 재위 1556~1598는 네덜란드에 로마 가톨릭교회 신앙을 강요해서 네덜란드 시민의 저항을 불러일으켰다. 네덜란드는 종교개혁 운동 과정에서 이미 프로테스탄트의 중심지가 되었다. 네덜란드인들이 에스파냐에 대하여 품은 노골적인 반감은 강하고 끈질긴 저항을 일으켜 마침내 1648년 베스트팔렌 조약으로 독립이 인정되었다. 하지만 로마 가톨릭교회 세력이 강한 남부 벨기에 지역은 제외되었다.

네덜란드는 1602년에 동인도 회사를 설립하여 세계 제일의 무역국으로 발돋움하였다. 에스파냐를 견제하려는 영국과 프랑스의 은근한 비호를 받으면서 전 세계의 화물들이 네덜란드 배에 의해 운반되어 네덜란드는 유럽 최대의 경제 대국이 되었다. 게다가 펠리페 2세가 파산함으로 그와 연결된 이탈리아와 독일이 재정적으로 위기에 몰리게 되자 암스테르담이 유럽 금융의 중심지가 되었다. 나아가 아시아와 아프리카, 북미 대륙에 진출하여 방대한 식민지를 건설하였다.

유럽이 절대 왕정을 지향할 때 네덜란드는 총독을 수장으로 하

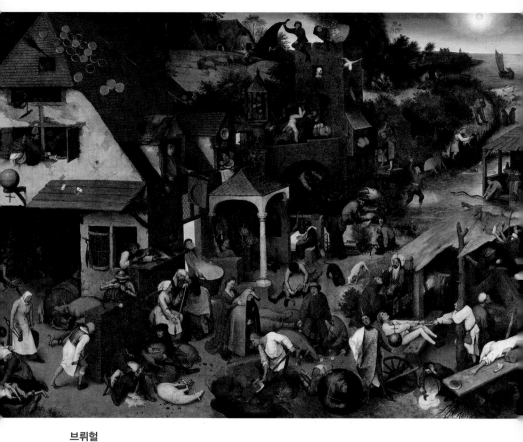

브뤼헐

〈네덜란드 속담〉 1559, 나무에 유채, 117×163cm, 베를린국립 미술관

는 자치권이 강한 연방제 공화정을 수립하였다. 세습적인 귀족 계급이 없는 자본주의 사회구조를 만들었다. 성직과 귀족을 배제하고 시민이 중심이 된 사회구조는 자유로운 사회를 지향했다. 국민 대다수가 칼뱅파 프로테스탄트였지만 다른 종교에 대하여 관용을 가졌고 사상, 출판, 언론이 자유로웠다. 그렇다 보니 유대인, 정치적 망명자, 비주류 자유사상가들이 찾아와 둥지를 틀었고 사상과 학문 발전의 온상이 될 수 있었다.

네덜란드는 물질적으로 풍요를 누리며 지성과 학문을 존중하고 양심을 따라 자유가 보장된 사회였다. 예술의 꽃이 만개할 수 있는 충분조건이 된 것이다. 로마 가톨릭교회 개혁의 도구가 되어 교회와 국가의 지지를 받으며 탄생한 과시적이고 화려한 바로크 미술과는 결이 다른 미술이 바로 이곳에서 태동하였다. 이름하여 플랑드르 미술이다. 이제까지 보지 못했던 새로운 미술 흐름이다. 자연히 미술시장이 활성화되었다. 얀 반 에이크Jan van Eyck, 1395?~1441, 브뤼헐Pieter Bruegel the Elder, 1525~1569, 할스Frans Hals, 1580~1666, 루벤스Peter Paul Rubens, 1577~1640, 렘브란트Rembrandt van Rijn, 1606~1669, 페르메이르Jan Vermeer, 1632~1675, 고흐Vincent van Gogh, 1853~1890, 몬드리안Pieter Mondrian, 1872~1944, 르네 마그리트René Magritte, 1898~1967 등이 이 지역 출신의 쟁쟁한 화가들이다. 하지만 할스나 렘브란트같이 이름난 화가조차도 가난을 면치 못하는 기현상도 나타났다. 미술의 고객이 교회와 왕, 귀족에서 시민으로 바뀐 때문일까?

기적은 변방에서
발돋움

플랑드르는 현재 벨기에의 한 지역
이지만 미술사에서 플랑드르 미술이라고 할 때는 르네상스 이후 17
세기까지 네덜란드 인근의 미술을 말한다. 플랑드르 미술은 미술의
본고장 이탈리아 못지않은 독창성으로 발전하였다. 14세기 이전까
지만 해도 네덜란드는 제후들에 의하여 방만하게 분열되어 있다가
14세기 말에 프랑스의 부르고뉴 가문에 의하여 통일 시대를 맞았다.
이는 네덜란드가 국가 차원으로 한 단계 진전하는 계기가 되었다.
프랑스 왕 장 2세^{Jan de Goede II}는 아들 펠리페^{Filips de Stoute, 재위 1363~1404}
를 부르고뉴의 공작으로 임명하였고, 용감한 펠리페는 경제적으로
부유하였던 플랑드르의 백작 로더베이크^{Lodewijk van Male}의 딸과 결혼
하여 국토를 확장하고 강력한 중앙집권 통치를 하였다. 이 무렵 일
어난 백년전쟁^{1337~1453}은 부르고뉴 공국을 난처하게 하였으나 부르
고뉴는 인척으로 얽힌 프랑스와 플랑드르 모직 산업의 모체인 영국

사이에서 중립 외교를 통해 전쟁의 불똥을 피할 수 있었다.

1405년에 펠리페의 아들 겁 없는 쟝^{Jan zonder Vrees}이 공국을 물려받았으나 그는 십자군 원정길에 포로가 되어 엄청난 몸값을 지불하고 풀려난 적이 있어 귀족들의 불만이 있었다. 게다가 부르고뉴는 점차 영국과 우호관계를 갖게 되었는데 용맹한 칼^{Karel de Stoute} 공작은 1468년에 영국 왕 에드워드 4세의 동생인 마가렛^{Margaret}을 세 번째 아내로 맞이해서 프랑스를 견제하였다. 하지만 '용맹한 칼'이 아들 없이 죽자 부르고뉴 공국의 많은 지역이 프랑스 왕 루이 11세^{Louis XI} 수중으로 넘어갔다. 아버지로부터 공국의 일부만 물려받은 부자인 마리아^{Maria de Rijke}는 1477년에 자신의 권력은 축소하고 의회의 권한을 강화하고, 지역의 자치권을 허용하는 칙령을 발표했다. 특히 네덜란드에 대한 영토 확장 야욕을 가진 루이 11세를 견제하기 위하여 마리아는 신성 로마 제국의 프리드리히 3세^{Frederiek III}의 아들 막시밀리안^{Maximilian I}과 결혼함으로써 네덜란드는 합스부르크가와도 관계를 맺게 되었다. 마리아가 세상을 떠나자 막시밀리안이 섭정을 하였는데 플랑드르를 비롯한 여러 도시들은 그의 통치 방식과 무거운 세금문제로 반기를 들었다. 막시밀리안이 1492년에 신성 로마 제국 황제가 되자 아들 펠리페 1세에게 통치권을 물려주었다. 펠리페 1세는 프랑스에 대한 견제의 수단으로 1496년 에스파냐의 페르디난도의 딸 요한나와 결혼을 하였다. 그리고 펠리페와 요한나 사이에서 카를이 태어났는데 그가 바로 에스파냐와 신성 로마 제국의 황제 카를 5세다. 네덜란드는 카를 5세의 아들 펠리페 2세가 통치하게 되었는데 그는 후에 에스파냐의 왕이 되어 로마 가톨릭교회 신앙을 네덜란드

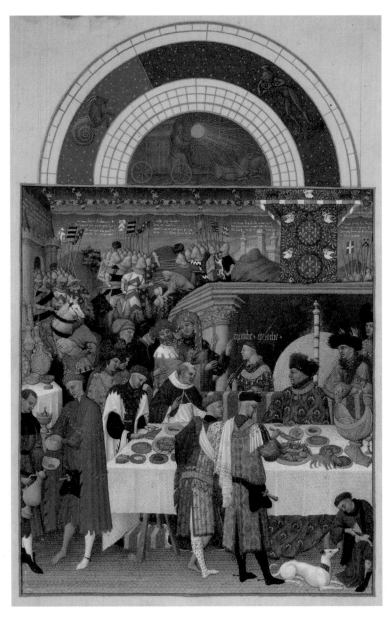

림부르형제

〈베리공의 파티〉 1412~6, 템페라, 22.5×13.6cm, 콩데 박물관, 파리

에 매우 강하게 요구하여 독립전쟁을 촉발시켰다.

네덜란드의 에스파냐에 대한 국민적인 저항 운동은 독립전쟁으로 확전되었다. 특히 홀란트 등 칼뱅파 프로테스탄트가 많은 북부의 7개 주는 위트레흐트 동맹을 결성하여 펠리페 2세를 군주로 인정하지 않겠다면서 독립을 선언하였고, 로마 가톨릭교도가 다수인 플랑드르를 중심으로 한 남부의 10개 주는 에스파냐의 지배를 순순히 받아들였다. 이 10개 주는 오늘의 벨기에를 말한다.

네덜란드는 프랑스와 영국과 신성 로마 제국과 에스파냐 사이에서 교묘한 외교술을 펼쳤고 때로는 무력 항쟁을 통하여 나라를 지켜야 했다. 다행한 것은 네덜란드가 유럽 무역의 중심지가 되어 각종 산업과 신대륙을 통한 막대한 부의 유입이 이루어졌다는 점이다. 각종 산업이 발전하기 시작하였고 인구가 급속히 늘어났다. 경제가 윤택하여지자 자연히 자신의 정체성을 인식하는 시민 계급이 등장하였고 자유로운 생각을 하기 시작하여 중세에 갇힌 세계관을 비판하는 의식도 열렸다. 이런 배경은 미술 발전의 촉매가 되었다.

15세기 플랑드르 미술은 이탈리아가 주도하는 풍토의 유럽에서 일어난 미술의 새로운 시도였다. 이탈리아가 중세와 단절하고 르네상스를 꽃피웠다면 플랑드르 미술은 중세와 단절하지 않으면서도 혁신적이고 강한 상징성의 미술을 드러냈다. 뿐만 아니라 물감을 기름에 개어 사용하는 유화 기법이 얀 반 에이크^{Jan van Eyck, 1390~1441}등 플랑드르 화가들로부터 시작되었다. 그전까지는 색채 가루인 안료에 계란이나 아교질의 고착제를 섞어 그리는 템페라 기법과 소석

회에 모래를 섞은 몰타르를 벽에 바르고 물기가 있는 동안 채색하여 완성하는 프레스코 화법이 있었다. 미술의 혁명적인 유화 기법은 이탈리아에 전해져 르네상스 미술이 화려하게 꽃피울 수 있었다. 기적은 변방에서 일어나는 법이다.

종교개혁 여명기의 화가
브뤼헐

르네상스는 이탈리아에서 시작되어 화려한 꽃을 피웠지만 플랑드르 역시 예술토양이 매우 비옥한 곳이었다. 부르고뉴 공국의 예술을 장려하는 분위기와 당시 플랑드르 지방의 경제 · 사회 · 정치 상황과 맞물려 걸출한 화가들이 등장하였다. 그 가운데 브뤼헐Pieter Brueghel the Elder, 1525?~1569이 있다.

당시 네덜란드는 옛 시대에 대한 끈질긴 저항과 새 시대의 도래에 대한 고통스러운 잉태가 교차하는 시기였다. 특히 종교의 변화는 사회를 역동적이게 하였다. 네덜란드는 이미 14~15세기부터 종교의 신선한 바람을 추구하는 운동이 일고 있었다. 소르본대학에서 공부한 제라드 후르트Gerard Groot, 1340~1384와 프라하대학 출신 플로텐트우스 라데빈스Florentius Radewins, 1350~1400에 의해 세워진 공동생활형제단이 그것이다. 이들의 가치와 주장은 여러 동네로 전파되었고 북유럽의 대학들에 스며들어 믿음과 지성의 조화를 꾀하였다. 이런 배경의

네덜란드에 루터파가 전파되었고, 아나밥티스트의 활동도 이어졌으며 칼뱅파 신학 사상이 들어왔다. 특히 네덜란드의 안티베르펜은 파리 다음가는 유럽 제2의 출판 도시로서 종교개혁의 서적들이 번역 출판되었다. 1523년에는 신약성경이 네덜란드어로 번역되어 보급되기 시작하였다.

펠리페 2세의 에스파냐 번영 정책과 네덜란드에서 불고 있는 종교개혁 운동은 충돌이 불가피하였다. 결국 종교개혁 운동은 통제의 대상이 되었다. 무자비하고 혹독한 탄압 앞에 프로테스탄트들은 속수무책이었다. 그럼에도 불구하고 네덜란드 지성 사회는 종교개혁 사상에 터한 신앙과 민족의식으로 무장하였다. 결국 로마 가톨릭 교회는 1523년 7월 1일에 아우구스티누스 수도원 출신의 하인리히 뵈스Heinrich Voes, ?~1523와 요한 에쉬Johann Esch, 1500~1523를 화형에 처했다. 1550년에는 '루터, 외코람파디우스, 츠빙글리, 부서, 칼뱅 등 거룩한 교회가 이단으로 지정한 자들의 책이나 글을 인쇄하거나 보급하는 자를 화형에 처한다'는 피의 칙령이 발표되어 많은 프로테스탄트들이 화형에 처해졌다. 1561년에도 10만여 명의 프로테스탄트가 화형당하거나 생매장되었다.

이런 시대에 예술가로 산다는 것은 권력의 향방에 민감할 수밖에 없다. 브뤼헐Pieter Bruegel the Elder, 1525~1569은 풍경화를 미술의 중요한 장르로 만든 화가로 알려져 있다. 그동안 역사화와 종교화에 가려져 제대로 대접을 받아보지 못한 풍경화가 비로소 자기 자리를 갖기 시작한 것이다. 뿐만 아니라 그의 작품 소재는 신화와 종교 속 영

웅들이 아니었다. 평범한 시민과 사회의 일상을 화폭에 담기에는 아직 이른 시기였지만 그의 작품에 등장하는 인물들은 정치와 종교적 이유로 박해받는 네덜란드의 시민들이었다. 풍요로운 경제 상황에서 더 가난해진 사회적 약자의 일상의 삶을 고스란히 담고 있다. 〈세탁부〉[1850]와 〈삼등 열차〉[1862] 등을 그린 에스파냐의 오노레 도미에 Honoré Victorln Daumier, 1808~1879 에 비한다면 3세기나 앞선 시도다.

브뤼헐의 종교성에 대하여서는 상반된 의견이 있다. 어떤 미술사가들은 그를 로마 가톨릭교회의 열렬한 신자라고 주장한다. 그 예로 그의 작품 〈이집트로의 도피〉[1563]가 추기경인 그랑벨Antonine perrenot de Granvelle의 소장품이었다는 점을 든다. 물론 그 반대의 주장을 하는 경우도 있다. 중요한 것은 그가 자신의 작품을 통하여 일관성 있게 강조하고 싶었던 것이 무엇인가에 주목할 필요가 있다. '프로테스탄트'는 로마 가톨릭교회가 반대편에 있는 자들을 향한 조롱 섞인 표현이다. 브뤼헐은 조롱과 멸시의 대상인 맹인, 불구자, 거지 등을 자신의 작품에 자주 등장시킨다. 그의 작품 〈유아 학살〉[1565~1567]이 네덜란드 프로테스탄트에 대한 에스파냐 주둔군의 만행을 은유한다면, 정말 그렇다면 그림 속에 등장하는 지휘관은 총독 알바 공작Gran Duque de Alba, 1507~1582이 분명하다. 알바 공작은 종교 재판소를 통하여 부임 두 달 만에 8천 명을 처형한 자다.

브뤼헐은 옛 질서에 편승하여 예술가로서 자기 입지를 확보하기보다는 그 부당함을 고발하고자 했으며 새로운 질서의 도래를 희구하였다. 분열과 혼돈 시대에 그의 그림은 귀족과 권력을 꾸짖거나 조롱하고, 시민과 농민을 위로하는 묘사로 일관하고 있다. 따뜻하고

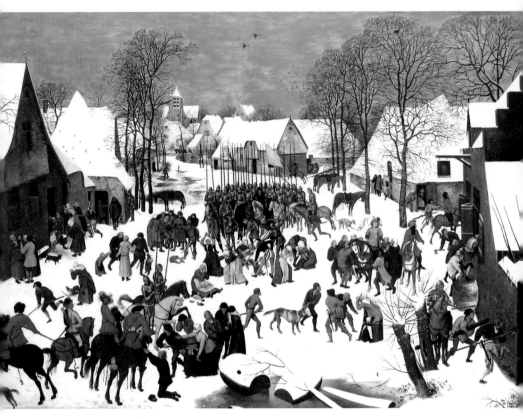

피테르 브뤼헐

〈유아 학살〉 1565~1567, 판자에 유채, 109.2×158.1cm.

용기 있는 예술가이다. 그는 죽기 전에 자신의 그림들을 불태우라는 말을 했는데 이는 자신의 그림이 아내와 가족에게 화를 입힐지도 모른다는 생각에서였다고 해석할 수 있다. 이를 미루어보면 브뤼헐은

종교적으로 분명한 입장을 가졌음을 뜻한다. 시대가 몰고 온 아픔이 두려워 변절하지 않았다. 그는 그리고 싶은 것을 그렸고, 그려야 할 것을 표현하였다. 땅의 사람으로 살지 않았다. 영국의 사상가 도로시 세이어스^{Dorothy Sayers, 1893~1957}는 이런 예술가를 '창조적 예술'이라고 했다. 자기 직업에 '창조적'이라는 수식어를 붙인다는 것이 생각처럼 쉬운 일은 아니다.

대중
예술의 주인공이 되다

　　　　　　　브뤼헐은 대중의 예술가다. 그의
작품은 주요인물 한 사람이 주인공이 아니라 다수의 사람이 모두 주
인공이다. 그토록 많은 사람을 병치시키는 묘사는 이제까지 미술사
에서 흔치 않았던 일이다. 같은 시대 이탈리아의 르네상스에도 없던
일이다.

　'대중'을 예술작품의 소재로 표현하고자 했던 화가의 속내가 궁
금하다. 그동안 '대중'은 의미 없는 존재에 불과하였다. 영웅호걸, 좋
은 전통을 타고난 가문의 귀족, 학문이 깊고 식견이 높은 사람들에
의해 움직여지는 세상에서 배우지 못한 다수의 사람들은 무지하고
게으른 존재 취급을 받으며 늘 계도와 편달의 대상이 되었다. 소수
의 지배 계층은 다수 대중의 수고와 희생 위에 영달을 누리면서도
정작 대중을 소중히 여기지 않았다. 이런 시대에서 '대중'을 작품의
주제로 삼아 예술 창작을 시도한다는 것은 이탈리아 르네상스와는

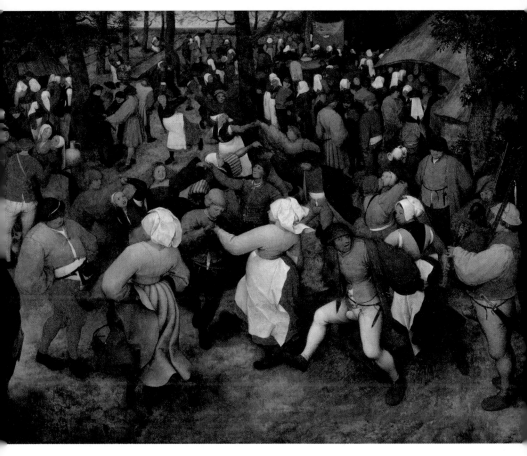

피테르 브뤼헐
〈야외 결혼식의 춤〉 1566, 판자에 유채, 119.4×157.5cm, 디트로이트 미술관

그 결과 차원이 다른 더 월등한 인문주의이다. 시대를 앞서 나타난 인권선언인 셈이다. 〈사육제와 사순절의 대결〉[1559], 〈어린이들의 놀이〉[1560], 〈농민의 춤〉[1568], 〈결혼 피로연〉[1568] 등 그의 작품들 어느 구석진 곳에서 한 사람을 빼면 그 자체로 미완이 되고 말 것 같다. 화면 속 대중들은 '나도 사람이다. 나도 소중하다'고 한목소리로 외치는 듯하다.

이렇게 미루어본 짐작이 틀리지 않는다면 브뤼헐은 예술가이기 이전에 사람의 가치를 소중히 여기는 인문주의자임이 분명하다. 배우지 못하고 지위가 낮고 누추한 형편에서 거친 삶을 사는 사람마저도 따스한 시선으로 바라볼 줄 아는 신심 있는 사람임이 틀림없다. 그러면서도 작은 권력으로 젠체하며 자기 욕망에 사로잡힌 귀족들의 허구적인 삶을 폭로하고, 성직자들의 위선을 풍자하는 것 또한 대단한 용기가 아닐 수 없다.

이러한 그의 작품 세계는 미술의 저변확대에도 크게 기여할 수 있었을 것으로 추측한다. 그동안 미술은 종교적 교화를 목적으로 교회에 걸리거나, 돈이 많고 권세가 높은 권력자가 자신의 힘을 자랑하기 위하여 집안을 장식하는 사치품이었다. 하지만 브뤼헐의 그림은 그런 자리에 어울리지 않았다. 그의 그림은 대중이 머무는 곳, 공회당이나 시청처럼 사람들의 일상이 스치는 곳에 어울리는 그림이었다. 대중들은 그의 그림을 보면서 공감하여 반가워하였을 것이고 일상이 예술이 되게 한 예술가의 작품은 대중의 사랑을 받았을 것이다.

그래서일까? 브뤼헐의 두 아들, 소 브뤼헐Pieter Brueghel de Jonge,

1564~1638과 얀 브뤼헐Jan Brueghel de Oude, 1568~1625은 모두 화가의 길을 걸었다. 얀 브뤼헐의 아들 소 얀 브뤼헐Jan Brueghel de Jonge, 1601~1678도 화가의 삶을 살았다. 얀 브뤼헐은 바로크의 대가 루벤스와 교우하여 루벤스가 〈얀 브뤼헐 가족〉1613~1615을 그리기도 하였다. 한 아버지의 아들들이지만 개성에 따라 소 브뤼헐은 '지옥의 브뤼헐'로, 얀 브뤼헐은 '천국의 브뤼헐'로 불린다. 자식에게 예술가의 길을 걷게 할 만큼 당당한 예술가의 삶을 산 브뤼헐이 훌륭해 보인다.

종말론적 낙관주의
죽음의 승리

까뮈^{Albert Camus, 1913~1960}는 〈페스트〉¹⁹⁴⁷에서 죽음의 질병 페스트가 가져다주는 절망을 지겹도록 끈질기게 묘사한다. 페스트는 아무 이유 없이 알제리의 해변도시 오랑에 찾아왔다. 오랑의 시민들이 비위생적인 것도 아니고 비난받을 만큼 반도덕적이었다는 지적도 없다. 그런데도 페스트는 찾아왔다. 사람들은 이를 거부할 수 없었다. 도시는 폐쇄되었고, 사람들은 무기력 앞에 가중된 고통을 속수무책 견뎌야 했다. 소설에는 오랑에 스며든 페스트를 대하는 다양한 모습의 인간이 묘사되어있다.

시민들은 쥐들의 출현에 의아해하면서도 그것이 몰고 올 재앙을 방관하였다. 페스트가 실제 상황이 되자 당국은 재앙의 해법을 제시하지 못한 채 사망자 수를 조작하는 등 시민들의 불안을 잠재우기에만 급급했다. 법치주의자인 판사 오통에게 페스트는 남의 일에 불과하였다. 그런 그에게도 재앙은 찾아왔다. 아들이 죽고 자신은

수용소에 격리되었다. 법만으로 세상을 바꿀 수 없다는 것을 알아서일까. 오통은 수용소 격리가 끝난 후 봉사 활동을 하다가 페스트로 숨진다. 시가 폐쇄되자 시민들은 난폭해지기 시작했다. 외지에서 온 신문기자 랑베르는 남의 재앙에 재수 없게 걸려들었다고 생각하여 탈출을 시도하지만, 무위에 그친다. 재앙을 신의 섭리로 받아들이라며 이를 설교하는 신부 파늘루도 있었다. 대부분의 시민들은 회의주의자가 되어 스스로 삶을 부정하였지만 그런 와중에도 삶의 생기를 찾는 코타르 같은 이도 있었다. 코타르는 과거의 범죄가 올무가 되어 황폐한 삶을 살아왔지만 페스트로 세상이 난장판이 되자 숨통이 트인 것이다. 그는 페스트가 영원하기를 기대했다. 그런가 하면 페스트에 맞서 보건대를 꾸리는 의사 리유와 타루가 있었다. 보건대는 당국이 할 수 없는 일을 해냈다. 페스트가 몰고 온 집단 무의식의 절망감에 굴복하지 않은 선각자들과 이에 공감하여 헌신한 소시민의 존재가 반갑기 그지없다. 그들은 조지 오웰의 말 '희망이 있다면 그것은 무산 계급에 있다'거나 '광장은 영웅을 요구하지 않는다'는 말과 잇닿아 있다. 어느 시대나 꼭 있어야 할 존재들이다.

　페스트는 죽음의 전령이다. 그러나 누구에게나 그런 것은 아니다. 어떤 이는 그것을 삶의 원동력으로 삼기도 한다. 페스트는 죽음을 상징하지만, 삶의 희망을 의미하는 기호이기도 하다. 내게 있어서 페스트는 무엇일까? 무엇이 나를 죽게 하고, 무엇이 나를 동력 있는 삶이 되게 하는가?

　페스트는 설치류를 매개로 하는 감염병이다. 이 병이 유럽을 휩쓴 것은 몽골의 유럽 침공과 관련 있다. 1346년 몽골군이 크림 반도

흑해 연안의 카파Kaffa, 오늘의 Feodosiya를 공격하였을 때 전염병으로 죽은 병사의 시신을 투석기로 쏘아댔다. 오늘날로 말하자면 생화학 포탄을 적진에 쏜 것이다. 카파에는 이탈리아의 제노바Genova 상인들이 많았다. 미지의 질병이 성에 퍼져 사람들이 죽기 시작하자 경악한 제노바 상인들이 도시를 탈출하여 이탈리아로 항해하였다. 그들을 태운 배가 이탈리아 메시나항Messina에 도착하고 얼마 되지 않아 배에 탔던 선원과 승객들이 모두 죽고 말았다. 페스트였다.

페스트의 유럽 전파에는 또 다른 이야기도 있다. 페스트는 본래 중국 동부와 중앙아시아에서 시작되었는데 중세 유럽과 아시아의 교역이 활발해지면서 페스트의 매개인 설치류도 그 바람을 타고 유럽으로 이동하였다는 것이다. 페스트는 지중해의 해운망을 따라 전 유럽에 퍼졌다. 당시 유럽 인구의 1/3이 숨졌다. 기도도 소용 없었지만 사람들은 영혼을 구하기 위하여 종교에 더 몰입하였다.

스위스의 상징주의 화가 뵈클린Arnold Böcklin, 1827~1901의 작품 〈Die Pest〉1891는 낫을 들고 죽음을 추수하는 이 재앙을 잘 묘사하였다. 낫은 농경 사회에서 사용하는 추수의 도구이다. 그리스 신화에서 티탄족 신인 크로노스가 자기 아버지 우라노스를 거세할 때 사용한 도구이기도 하였다. 여기에 시간 개념이 더해지면서 유한한 존재인 인간은 '영혼을 추수하는 도구'에 의해 거두어져야 한다는 광기를 드러냈다.

유럽의 중세는 광기의 시대였다. 단순히 암흑 시대라고만 표현하는 것은 미약하다. 특히 중세 말기에 활발해진 무역의 바람을 타고 네모난 집들이 빽빽이 들어서고 높은 종탑이 위용을 드러내면서

도시 발전이 이루어졌다. 페스트가 휩쓴 것은 이 무렵이다. 권력, 특히 인간의 문제를 모두 알고 다 해결할 수 있다고 장담하던 종교로서는 거역할 수 없는 죽음의 문제에 답을 내놓아야 했다. 뜻밖에도 그 답은 '희생양'이었다. 종교 권력의 눈에 가장 먼저 띈 것은 유대인과 여성이었다. 고리대금업에 유대인들이 종사하는 것을 미덥잖게 보던 터라 희생양으로서는 아주 적격이었다. 유대인을 없애 세상을 정화하자는 목소리는 설득력이 있었다. 유대인들은 재판도 없이 화형에 처해 졌고, 살던 곳에서 쫓겨났다. 그 재산은 교회와 영주가 차지하였다. 교회의 순수성을 지킨다는 명분으로 종교 재판소가 만들어졌다. 하지만 교회는 순수하지 않았다. 고문에 의해 마녀와 이단자가 만들어졌다.

교회는 중세 말기에 이르면서 자본과 화폐 경제를 통하여 종교 중심의 질서가 위태로워지고 있음을 실감하였다. 교회는 알 수 없는 새로운 적과 맞서야 했다. 이 무렵 도미니크 수도회의 수도사 하인리히 크레이머와 자콥 스프렝거에 의하여 〈마녀의 망치〉[1487]라는 마녀 지침서가 나왔다. 이 책에 의하면 '교회에 가기 싫어하는 여자는 마녀다', '교회에 열심히 다니는 여자도 마녀일지 모른다'며 모든 여자를 잠재적 마녀로 대상화하였다. 교회로서는 긴 십자군 원정의 피로감과 왕권에 대한 불신, 과학과 지성의 발달에 대한 두려움 그리고 현안으로 대두된 질병 퇴치에 대한 답을 만들지 않으면 안 되었다. 그래서 가상의 적을 만들어 그것을 제거하면 다시 종교에 의한 태평성대가 오리라 기대하였다.

마녀 용의자는 주로 부유한 과부들이었다. 과부들은 증언해줄

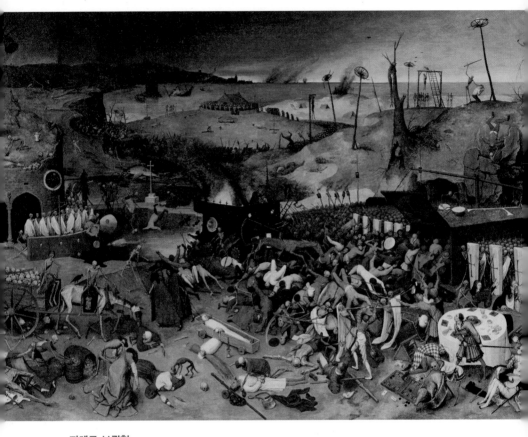

피테르 브뤼헐
〈죽음의 승리〉 1562, 나무에 유채, 117×162cm, 프라도 미술관, 마드리드

사람이 없었기 때문에 교회가 이용하기에 수월하였던 것이다. 마녀로 몰리면 재판과 처형 과정의 모든 비용을 지불해야 했다. 고문을 당할 때 사용하는 도구의 사용료와 고문 기술자의 급여, 재판관의 인건비뿐만 아니라 화형에 처해질 경우 장작과 기름 비용, 관 값과 교황에게 내는 마녀세까지 모두 지불해야 했다. 그리고 마녀의 재산은 교회로 몰수되었다. 인류학자 마빈 해리스Marvin Harris, 1927~2002에 의하면 15~17세기에 마녀 사냥으로 목숨을 잃은 사람이 50만 명에 이른다고 하니 종교가 끔찍하고 무섭다.

마녀 사냥과 종교 재판은 종교 권력으로부터 눈 밖에 난 이들에게 더욱 사나웠다. 프랑스의 왈도파, 잉글랜드의 롤라드파, 체코의 타보르파 등 중세 교회의 질서에 순응하지 않는 이들에게 당시 교회는 가혹하고 단호하였다. 이런 악한 일은 휴머니즘과 합리주의를 바탕으로 한 근대 정신의 출현과 더불어 제1차 세계대전이 끝나면서 점차 사라졌다. 하지만 이런 악행을 저지른 교회의 반성은 21세기에 이르러서야 이루어졌다. 2003년 3월 교황은 〈기억과 화해 : 교회와 과거의 잘못〉이라는 제목의 문건을 통하여 과거 교회가 하나님의 뜻을 핑계 삼아 인류에게 저지른 각종 잘못을 최초로 공식 인정하였다. 하지만 독일 나치스의 우생학이나 일제의 불령선인, 미국의 백인우월주의와 인종차별 등 동일성과 규격화를 요구하는 시대 정신은 지금도 여전하다.

브뤼헐의 작품에 〈죽음의 승리〉[1562]가 있다. 낫자루를 든 해골들이 인간과 싸우고 있다. 해골 부대에 맞서 싸우는 기사들이 있기는 하지만 중과부적이다. 도무지 승산 없는 싸움을 하고 있다. 그래

서 화가는 이 작품의 제목을 〈죽음의 승리〉라 한 모양이다. 이런 생각은 기독교 역사관과 닮았다. 세상은 기대처럼 나아지지 않는다. 인간의 노력에 의하여 세상이 좋아질 것이라는 낙관론은 소박한 꿈에 불과하다. 인간이 제아무리 교양과 지식을 쌓고, 도덕과 양심 수양을 하고, 민주주의의 질서를 추구해도 인류 미래의 승리는 죽음과 그 세력이 차지할 것이다. 그렇다고 해서 깨어있는 백성들이 자포자기하여도 된다는 의미는 아니다. 내가 드린 기도로 아침이 오는 것이 아니더라도 아침 오기를 기도하는 것을 쉬어서는 안된다. 이름하여 '선지자적 비관주의'이다. 결국 메시아가 재림하므로 역사는 새로운 세계에 진입하게 되는데 이것이 종말론적 낙관주의이다.

"내가 예수다"
뒤러

 브뤼헐보다 앞서 북유럽의 르네상스를 주도하였던 화가로 알브레히트 뒤러^{Albrecht Dürer, 1471~1528}가 있다. 그는 아버지로부터 금속 공예술을 익혔고 의인화된 죽음을 다룬 〈죽음의 무도〉¹⁴⁹³의 작가 볼게무트^{Michael Wolgernut, 1433~1519}에게 그림을 배웠다. 베네치아에서 이탈리아 미술을 공부한 후에는 신성 로마 제국 황제 막시밀리안 1세의 궁중 화가가 되었다. 플랑드르를 방문하여 북유럽의 르네상스를 공고히 하는 일도 하였다. 그는 에라스무스의 인문주의에 경도된 바 있고 루터의 사상을 흠모하였고, 멜란히톤^{Philipp Melanchthon, 1497~1560}과 교우하기도 하였다.

 좁은 의미에서 르네상스는 로마의 후손인 라틴 민족이 조상의 근거지였던 이탈리아에서 다시 한번 로마 제국의 융성한 문화를 일으키기 위한 시도이다. 인문학과 과학이 발전하여 그 토양이 되었지만 주축은 미술이었다. 르네상스의 불꽃은 피렌체와 로마, 베네치아

순으로 옮겨붙으며 발전과 부흥 그리고 다른 문화의 꼴로 이어졌다. 르네상스는 메디치가의 전폭적인 지지와 후원으로 피렌체에서 시작하였다. 메디치 가문은 다빈치와 보티첼리Sandro Botticelli, 1444년?~1510, 미켈란젤로, 지오토Giotto di Bondone, 1266?~1337 등 예술가를 발굴하여 후원하였고, 교황청으로부터 비판받던 갈릴레이Galileo Galilei, 1564~1642를 지원하여 천문학의 발전을 이루었고, 신대륙 발견에도 기여하였다. 콜럼버스Cristoforo Colombo, 1451~1506와 탐험한 메디치 은행의 아메리고 베스푸치Amerigo Vespucci, 1454~1512의 이름을 신대륙 이름으로 정하기도 하였다. 마키아벨리Niccolo Machiavelli, 1469~1527는 자신의 〈군주론〉을 메디치가에 헌정하였다. 하지만 1492년 로렌초 데 메디치Lorenzo di Piero de' Medici, 1449~1492의 죽음과 1494년 프랑스의 침략으로 메디치가는 위기에 처하였다. 게다가 경건과 금욕을 명분으로 피렌체의 부패한 교회 권력과 대립하던 사보나롤라Girolamo Savonarola, 1452~1498의 영향력 아래에서 예술은 소홀히 취급되었고 예술품은 불태워지기도 하였다. 르네상스의 동력은 급속히 떨어지고 말았다. 신앙의 개혁과 문화 융성이 한 접점을 갖지 못한 것은 아쉬운 일이 아닐 수 없다.

르네상스의 불꽃은 로마로 옮겨졌다. 로마에서는 성 베드로성당의 건축과 다빈치, 미켈란젤로, 라파엘로 등 탁월한 예술가들의 왕성한 활동으로 화려한 전성기를 맞았다. 그러나 신성 로마 제국 카를 5세의 군대가 교황 클레멘스 7세Clemens VII, 재위 1523~1534의 로마를 침략함으로 로마에서의 짧은 르네상스는 막을 내리게 된다. 그렇다고 르네상스가 몰락한 것은 아니다. 르네상스의 불꽃은 베네치아로 옮겨붙어 그 명맥을 유지하는데 베네치아에는 조르조네Giorgione,

브론치노

〈사랑의 우의〉 1540~1545, 판자에 유채, 런던국립 박물관, 런던

1477?~1510, 티치아노^{Vecellio tiziano, 1488?~1576}, 브론치노^{Agnolo Bronzino,} ^{1503~1572} 등이 활동하였다. 특히 브론치노는 마니에리스모^{manierismo} 양식의 대표적 작가로서 르네상스가 바로크로 가는 과도기 역할을 한 셈이기도 하다.

같은 시기에 플랑드르와 그 주변에서도 이탈리아의 르네상스와 버금가는 운동이 일어났다. 이를 북유럽의 르네상스라고 말한다. 예술적 교류가 드물던 때임에도 거의 같은 시대에 두 지역에서 르네상스가 일어난 것은 뜻밖이다. 피렌체와 플랑드르가 부유한 상인들의 도시였다는 공통점은 시사하는 바가 크다. 부유한 상인들의 도시는 종교와 정치 권력으로부터 조금 비껴있었다. 부를 바탕으로 신분 상승을 노리는 시민들은 경쟁적으로 제단화를 교회에 헌납하였고, 가족 예배당을 건축했고, 초상화를 그려 자신들의 위엄을 고양하였다. 자연히 재능 있는 예술가들이 모여들기 시작하였고 경쟁도 치열하여 예술 발전을 가져왔다.

그러나 플랑드르와 독일 등 북유럽의 르네상스는 이탈리아의 르네상스와는 그 결을 달리한다. 피렌체가 중심이 된 이탈리아의 르네상스는 신화와 역사의 소재를 원근법의 기술과 해부학 지식을 토대로 작품화하였는 데 비하여 북유럽의 르네상스는 기독교 전통을 유지하면서 유화의 기법으로 섬세한 르네상스를 펼쳤다.

뒤러^{Albrecht Dürer, 1471~1528}는 북유럽 르네상스의 최고 화가이다. 특히 그는 자화상을 예술로 자리매김한 화가이기도 하다. 물론 그 이전에도 모델을 구할 수 없는 가난한 화가들이 연습 삼아 자화상을 그리기는 하였다. 뒤러의 자화상은 모두 4점이 전해지는데 13세에

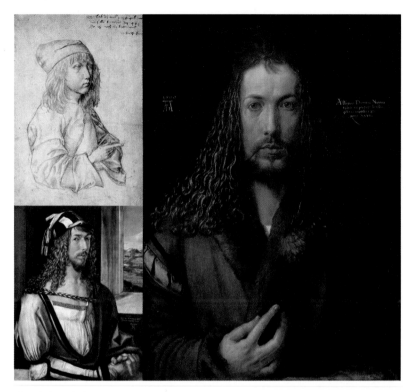

알브레히트 뒤러

〈자화상〉 목판에 유채, 146.1×116.2cm, 런던 국립미술관

13살(1485), 26살(1498), 28살(1500) 때의 자화상

처음 그린 자화상에는 "이 그림은 거울을 보고 그린 것이다"라고 적었고, 28세에 그린 〈모피코트를 입은 자화상〉에는 "AD 1500, 나 알브레히트 뒤러는 28살의 나이에 지워지지 않는 물감으로 내 모습을 그렸다"라며 자신의 정면을 그렸다. 이런 구도는 아직 누구도 사용

하지 않던 도상이었다. 이 자화상은 마치 예수를 그린 것처럼 보인다. 모름지기 자신을 예수와 동일시하므로 예수의 구속적 사명과 예술가의 창조적 사명이 다르지 않음을 강조하고 싶었던 것은 아닐까 추측해 본다. 이 추측이 옳다면 예술가의 사회적 위치가 단순한 장인에서 '위대한 창조자'로 발돋움하는 순간이다.

뒤러를 유명하게 한 것은 판화다. 예술에 눈을 뜬 시민들이 유화로 그려진 고가의 예술품을 소장하기는 아직 벅찬 시대였기에 그의 판화는 인기 높았다. 그의 작품 가운데 〈서재의 히에로니무스〉1514가 있다. 히에로니무스Hieronymus, Gérôme, 347?~420?는 부유한 기독교 가정에서 태어났다. 젊은 시절의 그는 수사학과 고전 문학에 관심 많았지만 신앙에 대하여서는 큰 관심이 없었다. 기독교에 대한 로마 제국의 박해가 끝난 지 얼마 되지 않았던 시기이기도 하였고, 고대 로마 문학에 깊은 관심이 있어서이기도 하였다. 그러던 중 중병에 걸려 자리에 눕게 되자 이를 신의 징계로 생각하고 히에로니무스는 깊은 회개에 이르며 과거를 반성하였다. 놀랍게도 그 후 그의 병은 말끔하게 나았다.

히에로니무스는 사막에서 은둔 생활을 하며 죽음을 성찰한 성인이다. 그가 한 일 가운데 가장 대표적인 것은 391년부터 406년까지 히브리어와 헬라어로 된 성경을 라틴어로 번역한 일이다. 이 성경을 '불가타역Vulgata'이라고 하는데 교회 역사에서 아주 소중한 역본이다. 그는 아우구스티누스Augustinus Hipponensis, 354~430와 함께 은총에 의한 구원을 부정하고 인간의 자유의지와 노력을 강조한 펠라기우스Pelagius, 360?~418를 이단으로 정죄하는 등 당시 교회의 체제를 지키

뒤러
〈서재의 히에로니무스〉 1514, 판화, 240×184cm, 동판화 전시관, 드레스덴

는 일과 신학 형성에 크게 기여하였다.

한번은 사막에서 수도하던 히에로니무스에게 사자 한 마리가 절뚝거리며 찾아왔다. 사자는 앞발을 내밀며 뭔가 호소하는 듯하여 살펴보았더니 발에 큰 가시가 박혀있었다. 히에로니무스가 가시를 빼주자 사자는 그 후 평생 히에로니무스를 주인처럼 따랐다고 한다.

판화 〈서재의 히에로니무스〉는 〈멜랑콜리아〉와 함께 1514년에 제작되었다. 한해 전 작품인 〈기사, 죽음, 악마〉와 함께 뒤러의 3대 걸작 판화로 통한다. 〈서재의 히에로니무스〉에는 밝고 정돈된 공간에서 연구에 몰두하는 성인을 묘사하였다. 책과 잉크병, 펜, 십자가상, 챙이 넓은 추기경 모자, 모래 시계, 촛대, 해골 등 익숙한 그의 상징물들이 자기만의 이야기를 간직하고 있는 듯하다. 사자가 곁에 있는데도 평안하게 잠든 여우의 모습도 흥미를 끈다. 게다가 집필에 몰두하고 있는 성인의 모습은 그가 태어날 때부터 노인이었다는 말처럼 학구적이다. 작품 한 점에 뒤러는 수많은 이야기를 담았다. 뛰어난 원근법과 해부학을 동원하여 사실 묘사에도 꼼꼼했다. 흠잡을 데가 없다. 소홀한 것은 하나도 없다. 모두가 완벽하다. 그래서 주인공이 드러나지 않는다. 그게 아쉽다.

남자와 여자 사이에서
가니메드의 납치

"무정한 사람들 같으니라고. 그는 신세 한탄을 한다. 요새 세상이 어떻게 되어먹었기에 아내까지 잃은 불쌍한 늙은이 하나 돌볼 사람이 없단 말인가. 그는 채널을 돌리며 구차함을 잊고자 한다. 그는 선한 사람이고 사는 게 별 볼 일 없다는 것도 이해한다. 그러다가도 고작 삼시 세끼 먹기가 왜 이리 서러운가 싶어 울화통이 터지곤 한다. 그는 알지 못한다. 아주 간단히 그 구차함에서 빠져나올 수 있다는 것을. 가족에게서 괄시 대신 사랑을, 멸시 대신 존경을 받을 수 있다는 것을. 가족의 화목과 삶의 풍요가 그의 것이 되리라는 것을. 잃어버린 모든 품위와 권위를 돌려받을 수 있다는 것을. 그가 지금 자리에서 일어나 부엌에 들어가기만 한다면. 쌀을 씻어 밥통에 넣고, 냄비에 국을 앉히기만 한다면. 더러워진 옷을 세탁기에 넣어 돌리기만 한다면. 빗자루를 들어 집을 쓸고 걸레질을 한다면. 하지만 그는 영영 깨닫지 못할 것이다. 그의 비천함은 오직 그가 하루를 온전히 홀로 생존하지 못하는 데에서 온다는 것을. 그의 구차함은 오로지 남이 지은 밥을 대가 없이 제 입

에 쑤셔 넣는 데에서 온다는 것을."

김보영의 〈천국보다 성스러운〉일마. 2019에 나오는, 10년 전 쉰 살에 퇴직하여 낮에는 직장에서 일하고 밤에는 아버지 밥상을 차리는 딸을 둔 한 아버지의 말이다. 살림살이를 여자 몫이라고 생각하는 고정관념을 가진 기성세대의 모습이다. 아내가 한 끼 자리를 비우며 냉장고에 차곡차곡 찬거리를 쌓아두고 시간 맞춰 따뜻한 밥을 짓도록 전기밥솥 예약을 해도 제 때에 스스로 챙겨 먹지 못하는 영락없는 부끄러운 내 모습이다.

하나님은 사람을 남자와 여자로 만드셨다. 생물학적인 성으로 구분하는 남자와 여자는 결혼이라는 제도를 통해 자녀를 낳아 공동체를 이룬다. 사람들은 고대 인류 공동체에서부터 남자를 사냥하며 생산 노동을 하는 존재, 여자는 채집하는 역할이나 가사 노동하는 존재로 규정지었다는 점을 통설로 받아들인다. 그래서 남자다움이란 용맹한 데에 있고 여자다움이란 부드러움에 있다는 것을 대체로 수용한다. 하지만 이런 개념은 생물학적 성이 사회적으로 덧씌워진 고정관념 같은 것으로서 오랜 가부장적 사회 속에 만들어진 굴레 같은 것일 수 있다. 남성다움을 굴레로 여기는 남자, 또는 여성다움을 폭력이라고 생각하는 여자는 없을까? 이런 남성성과 여성성은 각각 남자, 또는 여자에게 특정되어 진 것이 아니라 사람이 가진 두 가지 성질로 이해하는 것은 하나님의 창조 원리에 반하는 것일까? 남자는 부엌 출입을 하지 말아야 하며 여자는 바지를 입지 말아야 한다는 규범이 언제 어디서부터 시작된 것일까?

차별 금지법은 성별, 성 정체성, 장애(신체조건), 병력, 외모, 나이, 국가, 민족, 인종, 피부색, 언어, 지역, 혼인 여부, 성 지향성, 임신 또는 출산, 가족 형태 및 가족 상황, 종교, 사상 또는 정치적 의견, 범죄 전력, 보호 처분, 학력, 사회적 신분 등을 이유로 정치적·경제적·사회적·문화적 생활의 모든 영역에 있어서 합리적인 이유 없는 차별과 혐오 표현을 금지하는 법률이다. 2007년에 처음 입법이 시도되었다. 하지만 아직 국회를 통과하지 못했고 지금도 보수 교회의 극렬한 반대를 받고 있다.

논란이 되는 것은 성 지향성, 곧 동성애이다. 성경은 이를 부자연스러운 것으로 규정하여 창조주의 의도를 이탈한 것이라고 선언한다.롬 1:25, 26 이는 현저한 악이며고전 6:9 피해야 할 죄이다. 딤전 1:10 차별 금지법에는 '성적 지향에 대한 차별'도 금하고 있어 결국 동성애를 더 이상 죄라고 말할 수 없게 된다는 것이 이 법을 반대하는 이들의 목소리이다. 그래서 그들은 이 법이 차별 금지법이 아니라 동성애 권장법이라고 말한다.

르네상스 화가 다미아노 마자Damiano Mazza, 1573~1590의 〈가니메드의 납치〉1575는 한 소년이 독수리에게 납치되는 장면을 담았다. 소년은 트로이의 왕인 트로스의 아들 가니메드이고 독수리는 변신한 제우스이다. 가니메드가 아버지의 양을 치던 중 소년의 아름다움에 반한 제우스가 납치한 것이다. 그 후 가니메드는 올림푸스 신의 반열에 올라 신들의 연회에서 술을 따르는 일을 하며 제우스의 총애를 받았다. 그래서인지 그리스와 로마 전통에서 동성애는 혐오의 대상

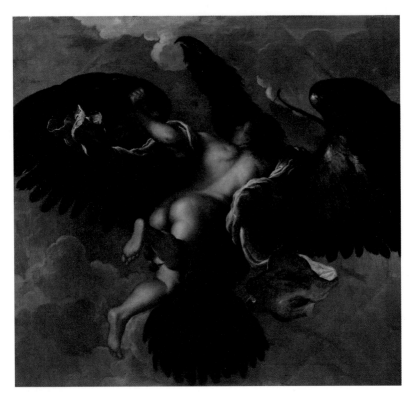

다미아노 마자

〈가니메드의 납치〉1575, 캔버스에 유채, 177.2×188.7cm, 런던국립 미술관

이 되지 않았다. 물론, 위력에 의한 성애는 그것이 어떤 모습을 하든 비판받아야 할 것이다.

히브리 전통에서는 전혀 달랐다. 동성애를 가증한 일로^{레 18:22} 규정한다. 하지만 레위기 18장은 동성애뿐만 아니라 다양한 형태의 성관계를 금하고 있다. 이는 인류 사회의 질서와 건강과 위생 그리고 사회성을 염두에 두었다고 해석하는 것이 설득력 있어 보인다. 동성애는 출산을 우선시하는 문화에서 무익한 일이다. 레위기 20장의 '죽여야 할 자 목록'에 동성애자가 포함된 것은 사실이지만 이는 18장에 대한 반복적 표현이다. 게다가 '죽여야 한다'고 해서 '죽임'을 실행한 경우는 성경에 별로 없다. 생명은 하나님의 영역이기 때문이다.

보고 싶은 것만 보고, 믿고 싶은 것만 믿는 확증편향에 사로잡혀서는 안 된다. 성경은 동성애를 인정하지 않는다. 하지만 성경은 그보다 우선해서 인간 존중을 명령하고 있는 것도 사실이다. 남자는 우수하고 여자는 열등하다는 논리는 꽤 오랫동안 인류 역사를 지배해왔다. 이런 생각은 남자의 자리에 백인을, 독일인을, 비장애인을 앉혔고 여성의 자리에는 유색인을, 유대인을, 장애인을 앉혔다. 쉼과 생명을 위한다는 안식일의 의도를 알고 계시는 예수님은 안식일의 문자적 준수를 강조하는 바리새인과 충돌하셨다.

본질을 보는 눈과 상식과 균형이 요청된다. 결론을 내리기 쉽지 않은 일일수록 건강한 담론이 필요하다. "성 소수자는 우리 사회에서 약자잖아요. 편견을 받고, 그래서 자신을 못 드러내면서 어렵게 살아요. 그런 분들에게 목사가 하나님의 사랑을 전하는 게 범죄라니

요. 사랑을 근간으로 하는 교회에서 납득하기 어려운 일 아닌가요?"

성 소수자를 축복했다는 이유로 교회 재판에 회부된 감리회 이동환 목사의 말이다.

바로크,
교회의 영광을 위해 부름받다

바로크
비뚤어진 진주

'아메리카노^{Americano}'는 이탈리아사 람들이 미국인을 부르는 말이다. 커피 원두에서 추출한 에스프레소 에 뜨거운 물 적당량을 부어 연하게 마시는 커피도 아메리카노로 불 린다. 우리 식으로 표현한다면 싱거운 사람, 싱거운 커피 정도로 들 리는 말이다. 이처럼 처음에는 비꼬거나 비아냥 투로 붙여진 이름이 후에는 도리어 그 존재감과 정체성을 분명히 하는 경우들이 있다. '크리스천'이나 '프로테스탄트'도 그렇고, 미술에서 '바로크^{Baroque}'도 그런 경우다.

바로크란 포르투갈 말로 '비뚤어진 진주'란 뜻이다. 바로 앞의 미술 양식인 르네상스의 우아하고 단정한 꼴에 비하여 장식이 지나 치고 과장된 표현의 건축과 조각과 회화를 가리킨다. 물론 비하와 경멸의 의미를 담고 있다. 조화와 균형과 안전감과 합리성을 기초 한 르네상스의 고전미를 예술의 규범이라고 믿는 이들에게 바로크

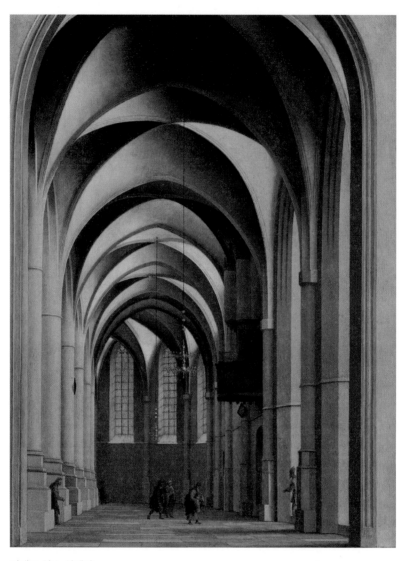

피테르 얀스 산레담

〈하를렘의 성 바보교회 내부〉 1635, 나무에 유채, 48×37cm, 베를린 박물관, 베를린

는 기이하고 괴기스러운 예술 꼴이 아닐 수 없었다. 그러나 이 꼴의 예술 흐름은 17세기의 역동하는 유럽의 시대정신을 담는 그릇이 되었다.

바로크의 의미가 유럽의 모든 미술에 적합한 것은 아니라는 지적도 있다. 적어도 네덜란드 등 프로테스탄트 지역의 미술을 설명하기에는 적절하지 않다. 가울리Giovanni Battista Gaulli, 1639~1709의 〈그리스도의 승천〉과 산레담Pieter Jansz Saenredam, 1597~1665의 〈하를렘의 성 바보교회의 실내〉를 보면 비뚤어진 진주라는 표현에 반감이 생길 것이다.

합리성에 터한 르네상스는 적어도 두 가지 사건을 겪으며 무너지기 시작하였다. 하나는 1517년부터 본격화된 종교개혁 운동이다. 종교개혁 운동은 그동안 하나의 교회로 통일되었던 세계를 둘로 나누어 놓았다. 로마 가톨릭교회 권위와 땅과 재산과 사람을 절반 잃은 셈이다. 다른 하나는 1527년 신성 로마 제국 카를 5세Karl V. 재위 1519~1556의 로마 약탈Sacco di Roma이다. 로마는 로마 가톨릭교회의 교황청이 있는 곳이다. 프랑스와 신성 로마 제국과 에스파냐 등 유럽 각 나라들은 이탈리아 반도에서 영향력을 확장하기 위해 골몰하였다. 교황 클레멘스 7세Clemens VII, 1478~1534는 신성 로마 제국에 대항하기 위하여 프랑스와 밀라노, 베네치아, 피렌체 등과 함께 1526년 코냑동맹을 맺고 신성 로마 제국과 전쟁에 돌입하였다. 이듬해에 교황령의 수도 로마를 침략한 신성 로마 제국의 일부 군대가 로마 시내에서 무자비한 약탈을 자행하였다. 교황 클레멘스 7세는 산탄젤로성으로 피난을 가야했다. 이 무렵 잉글랜드 왕 헨리 8세Henry VIII,

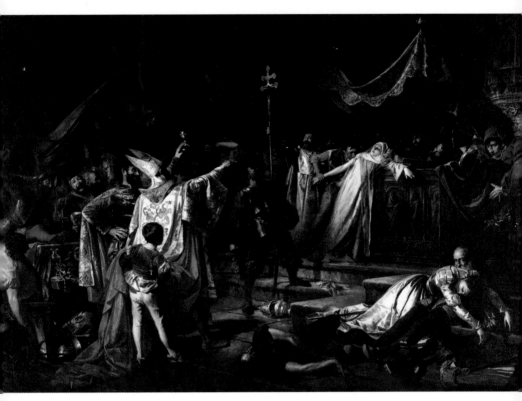

프란시스코 아메리고

〈사코 디 로마〉 1887, 캔버스에 유채, 400×550cm, 프라도 미술관, 마드리드

1491~1547가 왕비 캐서린과 이혼을 교황청에 요청하였다. 하지만 캐서린은 카를 5세의 이모이기도 하였다. 교황은 황제를 거역하고 헨리 8세의 이혼을 허락할 수가 없었다. 그러자 헨리 8세는 스스로 이혼을 결정하고 로마 가톨릭교회로부터 이탈하여 새로운 교회인 성공회를 세우고 수장령을 발표1534하였다.

이로써 교황을 중심으로 한 보편적 이념은 무너졌고 그동안 로마 가톨릭교회가 만든 세계관에 안주하던 이들은 큰 혼란을 겪으며 새로운 질서와 가치에 직면해야 했다. 교회의 무너진 자리를 대신한 것은 국가였다. 영주들이 군림하던 지방 분권 형태의 중세 봉건 제도는 왕을 중심으로 하는 중앙 집권의 국가 형태로 바뀌기 시작했다. 국가 개념의 등장은 민족의 언어와 문자, 정신의 터가 되어 근대 국가의 초석이 되었다. 로마 가톨릭교회는 그동안 향유하던 권한

루카스 크라나흐
〈루터〉 1529, 목재에 유채, 36.5×23cm,
루터 박물관, 비텐베르크

과 입지가 축소되었고 국가의 권한은 점점 커져 절대 왕정 체제로 나갔다.

이런 상황에서 교회와 국가는 모두 미술을 통하여 자신의 영향력을 증대시키거나 과시를 꾀하였는데 그 미술의 꼴이 바로 바로크이다. 바로크의 출현은 먼저 교회에서 시작되었다. 종교개혁 운동으로 수세에 몰린 로마 가톨릭교회는 스스로 개혁을 단행하면서 그 방편 가운데 하나로 미술을 통한 반전을 꾀하였다. 교인들에게 교회의 위대함과 확고한 교리 그리고 신앙의 감동을 전달하고자 영적인 초월과 신비함을 시각화하기 시작한 것이다. 이때의 미술은 이탈 교인을 막는 둑의 역할과 개혁 교인을 끌어들이는 그물의 역할을 하였

다. 왕권신수설로 무장한 절대 왕정의 군주들도 자신들의 위엄을 과시하고 업적을 치장하는 도구로 바로크 미술을 사용하였다.

그러나 바로크 미술은 중세나 르네상스처럼 천편일률적이지 않았다. 17세기 유럽은 절대 군주제와 다른 결의 체제, 즉 연방제나 공화정 같은 정치 시도가 있었고 식민지 무역으로 재물을 축적한 시민 계급의 목소리가 큰 지역도 있었다. 바로크 미술은 이탈리아에서 출현하였지만 전 유럽에 퍼지면서 그 지역의 전통과 현실이 반영되었고 독자적인 예술을 구현하여 프랑스 미술, 에스파냐 미술, 플랑드르 미술 등 민족 미술로 나타났다. 마침내 미술은 이탈리아의 벽을 넘어선 것이다.

이외에도 바로크 미술의 토양을 적어도 세 가지로 더 정리할 수 있는데 그것은 새로운 자연관과 인간관 그리고 종교의 억압으로부터의 해방이다. 17세기 유럽은 자연과 인간에 대한 새로운 해석과 시선이 열리기 시작한 때이다. 과학적 탐구를 통하여 자연 현상에 덧씌워졌던 신의 이미지와 형이상학적인 관념에서 벗어날 수 있었다. 사람을 신의 부속물, 또는 종속물로 보던 생각에 변화가 일어났다. 개인을 공동체의 부분으로 인식하던 종래의 생각도 바뀌기 시작하였다. 이는 르네상스 인문주의 흐름의 연장일 뿐만 아니라 종교개혁 운동의 정신인 만인제사장설과도 잇닿아있다. 더 나아가 신앙이라는 미명 아래 자행된 오랜 종교적 억압에서 벗어날 수 있었다. 바로크 미술은 객관화한 자연과 주체적 인간관에 대한 신뢰 그리고 종교의 억압으로부터의 해방이라는 토양에서 피어난 꽃인 셈이다.

고전주의와 결이 다른 바로크 미술은 격렬하고 화려한 명암대

로렌초 베르니니
〈성 테레사의 환희〉 1647~52, 대리석, 산타마리아 델라 비토리아 박물관, 로마

비와 연극의 정지화면 같은 역동적인 효과를 통하여 감정을 극도로 고조시킨다. 이런 미술이 고전주의의 쇠퇴가 아닌 새로운 미술의 꼴로 인정받게 된 것은 20세기 표현주의에 의해서이다. 스위스의 미술사학자인 뵐플린Heinrich Wölfflin, 1864~1945의 공이 크다. 오랫동안 외면받은 이 시대 미술은 뵐플린의 〈미술사의 기초개념〉을 통해서 각광받기 시작하였다. 더 나아가 에스파냐의 사상가 에우헤니오 도르스 Eugenio D'Ors, 1882~1954는 '바로크란 17, 18세기 유럽 예술의 꼴이라는 범위를 벗어나 시간과 공간을 초월하여 언제 어디서나 출현할 수 있는 보편성을 가진 문화 현상'이라고 하였다. 그런 의미에서 미술 꼴의 변화에 헤겔의 변증법을 적용하는 것은 무리가 아닌듯하다.

달도 차면 기우는 법, 르네상스의 성함과 이룸 후에 바로크가 등장하였다. 바로크의 등장은 완벽한 규범에 스스로 갇히지 않으려는 자세와 현실에 만족하지 않는 태도 그리고 끝없는 질문과 성찰이 만든 역설이다.

스탕달 신드롬

베아트리체 첸치의 초상

미국의 소설가 허만 멘빌<small>Herman Melville, 1819~1891</small>은 〈피에르, 혹은 모호함〉에서 문명화된 인간 사회에서 일어날 수 없는 두 가지 끔찍한 범죄로 '근친상간'과 '존속살해'를 말했다. 베아트리체 첸치<small>Beatrice Cenci, 1577~1599</small>는 로마 귀족의 딸이었다. 그녀의 아버지 프란체스코는 악행과 난봉꾼으로 소문난 남자였다. 가족을 학대하고 첫 부인에게서 낳은 딸 베아트리체를 강간하는 등 매우 질이 나쁘고 난폭했다. 세 차례나 교황청에 체포되었지만 귀족 신분과 교황청의 막강한 재정 후원자라는 점이 작용되어 처벌을 면했다. 보다 못한 계모 루크레치아와 오빠 자코모가 프란체스코를 당국에 재차 고발하자 프란체스코는 도리어 이들을 지방의 별장에 유폐시켰다. 견디다 못한 베아트리체는 계모와 오빠, 이복동생 베르나르도 그리고 두 명의 하인과 함께 프란체스코를 살해하고 실족사로 위장하였다. 하지만 전모는 곧 밝혀지고 나이 어린 베르나르

도를 제외하고 모두 사형에 처해졌다. 평소에 프란체스코의 행실이 나쁜 것을 알고 있는 시민들이 탄원서를 내었지만, 사형 판결을 막지는 못했다. 그 배경에는 교황 클레멘스 8세^{Clemens VIII}의 탐욕이 있었다고 전해진다. 결국 사형은 집행되고 첸치가^家의 재산은 몰수되어 교황에게 귀속되었다.

베아트리체가 단두대에 섰을 때 나이가 22살이었다. 그녀는 기요틴에 서는 마지막까지 의연함을 잃지 않고 죽음을 마주하였다. 그녀의 시신은 산피에트로 인 몬토리오 성당에 매장되었다. 로마 시민들은 오만한 권력에 대항하는 '저항의 상징'으로 그녀를 기억하였고, 이 이야기는 유럽 사회에 널리 퍼져 동정과 연민을 낳았다.

이 가련한 베아트리체를 그린 화가들이 있었다. 카라바조와 귀도 레니^{Guido Reni, 1575~1642}도 그들 중 하나인데 카라바조는 베아트리체로부터 영감을 얻어 〈홀로페르네스의 목을 자르는 유디트〉를 그렸다. 레니는 로마 가톨릭교회의 반동종교개혁이 구하는 화가로서 '제2의 라파엘로', '거룩한 레니' 등으로 불리며 〈막달라 마리아〉¹⁶³⁵, 〈이 사람을 보라〉¹⁶³⁹ 등을 그렸다. 레니는 참수당하기 직전에 베아트리체의 모습을 스케치하였다. 그의 작품 〈베아트리체 첸치의 초상〉은 물기 어린 눈동자에 엷은 미소를 짓고 있다. 그 표정은 그녀가 당한 일과 행한 일 그리고 앞으로 당할 일과 전혀 어울리지 않는다. 가혹하기 이를 데 없는 절망의 무게를 내면의 고요로 받아들이고 있다. 말은 하지 않지만, 그녀의 눈은 수많은 말을 건네고 있다. 최악의 성폭력과 가정폭력에 부득이 폭력으로 맞설 수밖에 없었던 가련하

귀도 레니

〈베아트리체 첸치의 초상〉 1599, 캔버스에 유채, 64.5×49cm,

고예술국립 박물관, 로마

고 아름다운 여성이 의연하게 죽음을 기다리는 모습이라고 하기에
는 너무 애처롭다. 그림 속의 소녀와 눈을 마주치는 순간 진실의 블
랙홀에 빨려들어 가는 느낌을 지울 수 없다.

이 작품은 레니의 제자인 엘리사벳 시라니Elisabetta Sirani, 1638~1665
가 스승의 작품을 본떠 1662년에 그렸다는 설도 있다. 당시에 많은
모작들이 있었던 것은 분명해 보인다. 이 그림은 〈모나리자〉와 〈진
주 귀걸이를 한 소녀〉와 함께 세계 3대 미녀의 그림 가운데 하나로
알려져 있다. 뿐만 아니라 이 이야기는 많은 이들에게 영감을 주었
다. 영국의 낭만파 시인 셸리Percy Bysshe Shelley, 1792~1822는 운문 희곡
〈첸치가〉를 썼고, 미국의 여류조각가 호스머Harriet Hosmer, 1830~1908도
'폭군 아버지가 없는 세상은 감옥이라도 천국'이라며 〈베아트리체
첸치〉를 작품화하였다. 우리나라에서도 조용필이 부른 '슬픈 베아트
리체'작사: 곽태요에서 '슬픈 눈에 이슬처럼 맑은 영혼', '나의 넋을 앗아
가 버린 상처'로 베아트리체를 노래하였다.

프랑스의 작가 스탕달Standhal, 1783~1842이 1817년 피렌체를 방문
하였다. 그는 산타크로체 성당에서 〈베아트레체 첸치의 초상〉을 보
고 한동안 그림 앞에서 넋을 잃었다고 한다. 심장 박동이 빨라지고
호흡이 거칠어졌다. 스탕달은 자신의 책 〈나폴리와 피렌체: 밀라노
에서 레기오까지의 여행〉에서 이런 경험을 표현하였다. 하지만 〈베
아트리체 첸치의 초상〉은 로마에 있었으므로 스탕달이 본 것은 다
른 작품이었거나 모작이었을 것이다. 어쨌든 여기에서 '스탕달 신드
롬'이 붙여졌다. 미술이 단순한 기술이 아니라 영감에 기초한 창조

행위라는 점을 입증하는 하나의 예인 것은 분명하다.

아름다운 예술 작품 앞에서 잠시 넋이 나간 듯 심장 박동이 빨라지고 호흡이 가빠지며 의식의 혼란을 경험한 적이 있는가? 그림 앞에서 어지러움증을 느끼며 황홀감을 경험하고 싶은가? 그런 경험이나 그럴 마음이 없다면 예술품이 아니라 어떤 인물 앞에서 아찔한 황홀경을 느끼고 싶지는 않은가?

어제 중국 우한중심병원의 의사 리원량李文亮. 34이 신종 코로나 바이러스 감염증으로 숨을 거두었다. 그는 이 신종 질병을 처음으로 사회 관계망 서비스에 알렸다가 사회 질서를 해롭게 한다는 이유로 당국에 반성문을 쓰고서야 풀려났다. 그리고 환자를 진료하던 중 자기 환자로부터 바이러스가 옮아 끝내 숨을 거두었다. 그가 마지막 남긴 말은 "나는 선한 싸움을 싸우고 나의 달려갈 길을 마치고 믿음을 지켰으니딤후 4:7"라고 전해졌다. 코로나 정국에서도 사람들은 그를 의인이라고 추모하는 분위기가 일고 있다. 그의 삶 앞에서 아찔한 현기증을 느낀다. 그의 삶이 예술이다. 삶을 정치화하고 경제화하는 것도 필요하지만 궁극적인 것은 예술로서의 삶의 가치이다. 창조적인 예술품 인생 앞에서 황홀경에 빠지는 일이 잦았으면 좋겠다.

공평한 저울과 추
대부업자와 그의 아내

 역사와 문화는 진공 상태에서 일어
날 수 없다. 성경도 그렇다. 성경은 진공 가운데서 만들어진 책이 아
니며 역사를 초월하여 쓰인 것이 아니다. 성경이 기록될 당시 사회
의 산업은 농업이었다. 이런 사회에서 성경은 고리대금을 엄하게 금
하였다.^{출 22:25, 신 23:19} 출애굽 공동체 이스라엘이 꿈꾸는 사회란 평
등이 구현되는 세상이었다. 이스라엘의 출애굽 이유도 바로 거기
에 있었다. 파라오를 정점으로 한 소수 귀족을 위해 많은 백성이 노
예화하는 구조의 사회를 탈출하여 전혀 다른 세상, 인류가 실현해
본 적이 없는 새로운 보편적 정의와 평화의 세상을 펼치기 위하여서
였다. 하지만 가나안 땅에 정착한 이스라엘 사회에도 부익부 빈익빈
의 현상은 나타났다. 권력을 가진 왕과 땅을 많이 가진 부자들이 등
장하였고 가난한 농민들은 어쩔 수 없이 그들에게 돈을 빌려 농사를
지어야 했다. 추수 때에 갚을 것이 없으면 땅을 내놓거나 자식을 바

쳐야 했다. 이렇게 해서 부자들은 더 큰 부자가 되었고 가난한 이들은 노예로 전락할 수밖에 없었다. 성경은 이자 수입을 금했고, 희년을 통해 제도적 회복을 언급하였음에도 이스라엘 사회에 가난한 자는 언제나 있었다. 여기서 가난함이란 단순히 게으름의 결과를 말하지 않고 사회적 가난을 뜻한다. 가진 자들의 탐욕으로 사회의 불균형이 심화될 때 선지자들이 목소리를 높여 이런 폐단을 비판하며 출애굽 정신의 회복을 촉구하였지만 세상은 달라지지 않았다.

우리나라의 대부업은 삼국사기부터 시작되었다. 가난한 농민들은 춘궁기에 '환곡'이라 하여 곡식을 빌렸다가 수확기에 갚았다. 쌀한 가마를 봄에 빌렸으면 가을 추수기에는 한 가마 반을 갚아야 했다. 9개월의 이자가 무려 50%나 되었으니 요즘 이자율로 계산하면 연 67%에 이르는 고금리이다. 이것을 갚지 못하면 땅과 처자를 종으로 바쳐야 했다. 절망한 소작농들은 가족이 모두 종살이를 하거나 자살하는 경우가 많았다. 고려 시대에는 '자모정식법子母停息法'이라는 이자 제한법이 있어서 이자는 원금을 넘을 수 없었다. 조선 시대에도 '일본일리一本一利'라는 조문을 명시하여 이자율을 제한하는 법이 있었으나 가난한 자의 절망을 막지는 못했다.

조선 말기까지 백정은 사람 취급을 받지 못했던 것처럼 유럽에서도 대부업자는 최악의 인간 대접을 받았다. 중세 교회는 대부업을 금지했고 율법 해석을 달리 한잠 28:8 유대인만이 이 직종에 종사하였다. 당시 기독교인들은 돈을 빌려도 이자 없이 빌렸기에 유대인들의 대부업에 지장을 초래했다. 유대인은 게토에서만 생활해야 했고 게

토 밖으로 나갈 경우에는 유대인의 표시인 빨간 모자를 써야 했다. 이런 맥락에도 불구하고 셰익스피어는 〈베니스의 상인〉에서 대부업자 샤일록을 무정하고 사악하게 묘사하므로 그간의 고리대금업에 대한 편견을 숨기지 않았다.

하지만 세상은 변했다. 이제 더 이상 자신을 절대화하며 무한 권력을 행사하는 왕은 없다. 종교와 인종에 대한 편견도 다 사라진 것은 아니지만 전보다는 옅어졌다. 농경 사회는 4차산업 세계로 변했다. 그동안 죄악시하였던 대부업은 근대 이후 그 가치를 인정받아 지금은 없어서는 안 될 중요한 금융 산업으로 각광을 받고 있다. 물론 지나친 이자를 받고 돈을 빌려주는 것은 법에 저촉을 받고 있지만 오늘의 산업 사회에서 금융은 공동체를 지탱하는 근간이 되고 있다.

16세기 플랑드르에는 고리대금업에 대한 작품을 남긴 화가들이 여럿 있다. 그중에 쿠엔티 마세이스Quentin Massys, 1466~1530의 〈대부업자와 그의 아내〉[1514]를 보자. 당시 네덜란드는 국제 무역을 통해 매우 부유해졌다. 상업이 번창하였고 예술과 문화 활동도 활발하였다.

마침 종교개혁의 바람도 불기 시작하였다. 자국어로 성경을 읽다가 변을 당하기도 하였다. 그동안 중세 교회에 의해 부정되어오던 대부업에 대한 다른 시각이 생기기 시작하였다.

그림 속의 아내는 남편이 하는 일을 물끄러미 바라보고 있다. 그러기 전까지 아내는 성경, 또는 기도서를 읽고 있었다. 남편은 저울을 들고 주화의 가치와 무게를 재는 등 일에 몰두하고 있다. 비로소 직업으로 인정받게 된 대부업에 대한 긍정의 표현이어서인지 탐

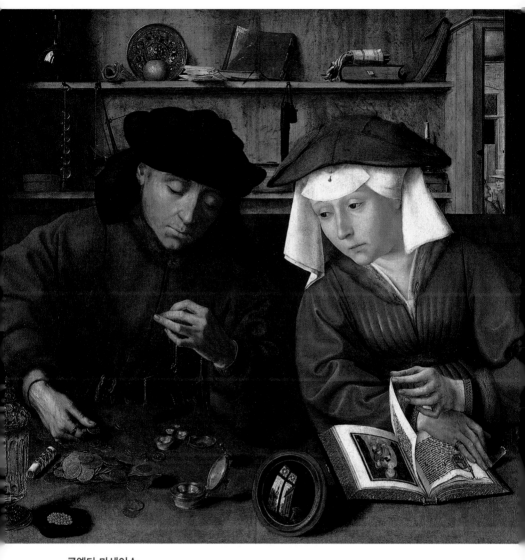

쿠엔티 마세이스
〈대부업자와 그의 아내〉 1514, 판자에 유채, 71×68cm, 루브르 박물관, 파리

욕스러움은 그림에서 찾아볼 수 없다. 상에는 환전 도구와 동전, 반지, 진주 그리고 십자가 창틀과 첨탑의 예배당이 비친 볼록 거울도 있다. 선반에는 유리 물병과 불 꺼진 양초, 사과, 서류들이 보인다. 화가의 의도가 궁금하다. 화가는 그림의 액자에 "저울은 정확하고 무게는 같아야 하리라"레 19:36고 새겨놓았다.

경제 가치를 정하는 일에 공평한 저울과 추가 적용되어야 한다. 우리나라 상위 계층 1%의 소득은 하위 계층 17%와 맞먹고 중간 계층보다는 31배나 높다.조선일보 2019. 10. 7 공정한 저울이 적용되는 것인지 의구심이 든다. 게다가 오늘 우리 사회는 권력기관에 의하여 '선택적 정의'가 행하여 지고 있다. 정의의 저울과 추는 누구에게나 고르게 적용되어야 한다.

세상을 훔친 종교

시대를 고친 미술

종교개혁

1517년 10월 31일 루터가 종교개혁의 기치를 내걸기 전에도 진리를 왜곡하고 부패한 로마 가톨릭교회에 대하여 의문을 제기하며 교권에 반기를 든 이들이 적지 않았다. 대표적인 이들이 개혁의 샛별로 알려진 영국 옥스퍼드대학의 존 위클리프John Wycliffe, 1320~1384와 보헤미아 프라하대학의 얀 후스 Jan Hus, 1372~1415, 피렌체의 사모나롤라Girolamo Savonarola, 1452~1498 등을 들 수 있다. 당시 교회는 이들을 이단자로 몰아 핍박하였다. 지성인과 민중의 지지를 받았음에도 불구하고 위클리프와 후스의 개혁은 실패했다. 아직 꽃이 움트기에는 겨울이 길어서였을까? 후스는 1415년 7월 6일 콘스탄츠공의회로부터 화형을 선고받아 죽으면서 다음과 같은 말을 남겼다.

"지금 당신들이 거위 한 마리를 불사르지만 100년 후에는 당신들이 태울 수 없는 백조가 나타날 것이다."

로마 가톨릭교회는 이 예언을 귀담아들어야 했다. 불과 100년이 지난 후에 마틴 루터Martin Luther, 1483~1546와 장 칼뱅Jean Calvin, 1509~1564 이 재기한 종교개혁의 의제를 그들은 막지 못했다. 100년 전에 막았던 종교개혁을 로마 가톨릭교회는 왜 막지 못했을까?

종교개혁 성공의 일등공신은 진리 왜곡과 부패에 앞장선 로마 가톨릭교회 자체에 있다. 교황의 부패와 타락은 끝이 없었다. 무신론자로 의심받는 자가 교황의 위에 올랐고, '면벌부'라는 기상천외한 종교 상품이 등장하기까지 하였다. 그러고도 건재하다면 톨스토이 Leo Tolstoy, 1828~1910가 자신의 단편소설 〈지옥의 붕괴와 그 부흥〉에서 말 한대로 '교회는 악마의 발명품'임에 다름없다. 게다가 교황의 절대권이 강화되면서 교황을 견제할 공의회의 기능이 약화되었고, 세속 왕권의 신장과 인쇄술의 발달 등 종교개혁 운동을 막기에는 역부족이었다. 무엇보다도 인간성의 재발견과 합리적인 사유의 길을 열어준 르네상스는 종교개혁의 토양이 되었다.

종교개혁 운동이 성공할 수 있었던 것은 무엇보다도 100년 전에 비해 시대가 변했다는 점이다. 따라서 종교개혁 500주년을 맞는 즈음에 영웅으로서의 루터를 상기하기보다는 시대를 잘 만난 행운아로 그를 인식하는 겸손한 태도가 더 루터다운 일이라고 생각한다. 사실 루터는 처음부터 당시 교회와 결별하고 새로운 교회를 세우려

▲ 폴 랜도 스키, 앙리 부샤르

〈종교개혁 기념벽〉1909~1917, 제네바대학교, 제네바

종교개혁의 벽에 있는 개혁자는 왼쪽부터 파렐, 칼뱅, 베자, 낙스이다. 이 구조물은 칼뱅 탄생 400주년
과 제네바대학 350주년을 기념하기 위하여 세웠다. 기념벽에는 POST TENEBRAS LUX(어둠이 지난
후에 빛이 있으라)가 새겨있다.

는 의도는 없었기에 유화적이었던 것도 사실이다. 루터를 칭송하는
것도 마땅하지만 암울한 시대에 개혁의 나팔소리를 내었던 실패한
개혁자들이야말로 존경받아야 할 위인들이다. 그들은 성공이 목적

안드레아 포조
〈성 이냐시오의 영광〉 1685~94, 천정화, 성 이냐시오성당, 로마

이 아니라 진리 따르미로서 삶에 충실했다. 오늘 500주년 종교개혁일을 기념하는 우리의 자세도 그러해야 한다.

로마 가톨릭교회, 미술을 반격의 무기로 삼다

로마 가톨릭교회는 독일과 스위스와 프랑스 일부 그리고 영국에서 들불처럼 번지는 프로테스탄트 열풍을 가만히 구경만 하지는 않았다. 트리엔트 공의회[1545~1563]를 통하여 종교개혁 운동에 대한 기존 교회의 입장을 천명하였다. 종교개혁으로 인한 혼란을 극복하고 내부 개혁을 추진하기 시작하였다. 특히 이냐시오 로욜라[Ignatius de Loyola, 1491~1556]가 결성한 예수회가 그 첨병에 서서 교회 회복을 견인하기 시작하였다. 그러나 프로테스탄트와의 분열은 더욱 심화되었고 로마 가톨릭교회는 더 이상 보편적[Catholic] 교회가 아니었다.

교황 식스투스 5세[Sixtus V, 1520~1590]는 교회 개혁에 박차를 가하였다. 트리엔트 공의회 이후 로마 가톨릭교회의 개혁은 두 가지 방면으로 진행되었다. 그중 하나는 선교였다. 유럽에서 잃은 땅을 해외에서 회복하려고 여러 수도회가 앞다투어 선교기지를 개척하기 시작하였다. '안에서 잃은 것을 밖에서 찾자'는 것이다. 아시아와 아프리카 그리고 남미에서 매우 공격적인 선교가 시행되었다.

또 다른 하나는 실추된 교회의 권위를 회복하는 것이었다. 성당을 더 아름답게 건축하고, 멋지게 장식하여 교회의 영광을 회복하려는 것이었다. 프로테스탄트가 문자를 선택했다면 로마 가톨릭교회는 미술의 강력한 힘을 불러냈다. 교회를 교회되게 하기 위해서 예술만큼 강한 무기는 없다고 판단한 로마 가톨릭교회의 판단은 주

효하였다. 더 높게, 더 밝게, 더 화려하게, 더 아름답게 세워진 성당
은 지상에 재현된 하늘의 의미로서 감동을 주기에 충분하였다. 이
런 목적으로 지어진 건축물이 바로 마데르노Carlo Maderno, 1556~1629에
의해 건축된 성 베드로 성당 파사드와 베르니니Giovanni Lorenzo Bernini,
1598~1680가 조성한 그 앞의 타원형 광장이다. 이렇게 꽃피워진 예술
운동을 바로크 미술이라고 한다. 바로크 미술은 제2의 르네상스와
비견되는 예술사조로서 르네상스가 권력자 중심의 지적인 예술 운
동이라면, 바로크는 로마를 아름답게 장식함으로 교회를 회복하려
는 종교적인 목적과 중산 시민이 중심이 되었다는 차이가 있다.

프로테스탄트, 이미지를 거부하다

프로테스탄트는 태생부터 이미지 숭배에 대한 거부감을 가지
고 있었다. 중세 천년을 이어온 교회의 아름다운 장식들과 결별하여
야 했다. 오늘의 이슬람 국가나 탈레반이 행하는 아프가니스탄과 시
리아 등의 고대 유적을 마구 파괴하는 반달리즘Vandalism이 연상되기
도 한다. 루터파는 이미지 거부와 관련하여 칼 슈타트Andreas Karlstadt,
1480 추정~1541같은 급진적 입장을 가진 자도 있었지만 비교적 온건하
였다. 이미지 거부 운동은 특히 칼뱅파가 많았던 네덜란드에서 활발
하였다. 그 이유는 로마 가톨릭교회의 수호자를 자처하는 에스파냐
의 펠리페 2세에 대한 반감과 저항심 때문이었다. 즉 성상 파괴 행동
에는 종교의 순수성을 지키려는 의도와 로마 가톨릭교회에 대한 저
항 그리고 네덜란드를 쥐락펴락하고 있는 에스파냐에 대한 사회, 정
치, 경제적 불만의 표출인 셈이다. 우리는 산레담Pieter Jansz. Saenredam,

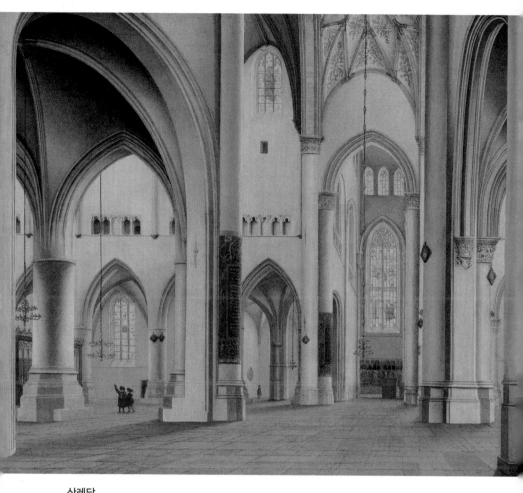

산레담

〈하를렘 성 바보교회의 내부〉 1628, 판자에 유채, 38.7×47.6cm, 게티센터, LA

1597~1665의 작품을 통하여 당시 프로테스탄트가 추구하는 정신을 엿볼 수 있다. 정확한 원근법을 통한 사실적인 이미지와 제거된 제단과 조각상, 말끔하게 씻겨낸 벽과 천정이 주는 단순미에 칼뱅주의의 경건함이 스며있음을 알 수 있다.

어떤 의미에서 프로테스탄트의 조형 예술을 보는 관점이 로마 가톨릭교회와 비교하여 몰상식해 보일 수도 있다. 그래서 흔히 종교개혁자들의 예술에 대한 낮은 이해가 예술의 퇴보를 가져왔다고 말하는 이들도 있다. 그러나 정말 그럴까? 다시 언급하겠지만 종교개혁을 통하여 미술은 미술 본래의 자리로 돌아올 수 있었다. 교회라는 권력에 의해 빼앗겼던 예술의 순수성을 되찾은 사건이 바로 종교개혁 운동이다. 그렇지않았다면 예술은 우리 곁에 지금처럼 가까이 올 수 없었을 것이다. 종교는 세상을 훔쳤지만 미술은 고장난 세상을 고치는 일에 참여하였다. 그 실마리가 된 사건이 종교개혁 운동이라고 보는 것은 억지가 아니다.

완벽함에서 느끼는 결핍감
바로크가 답하다

완벽주의는 완벽한 상태가 존재한
다고 믿는 신념이다. 이런 신념을 소유하거나 자신을 향해 높은 기
준을 설정하고 그것을 성취하고자 애쓰는 자를 완벽주의자라고 한
다. 그렇다면 완벽한 인생이란 존재할까. 사람이 완전한 존재가 아
닌 이상 완벽함을 추구한다는 것과 완전함에 이른다는 것은 별개의
문제이다. 사람은 완성을 위하여 부단히 노력하는 존재일 뿐이다.
완성을 통해 얻는 만족감도 소중하겠지만 완성에 이르기 위한 과정
에 쏟는 열정이 사실 더 아름다운 법이다.

미술에도 완벽주의가 주도하던 시대가 있었다. 바로 르네상스
이다. 르네상스 미술은 인문주의 바탕 위에 원근법과 해부학 등이
보태져 조화와 균형 위에 그리스 · 로마 문화를 아름답게 재현하였
다. 더 이상의 미술 발전은 없어 보였다. 다빈치와 미켈란젤로 등 걸
출한 예술가들이 구현한 미술은 그 자체로 완벽하였다. 빈틈이 없는

예술품이 분명하였다.

그런데, 너무 완벽하여서 흠잡을 데가 없는 르네상스 미술이 도리어 예술적 완성도에 미치지 못한다고 생각하는 화가들이 있었다. 그들은 자신 나름의 기법으로 화폭을 채웠다. 르네상스 관점에서 보면 일탈이다. 그렇게 해서 열린 것이 바로크 미술이다. 완벽함 앞에서 느끼는 예술의 미완성감에 대한 의심, 그것이 미술의 꼴을 바꾸게 한 것이다. 의문과 질문은 발전과 진보의 실마리이다.

르네상스가 저물 무렵 세상은 복잡하고 위험했다. 부패한 로마 가톨릭교회에 저항하는 종교개혁 운동의 바람이 온 세상에 뜨겁게 불고 있었다. 개혁자들은 교회의 타락을 비판하며 성경에 기초한 사상과 그 가치를 따르는 교회 개혁을 주장하였다. 프로테스탄트들은 로마 가톨릭교회가 교회 권위를 위해 이용한 예술을 거부하고 배격하였다. 적어도 프로테스탄트 교회에서는 아이콘Icon이 거부되고 이미지가 배제되었다. 따라서 프로테스탄트가 왕성한 지역에서 예술은 쇠퇴할 수밖에 없었다. 물론 현실은 역설적이게도 프로테스탄트 지역에서 미술의 해방이 일어나 진정한 미술 발전을 이룬다.

로마 가톨릭교회 종교개혁 운동으로 교회와 재산과 백성을 잃게 되었다. 자신들의 부패와 무능에 원인이 있다는 자성의 목소리도 들리기 시작했다. 여기에서 로마 가톨릭교회의 내부 개혁 운동이 시작되었다. 이 운동은 적어도 두 가지 면에서 유의미한 결과를 만들었는데 하나는 안에서 잃은 땅과 백성을 밖에서 찾자는 선교운동이었다. 물론 이때의 선교는 힘의 선교였기에 진정한 선교로 보기에 망설여지는 측면이 있는 것도 사실이다. 어쨌든 항해술의 발달로 신

대륙이 발견되고, 무역 범위가 넓어져 남미와 아프리카, 아시아 등에 선교사를 파송하여 선교 영토를 확장시킨 것은 사실이다.

다른 하나는 미술 장려이다. 로마 가톨릭교회의 신앙과 질서를 확연하게 보여줄 수 있는 도구로서 미술만 한 것이 없다는 판단에서였다. 글을 읽지 못하는 교인들을 감동하게 하는 일에 미술은 최상의 도구였다. 이런 생각에서 성당들이 새롭게 건축되고 미술 창작이 독려 되기 시작하였다. 때맞추어 시대가 요구하는 화가의 등장이 잇따른 것도 당시 교회로서는 다행한 일이었다.

바로크는 이런 배경에서 태동한 미술의 꼴이다. 자로 잰 듯한 균형과 조화의 르네상스 미술에서 무엇인가 아쉬움을 느낀 이들의 돌출 표현인 마니에리스모는 르네상스에서 바로크에 이르는 징검다리가 되었다. 사람들은 마니에리스모 작품 앞에서 의아한 눈길로 작품을 바라보았다. 이 시기의 화가 두 사람의 작품을 살펴보면 수긍이 갈 것이다. 한 사람은 브론치노Agnolo Bronzino, 1503~1572이다. 그의 작품 〈마리아 데 메디치〉는 토스카나의 대공 코시모 1세의 딸 마리아 공주의 얼굴에서 표정을 제거하였다. 화면 속 공주는 태연함과 차가운 태도로 일관한다. 질감과 빛의 대가인 화가는 어린 공주의 표정 없는 모습을 돌출시켰고 화려한 의상과 장신구를 통해 메디치 가문의 부를 강조하였다. 이는 마니에리스모 초상화의 전형이다. 그리고 다른 화가는 주세페 아르침볼도Giuseppe Arcimboldo, 1527? ~ 1593이다. 밀라노 출신인 그는 1562년 프라하에 가서 보헤미아의 국왕 페르디난트 1세와 막시밀리안 2세, 루돌프 2세 등 신성 로마 제국의 황제 3대

브론치노
〈마리아 데 메디치〉 1551, 캔버스에 유채, 53×38cm, 우피치 미술관, 피렌체

주세페 아르침볼도

〈여름〉 1573, 캔버스에 유채, 76×63.5cm, 루브르 박물관, 파리

의 궁정 화가로 일하였다. 그의 사계절을 상징하는 대표작들은 뜻밖에도 과일과 채소로 초상화를 형상화하였다. 〈여름〉은 막시밀리안 황제를 위해 그렸다. 복숭아로 발그레한 뺨을 그렸고 열린 완두콩 꼬투리로는 치아를 표현하였다. 마늘과 당근, 가지, 포도, 밀 등 모두 여름을 상징하는 것들이다. 특이한 구성임에도 불구하고 작품 속 인물은 웃고 있어 행복과 만족을 나타냈다. 당시로서는 낯설고 기괴하다는 평가를 피할 수 없었다. 그러나 훗날 초현실주의라는 미술이 열릴 것이라고 화가는 생각했을까 궁금하다.

이 무렵의 화가 한 사람을 더 소개한다면 빈첸초 캄피^{Vincenzo} Campi, 1536~1591를 들 수 있다. 그는 밀라노 출신의 화가였지만 이탈리아 르네상스의 주류 예술과는 다른 결을 추구하였다. 구도의 엄격함과 비례의 완벽함보다는 당시 삶의 현장에서 느끼는 서민의 애환과 분위기를 담으려 하였다. 이는 그가 이탈리아 화가로서는 드물게 플랑드르 미술을 시도한 최초의 화가로 꼽히는 근거이기도 하다. 한 예로 식사와 관련한 작품에서 다빈치의 〈최후의 만찬〉^{1495~1498}과 캄피의 〈라코테 치즈를 먹는 사람들〉¹⁵⁸⁰을 보면 두 미술의 꼴이 가진 차이를 한눈에 알 수 있을 것이다. 그럼에도 불구하고 그의 작품 〈과일 장수〉에는 당시 르네상스 미술의 한계가 고스란히 담겨있다. 다양하고 풍성한 과일과 야채를 판매하는 장면이다. 뒤에는 사다리를 놓고 과일을 수확하는 모습도 보인다. 그림 속 과일은 한결같이 싱싱하고 먹음직스럽다. 과일 하나하나가 다 살아있다. 그래서 아쉽다. 꼼꼼한 사실 묘사로 인해 주제와 주인공이 확연하게 드러나지 않는다. 그것이 르네상스 미술의 한계이다.

빈첸초 캄피

〈과일장수〉 1580, 캔버스에 유채, 145×215cm, 브레라 미술관, 밀라노

완벽함이 주는 모자람이 있다. 르네상스 미술이 조화와 균형의 정점을 향하고 있을 때 거기에 결핍을 느끼는 화가들이 있다는 사실이 의아하면서도 놀랍다. 그리고 머지않아 로마 가톨릭교회가 그토록 간절히 찾던, 로마 가톨릭교회를 구원할 화가가 마침내 등장한다. 현대 정신 의학에서 완벽주의는 병이다. 풍요와 번성의 시대를 사는 현대인은 가난이 복이고 결핍이 새 시대를 여는 열쇠가 된다는 교훈에 귀 기울일 줄 알아야 한다.

미술, 구원자가 되다
기다리던 화가

부패하고 권력화된 교회를 향한 프로테스탄트의 도전 앞에 로마 가톨릭교회는 갈팡질팡, 전전긍긍, 진퇴양난이었다. 개혁은 거스를 수 없는 대세가 되어 그 바람은 점점 거세어졌다. 하지만 로마 가톨릭교회는 곧 혼란을 수습하고 개혁자들의 도전에 적극적으로 대응하기 시작하였다. 트리엔트 공의회 1545~1563를 통하여 정면 돌파를 결심한 것이다. 영어, 보헤미아어, 독일어 등 각 민족어로 성경이 번역되고 있는 개혁 교회에 대응하여 라틴어 불가타 성경의 절대성과 교황의 절대 권위를 천명하고 교회만이 성경의 유일하고 확실한 해석자임을 분명히 하였다. 로마 가톨릭교회는 종교개혁 운동 덕분에 자성과 반성의 기회를 갖게 된 셈이다. 더 나아가 분명한 자기 정체성을 확인하는 계기가 되었다. 수도회들은 엄격한 초심으로 돌아갔고, 사제들은 혹독한 자체 정화를 통해 도덕성 회복의 과제를 실천하였다. 교황의 세속 권력에 대한 욕

심도 점차 포기해야 했다. 해외 선교도 활발하게 전개되었다.

　무엇보다도 로마 가톨릭교회의 개혁은 미술을 통하여 확산하였다. 미술에 대한 프로테스탄트의 생각과 로마 가톨릭교회의 입장은 큰 차이를 보였다. 개혁자들은 예배당의 과도한 장식들을 떼어내고 교회의 시녀 노릇을 천년이나 해온 미술에게 자유를 선사했다. 그러나 로마 가톨릭교회는 개혁자들로부터 공격받을 만한 신성 모독과 이교적인 묘사만 미술에서 배제하게 하고 이미지의 증진을 꾀하였다. 미켈란젤로가 시스티나 성당에 그린 〈최후의 심판〉이 지워질 위기에 몰리기도 하였는데 간신히 벽화에 등장하는 나체상에 옷을 덧그리는 차원에서 무마되었다. 불후의 명작으로 칭송받던 예술 작품이 완성된 지 20년도 못 되는 1559년에 미켈란젤로의 제자 볼테라Daniele da Voltera, 1509~1566에 의해 속옷이 입혀진 것이다. 그만큼 종교 미술에 엄격과 품위가 요구되었다. 그동안 종교 미술 도상에는 슬픔에 지친 성모가 십자가 아래에 쓰러진 모습으로 묘사되는 것이 흔한 일이었다. 그러나 이는 성경에 없는 묘사이고, 교부 암브로시우스Ambrosius, 330~397는 '나는 복음서에서 그녀가 서 있었고 결코 눈물을 흘리지 않았다고 읽었다'고 하여 교회는 더 이상 실신한 성모 묘사를 금하는 대신 〈스타바트 마테르〉Stabat Mater, 서 있는 성모를 그리게 하였다. 아들의 고통 앞에 서 있는 어머니의 고독은 미술뿐만 아니라 음악의 양식이 되어 비발디Antonio Vivaldi, 1678~1741 등에 의해 〈스타바트 마테르 돌로로사〉로 연주되기도 하였다. 인체의 아름다움을 추구하던 나신은 더 이상 허용되지 않았고, 교회 안에는 미술검열 위원회가 설치되었다. 천사들은 반드시 날개를 달아야 했고, 성인들은 후

광을 그려야 했다. 미술의 목적이 신앙심을 고취시켜 경건과 순종에 이러야 했으므로 현실감 있고 생동감 있게 묘사하여야 했다. 지옥은 무섭게 그렸고, 성인들의 순교 장면도 실감 나게 묘사하였다. 로마 가톨릭교회는 예배당의 장엄한 건축과 화려한 장식, 아름다운 예술품을 배제하고 있는 개혁 교회와는 달리 신자들을 압도할만한 웅장함을 강조하며 신자들의 감정을 자극할 미술을 준비하기 시작한 것이다. 이로써 장엄, 열정, 감동, 충격, 기쁨, 환희, 놀람의 미술, 바로 바로크가 잉태될 준비가 끝난 것이다. 침몰하는 로마 가톨릭교회의 구원자로 미술이 등판한 셈이다.

1610년 7월 무더운 여름, 중년의 한 남자가 이탈리아 북서해안의 풍광 좋은 바닷가 마을 포르토 에콜레를 걷고 있었다. 너무 오래 걸은 듯 성한 곳이 없을 정도로 지쳐있었고 열병마저 앓고 있었다. 그는 거친 문제아였다. 어릴 적에 페스트로 아버지를 잃었고 어머니도 오래 살지 못했다. 사소한 시비로 사람을 죽였고 나폴리로, 몰타로 도망 다니다가 붙잡혀 시칠리아로 추방된 적도 있었다. 고약한 성미를 가진 그는 언제나 추문을 몰고 다녔다. 그런 그가 이제 자신이 저지른 과오를 후회하며 교황에게 용서를 구하고자 로마를 향해 가는 길이었다. 그는 자신의 지난날을 반성하는 의미로 그림을 한 점 그렸다. 정규 미술 교육을 받지는 못했지만 그는 타고난 귀재였다. 그가 그린 그림은 〈골리앗의 머리를 든 다윗〉[1609~1610]인데 골리앗의 얼굴은 현재의 자신을, 다윗의 얼굴은 어린 시절의 자신을 표현하였다. 골리앗의 두 눈은 서로 다른 반응을 보이는데 왼쪽 눈은 아

카라바조
〈골리앗의 머리를 든 다윗〉 1606~7, 125×101cm, 보르게세 갤러리, 로마

직 생명이 느껴지는 눈빛이지만 오른쪽 눈은 이미 흐려져 있다. 골리
앗을 바라보는 다윗의 시선에는 사뭇 측은함과 아쉬움이 담겨있다.

하지만 매정하게도 시간은 그의 편이 아니었다. 서른여덟의 짧
은 인생을 그는 길에서 마감하고 만 것이다. 그런데 더 안타까운 것
은 그의 천재성을 아끼는 델 몬테 추기경^{Francesco Maria Bourbon Del Monte,}
^{1549~1627}의 구명으로 얼마 전 그에게 사면령이 내려졌는데 그는 이
사실을 전혀 몰랐다. 그가 바로 카라바조로 불린 미켈란젤로 메리시
^{Michelangelo Merisi da Caravaggio, 1571~1610}이다.

르네상스의 거장 미켈란젤로가 죽은 지 7년이 되었을 때 또 다
른 미켈란젤로가 이탈리아 북부 밀라노에서 태어나 인근 마을 카라
바조에서 자랐다. 로마 가톨릭교회의 반동종교개혁이 요구하는 미
술에 안성맞춤인 바로 그 화가였다. 미켈란젤로가 워낙 출중한 예술
가여서 같은 이름으로 불릴 수 없기는 하였지만 그의 영향은 결코
미켈란젤로에 뒤지지 않았다. 카라바조는 빛과 어둠의 강렬한 대비
를 통해 타고난 능력을 발휘하였다. 그의 그림은 연극의 정지된 장
면처럼 생동감을 주었다. 그의 이런 화법을 모방하고 싶어 하는 카
라바지스티^{Caravaggisti}들이 유럽 곳곳에 생겼다. 종교개혁 운동으로 입
지가 좁아지고 위기를 느낀 로마 가톨릭교회가 간절히 기다리던 화
가, 문맹의 교인들에게 신앙적 감동을 자아내게 하는 도구로 선택된
미술의 능력을 십분 발휘 할 화가, 그가 바로 카라바조이다.

거룩과 세속
카라바조

　　루벤스와 렘브란트로 대표되는 바로크 미술이라고는 하지만 카라바조를 빼놓을 수는 없다. 사실 바로크 미술의 문을 연 것은 카라바조이다. 그는 자신의 개성이기도 한 격렬한 명암대조와 빛의 대비로 자신만의 독특한 예술 세계를 확립하여 귀도 레니, 루벤스, 렘브란트, 벨라스케스 등에게 영향을 끼쳤다. 뿐만 아니라 그의 화풍을 따르는 예술가들이 유럽 전역에서 등장하는 등 대단한 인기의 대상이 되었다.

　　그의 본래 이름은 미켈란젤로, 르네상스의 대가 미켈란젤로와 같은 이름이다. 카라바조는 그의 고향 마을 이름이다. 그는 정규 교육을 받지 못하였고 밑그림을 그리지 않는다는 이유로 기성 화가들에게 밉보였다. 그러나 타고난 재능으로 르네상스 이후 새로운 예술의 꼴인 바로크 시대를 열고 당시 이탈리아 화단을 지배하였다. 탁월한 예술가였으며 거칠고 자유분방한 만무방이었다. 그는 성스러

운 그림을 그리면서도 속되고 천한 삶을 살았다. 술과 도박, 싸움을 일삼는 사람이었다. 교회로부터 주문을 받아 성화를 그리는 동안에도 그의 행실은 엉망이었다. 6년 동안 15번이나 사법 당국의 조사를 받았고, 6번 감옥에 들어갔다고 하니 자유분방한 천재 예술가의 반항아적 장난기라고 보기에도 그의 행실이 엉망이다. 심지어 살인까지 저지르고 도망자 신세가 되기도 하였다. 그리고 서른아홉, 젊은 나이에 살인죄로 도피하던 중 결국 숨을 거두고 만다. 그는 참 요란하면서도 세속화된 삶을 전전하며 슬픈 삶을 살았다.

로마 가톨릭교회의 반동종교개혁과 카라바조는 절묘하게 잇닿아 있다. 미술이 교회의 언저리에 머물면서 종교의 언어 역할을 하던 시절에 카라바조는 프로테스탄트와의 싸움에서 로마 가톨릭교회를 옹호하고 선전하는 역할을 했다. 카라바조는 영토와 교인을 잃은 로마 가톨릭교회가 기다리던 바로 그 예술가였다. 반동종교개혁의 적자였던 셈이다.

그러나 로마 가톨릭교회가 항상 그의 그림을 좋아했던 것은 아니었다. 그에게 그림을 주문한 교회가 완성된 그의 그림을 거절하는 일이 종종 있었다고 한다. 산타마리아 델라 스칼라 교회의 의뢰를 받아 그린 〈동정녀의 죽음〉1606은 강에 투신하여 자살한 매춘부를 모델로 그린 그림이다. 그림 속 마리아는 배가 부르고 치마 끝에 드러난 다리는 불어 있다. 이 그림은 마리아의 죽음을 너무 속되게 표현했다는 이유로 교회로부터 거절당했다. 로마 콘타렐리 예배당의 의뢰로 그린 〈마태의 영감〉 첫 번째 작품에서는 마태를 반바지 입은

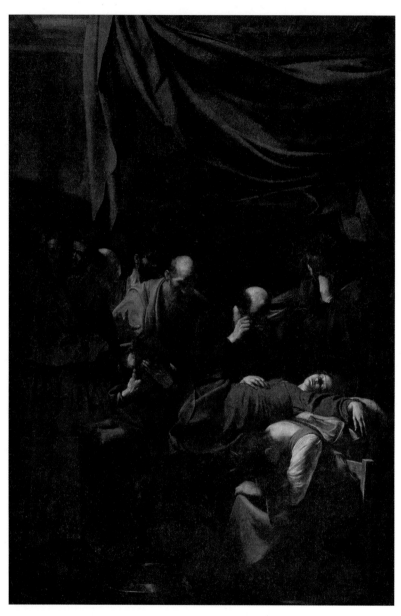

카라바조

〈동정녀의 죽음〉 1606, 캔버스에 유채, 369×245cm, 루브르 박물관, 파리

무식한 농부로 표현했다는 이유로 거절당했다.

카라바조는 왜 성화에 대한 기대를 저버리는 그림을 그렸을까, 왜 성인을 거룩하게 그리지 않았을까가 궁금하다. 그의 작품이 뛰어난 예술성을 머금고 있는 것은 사실이다. 그래서 그의 작품들은 그의 삶과 상관없이 또 하나의 성경이 되고 있다. 순결하지 못한 마음과 행실을 가진 그의 작품을 우리는 어떤 눈으로 보아야 할까를 고민하는 것은 쓸데없는 일일까?

화가의 예술을 화가의 삶으로 평가하는 일은 매우 조심스럽다. 나는 그의 그림을 보고 그의 삶을 상상하다 나 자신을 발견한다. 불편하게도 내 안의 거룩과 세속의 경계가 모호함을 인정하지 않을 수 없다. 성녀의 얼굴에 매춘부의 얼굴을 그려 넣은 카라바조, 성화를 그리지만 성스럽지 않은, 도덕과 윤리와 규범을 무시한 삶을 산 카라바조, 이런 그를 생각하다 보면 뭔가 언짢은 기분이 들다가도 구분 없이 살고 있는 자신을 발견한다. 나는 항상 성스럽고 온전한 사람이 아니다. 내 안에도 성과 속이 수시로 교차한다. 목사인 나는 거룩의 언어로 설교를 하는데 과연 거기에 진정성이 있을까를 되짚어 본다. 단순한 말재주와 단편의 지식으로 대중을 교화하려는 목적성이 성공한다면 그것은 은총이 아니라 저주이다. 속된 내 삶을 관통하는 거룩의 임재가 필요하다. 누구라도 하늘을 우러러 한 점 부끄럼 없는 성자가 될 수는 없다. 도리어 매춘부의 얼굴에서 성녀의 표정을 읽는 카라바조의 안목이 내게 거룩과 세속의 경계를 허무는 은혜를 속삭여 준다.

바울을 우리 편으로
반동종교개혁의 첫째 과제

바로크로 불리는 17세기 유럽의 예술 풍토는 르네상스 못지않게 매력이 넘치는 시대였다. 항해술이 발달하므로 지리상의 발견이 가속화되고 해상 무역을 통한 부의 축재가 기존의 체제와 질서를 흔들기 시작하였다. 케플러^{Johannes Kepler, 1571~1630}, 갈릴레이^{Galileo Galilei, 1565~1642}, 뉴턴^{Isaac Newton, 1643~1727}, 라이프니츠^{Gottfried Wilhelm von Leibniz, 1646~1716} 등에 의한 과학의 진도가 빨랐고 데카르트^{René Descartes, 1596~1650}, 몽테뉴^{Michel de Montaigne, 1533~1592}, 파스칼^{Blaise Pascal, 1623~1662} 등에 의하여 근대철학이 등장하였다. 종교적으로는 로마 가톨릭교회와 프로테스탄트의 '30년 전쟁^{1618~1648}'을 끝내고 베스트팔렌 조약¹⁶⁴⁸으로 오늘과 유사한 국경이 형성되었고 칼뱅파에게도 루터파와 동등한 권리가 주어졌다. 절대 왕정이 등장하였고 국민 국가 개념이 생겼다. 미술사에서는 카라바조, 푸생, 루벤스, 벨라스케스, 렘브란트, 할스, 페르메이르 등 준재들이 거의

동시에 등장하여 시대의 모순과 열정을 화폭에 담기 시작하였다.

특히 1600년은 대희년大禧年의 해로 로마 가톨릭교회는 로마를 찾는 순례객을 맞기 위한 치장에 분주하였다. 교회의 권위와 영광을 높이고자 하는 입장에서는 아주 좋은 기회였다. 그리고 이에 가장 잘 어울리는 화가가 카라바조였다. 그는 조화와 균형의 르네상스 전통을 벗어나 가장 고조된 흥분의 장면을 극적으로 묘사하는 화가였다.

순례객들이 로마에 입성하여 가장 먼저 찾는 교회가 산타마리아 델 포폴로 성당이었다. 카라바조는 이 성당에 걸릴 〈바울의 회심〉과 〈베드로의 순교〉 두 점의 그림을 주문받았다. 베드로와 바울은 사도들의 대표였다. 베드로는 예수의 수제자로서 로마 가톨릭교회가 제1대 교황으로 인정하는 사도였고, 바울은 로마 시민권자로서 기독교의 세계화를 일군 대신학자이자 선교사였다. 게다가 종교개혁자들은 바울 신학을 중심으로 저항하고 있던 터라 로마 가톨릭교회로서는 '바울 되찾기'가 매우 절실한 숙제였다.

카라바조는 〈바울의 회심〉을 두 점 그렸다. 먼저 그린 작품은 성당으로부터 거절되었다. 그러나 화폭으로부터 발산되는 생명력은 보는 이를 전율하게 하였다. 놀란 말은 마부의 통제를 벗어나 있었고 말에서 떨어진 바울은 눈의 통증으로 두 눈을 가린 채 고통스러워하고 있다. 카라바조는 성경에는 없는 장면을 화면에 그렸는데 바울을 부르는 예수를 그린 것이다. 카라바조는 '말씀으로서의 예수' 대신에 '말씀하는 예수'를 그리고 싶었던 모양이다. 화면은 그림 속 생명들이 뿜어내는 열기로 가득하다. 미켈란젤로가 바티칸 파올리나 성당에 그린 〈바울의 회심〉[1550]과 비교하면 카라바조의 그림이

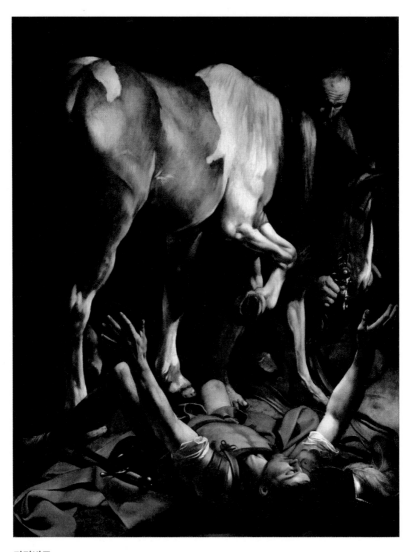

카라바조

〈바울의 회심〉 1600~1, 캔버스에 유채, 230×175cm, 산타마리아델포폴로, 로마

주는 생명력을 단번에 알 수 있을 것이다.

두 번째 그림은 더 단순하고 명료해졌다. 등장 인물이 마부와 바울 그리고 말뿐이다. 전작의 역동성은 사라지고 침묵과 정적이 화면을 채운다. 마부는 놀란 말을 익숙한 손길로 진정시키고 있고 땅에 떨어져 허공을 향해 손을 허우적거리는 바울은 누구에게도 들리지 않는 소리를 듣고 있는 듯하다. 그는 쏟아지는 빛을 향해 팔을 벌리고 있는데 이는 새로운 세상을 받아들이는 몸짓 같아 보인다. 사건의 발생 시기가 한낮이었음에도^{행 26:13} 카라바조는 강렬한 빛을 강조하기 위해 대낮을 무시하였다. 그렇게 하므로 화면은 연극의 정지장면처럼 집중조명 아래 극명하게 대조되어 사건의 주제를 확연히 부각시키고 있다. 이것이 로마 가톨릭교회가 찾던 반동종교개혁의 도구로서의 미술, '단순명료하고 가슴을 파고드는 힘이 있는 그림'인 것이다.

루터의 종교개혁 운동이 빠르게 퍼져나갈 수 있었던 것은 구텐베르크^{Johannes Gutenberg, 1397~1468}의 금속활자 덕분이었다. 1517년 발표한 루터의 〈95개 논제〉는 한 해 동안 16판까지 인쇄되었고 독일 전역에서 쉴 새 없이 인쇄되어 루터가 개혁을 멈추고 싶어도 멈출 수 없게 되었다. 루터와 칼뱅은 독서 시장에 쉬지 않고 새 책을 공급하는 베스트셀러 저자였다. 사실 구텐베르크에 의해 금속활자 인쇄기가 발명되었음에도 불구하고 이 기술로 찍어낼 인쇄물이 없던 시대에 종교개혁자들은 인쇄업의 구세주가 되었다. 이에 반하여 로마 가톨릭교회는 미술의 힘을 다시 불러내어 문자를 채택한 개혁자들

과 일전을 벌인 것이다. 문자와 미술의 일대 격돌, 누가 승리할 수 있을까?

주문자의 생각

화가의 고집

누구라도 그림은 당연히 아름답고 고상해야 한다고 생각한다. 그동안 르네상스 미술은 눈에 보이는 세계를 이상화하고 미화하였다. 그런데 여기에 반하는 경향성이 생기기 시작하더니 천박하고 상스럽다 못해 끔찍한 장면이 캔버스에 담겨있어 보기가 불편한 미술이 등장한 것이다. 천재성을 가진 화가 카라바조가 그 주인공이다.

카라바조는 천부적인 재능을 지녔지만 미술 교육을 제대로 받지 못해 그에 대한 평가가 갈렸다. 사실적 묘사와 명암의 극명한 대비를 통해 강력한 인상을 주는 그의 종교화는 탁월한 현실감과 극적 사실감을 안겨주어 탄성을 자아내게 하였다. 프로테스탄트의 도전에 흔들리는 교인들의 마음을 붙잡기 위해 로마 가톨릭교회가 택한 신의 한 수가 틀림없다. 그 기법을 배우려는 화가들이 유럽 전역에 생길 정도였다. 그런가 하면 그를 미술의 이단아라고 혹평하는 이도

있었다.

카라바조는 자기 주변의 인물들을 모델로 그림을 그렸는데 건달이나 거지, 매춘부 등을 예수와 성모, 성인으로 바꾸어놓았다. 뿐만 아니라 미술의 주제가 되기에 낯설고 아직은 이른 작품들을 그렸다. 〈트럼프 놀이하는 사람들〉1594은 오노레 도미에의 〈3등 열차〉1864보다 300여 년이나 앞서서 서민의 일상을 미술의 주제로 삼았다는 것이 놀랍다. 〈홀로페르네스를 참수하는 유디트〉1599 등 끔찍한 장면을 숨김없이 보여주는 작품을 6점 그렸는데 그림 속 참수된 얼굴은 대개 카라바조 자신이었다. 〈성모의 죽음〉1604에서 가느다란 후광이 아니라면 알아볼 수 없는 일상복 차림의 성모는 앞섶의 단추가 풀려 있는 데다 얼굴과 다리는 붓기가 있었고 배도 불룩하게 표현하여 여러 가지 억측을 낳게 했다. 전하는 바에 따르면 성모의 모델은 강에 투신한 매춘부였다고 한다. 〈엠마오의 만찬〉1601에는 수염이 없는 예수를 그려 사람들을 놀라게 하였다. 그 외에도 저주받은 자의 상징으로 흉측한 모습의 〈메두사〉1598를 그렸다.

로마의 산 루이지 데이 프란체시 성당San Luigi dei Francesi의 콘타렐리 예배당Contarelli Chapel에는 마태와 관련된 작품이 세 점 있다. 이 성당은 십자군 전쟁에 나섰던 프랑스 왕 루이 9세Louis IX, 1214~1270에게 1589년에 봉헌됐는데 특별히 로마의 프랑스 교인들을 위해 지은 것이다. 당시 프랑스 추기경 콘타렐리Matteo Contarelli는 자신의 영명 성인인 마태의 주요 장면 〈마태의 순교〉1600, 〈마태의 소명〉1600의 제작을 카라바조에게 맡겼다. 두 작품이 사람들에게 알려지자 추기경은 〈마태의 영감〉1602을 주문하였다.

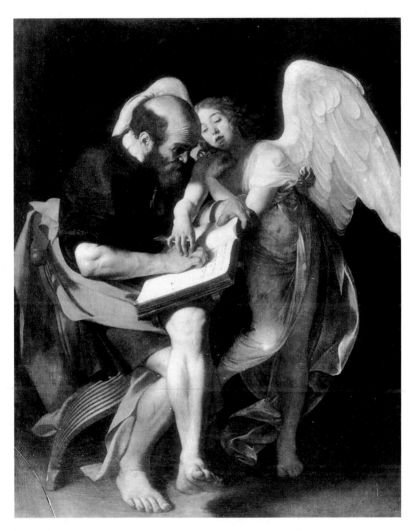

카라바조

⟨마태의 영감⟩ 1602

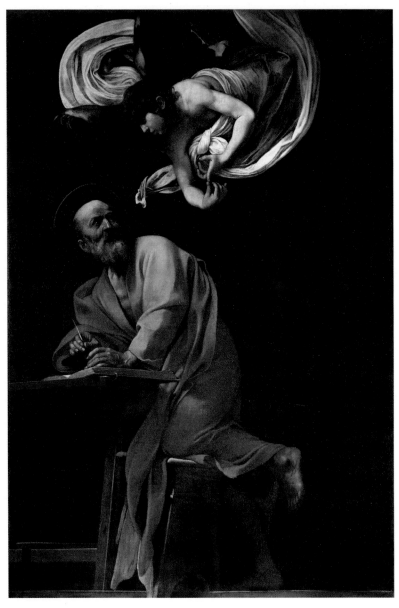

카라바조

〈마태의 영감〉 1602, 캔버스에 유채, 292×114.9cm, , 콘타렐리 예배당, 로마

그런데 카라바조가 작품을 완성했을 때 성당 측은 인수를 거절하였다. 마태의 모습이 대머리의 무식한 노동자로 그려졌고, 발바닥에는 굳은살이 박혀있는 데다 다리를 꼬고 있는 자세도 성인에 어울리지 않는다는 것이다. 게다가 천사가 글을 하나하나 짚어주는 것이 마태의 무식을 의미하는 듯하다는 이유였다. 카라바조는 마태를 성인으로 묘사하지 않으려던 자신의 생각을 수정하여 성당이 요구하는 대로 두 번째 〈마태의 영감〉[1602]을 완성하였다. 이 작품이 지금 콘타렐리 예배당 중앙에 걸려있다. 두 번째 작품에서 마태는 후광을 두른 성인의 모습으로 그려졌다. 성경을 기록하던 마태는 천사와 눈을 마주치고 있다. 구도도 수평 구도에서 수직 구도로 바뀌었다. 하지만 맨발인 것은 그대로이고 소품도 일상의 것들이다. 천사는 손가락을 펴가며 조목조목 마태의 흐려진 기억력을 지적하는듯하다. 게다가 마태의 왼쪽 무릎의 힘이 실려진 의자가 기울어져 있어 보는 이를 불안하게 한다. 자신의 첫 번째 작품을 거부한 성당에 대한 감정풀이쯤으로 보인다.

카라바조의 작품들은 교회로부터 거절되기도 하고 철거되는 경우도 있었다. 그것은 적어도 주문자의 의도를 작가가 전적으로 수용하지 않았기 때문이다. 이것은 카라바조가 예술가로서 창조적 의도가 뚜렷했다는 것을 의미한다. 화가는 장인이 아니라 창조자라고 주장하고 싶었던 것 아닐까, 자신이 그리고 싶은 것을 그리겠다는 의지는 타박할 것이 아니다.

애석하게도 그는 37살의 나이에 객사하였다. 화가로 활동하는 동안에도 도박과 술, 다툼, 살인, 투옥, 도주 등 추문이 계속되었다.

화가의 예술성과 도덕성 사이의 미묘한 긴장감이 있다. 예술작품은 예술성으로만 평가해야 하는지, 도덕성도 검증되어야 하는지 논란의 정점에 카라바조가 있다.

카라바조, 그의 삶이 추앙받을 만큼 아름다운 것을 뚜렷하게 찾지 못하였더라도 끝없이 고뇌하며, 진리를 향한 순례자로서 자신의 작품에 담고 싶었던 소박한 가치 하나는 있지 않았을까? 같은 시대를 살던 성인 필립보 네리_{Philippus Neri, 1515~1595}의 '가난한 자의 고통에 함께하는 예수님을 찬미'하고자 함은 아니었을까 상상하는 것은 지나친 것일까?

성공한 예술가의 모범

루벤스

　　　　　　　　　　유명한 사람이 된다는 것과 인생성
공이 동의어 취급을 받고 있지만, 사실 그 의미는 차이가 있다. 유명
^{有名}, 즉 이름이 널리 알리어진다는 것은 하루아침에 되는 것이 아니
라 재능과 인격의 축적 그리고 기회의 포착이 이루어졌을 때의 결과
물이다. 인생성공 역시 남이 평가하기 전에 자신의 삶에 대하여 스
스로 만족해야 한다. 유명하면서도 무명한 경우도 있고, 성공했다고
떠들지만 존경받지 못하는 사람도 많다. 세상에는 이름이 알려지지
않은 성공자들이 많다. 인생성공, 또는 유명세라는 것이 생전에 주
어지는 것만은 아니다. 헨델^{Friedrich Händel, 1685~1759}은 영국 왕실의 궁
정 음악가로서 생전에 이미 유명세를 탔지만 바흐^{Johann Sebastian Bach,}
^{1685~1750}는 하루하루 예배음악을 만드는 음악 노동자처럼 경건하고
고단하게 살았다. 열정의 화가 고흐는 생전에 단 한 점의 작품밖에
팔리지 않은 비운의 주인공이기도 했다.

미술사에서 이름을 남기려면 몇 가지 조건이 갖추어져야 한다. 작품이 남보다 뛰어나면 유명해진다. 전에 없던 사조를 만들거나 새로운 시도를 하는 경우에도 이름을 남길 수 있다. 작품이 사람들의 관심을 모으거나 대중을 흥분시키면 유명해진다. 그 외에도 예술가의 삶이나 작품이 극적이면 이름을 남길 수 있다. 이는 미술에 한정된 조건만은 아니다. 그런 의미에서 바로크를 대표하는 루벤스^{Peter Paul Rubens, 1577~1640}는 미술사에서 이름을 남길만한 조건을 고르게 갖춘 화가다.

그의 아버지는 안트베르펜에서 활동하는 법률가로서 칼뱅주의자였다. 아버지는 신앙의 자유를 찾아 독일로 이주하였고 베스트팔렌에서 루벤스는 태어났다. 하지만 10살 무렵에 아버지가 죽자 안트베르펜으로 돌아와 로마 가톨릭교회로 개종하였고 14세 무렵부터 미술 공부를 하였다. 아버지가 프로테스탄트였음에도 불구하고 루벤스는 로마 가톨릭교회의 권위를 회복하는 반동종교개혁의 첨단에 섰다. 그 이유가 궁금하다.

십 대의 루벤스는 미술 외에도 라틴어, 고전 문학 등도 익혔는데 이는 후에 그가 미술가로서 뿐만 아니라 탁월한 외교관으로 활동하는 데 도움이 되었다. 23세가 되었을 때에는 이탈리아로 가서 르네상스의 걸작들을 접하며 그들의 장점을 받아들이고 발전시켜 바로크 미술의 정점을 구축하기 시작하였다. 8년 만에 플랑드르로 돌아와서는 합스부르크가 에스파냐의 왕 펠리페 2세의 딸 이사벨라의 궁정 화가가 되었다. 로마 가톨릭교회의 수호자를 자처하는 왕가를 등에 업고 루벤스는 자신의 재능을 마음껏 발휘하기 시작하였다. 유

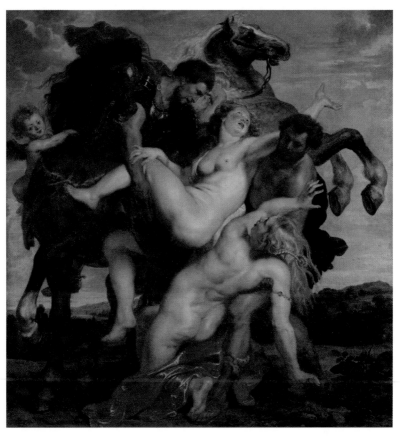

루벤스
〈레우키포스 딸들의 납치〉 1618, 캔버스에 유채, 224×210.5cm, 알테피나코텍, 뮌헨

럽의 여러 지역을 다니며 익힌 고전 화풍과 자기만의 개성을 통합하여 누구도 따를 수 없는 경지의 작품을 쏟아내기 시작하였다. 풍부한 상상력, 역사와 신화에 대한 탁월한 지식은 화폭에서 역동성과 넘치는 생명력으로 탄생되었다. 그의 작품은 유쾌하였고, 사랑이 넘쳤으며, 따뜻했다. 그는 성당의 제단화를 비롯하여 풍경화, 역사화, 신화, 초상화 등 다양한 장르의 그림을 그렸다. 그의 작품은 드로잉을 제외하고도 1,500여 점이 전해지는데 제자와 도제를 활용하여 작품을 제작하였다. 루벤스가 먼저 작은 나무판에 그림을 그리면 제자와 도제들이 캔버스를 만들고 밑칠을 하여 나무판의 그림을 옮겼다. 그리고 마지막에 루벤스의 손길이 미치는데 이때 비로소 작품은 빛을 발하고, 생기를 머금었고 역동성을 띠었다.

교양과 재치를 골고루 갖춘 그는 예술에서뿐만 아니라 사회적으로도 성공한 인물로 평을 받는다. 에스파냐와 영국, 프랑스를 오가며 평화를 도모하는 외교사절 역할도 충실히 하였다. 그의 가정도 행복하였다. 루벤스는 두 번 결혼하였는데 첫 번째 아내 이사벨라 Isabella Brandt, 1591~1626와도 금슬이 좋았지만 그녀가 병으로 죽은 후 열여섯 살의 헬레나 푸르망Helena Fourment, 1614~1673과 결혼하였다.

그때에 루벤스는 쉰세 살이었다. 푸르망과 사이에 다섯 남매를 두었다. 이 무렵 그린 그의 가족화에는 부유함, 사랑, 여유로움, 따스함이 가득 담겨있다. 아름다운 앵무새에게 최악의 목소리를 허락하신 하나님은 루벤스에게는 재능과 명예와 행복을 다 허락하였다. 루벤스와 어깨를 나란히 하는 렘브란트에게도 좀 나누어주셨으면 하는 아쉬운 생각이 든다.

루벤스

〈한복을 입은 남자〉 1617, 드로잉, 폴 케티 미술관, LA

루벤스의 드로잉 작품 가운데 〈한복을 입은 남자〉가 있다. 드로잉 임에도 불구하고 루벤스는 이 그림 속 한국인의 뺨과 코, 입술, 귀에 붉은 붓질을 남겨 생동감 있게 묘사하였다. 이 남자는 루벤스의 〈성 프란시스 사비에르의 기적〉에도 등장한다. 도대체 이 남자는 어떤 사연으로 유럽까지 가게 된 것일까. 일설에 의하면 임진왜란 때 많은 조선인들이 일본에 잡혀갔는데 그 가운데 한 사람이 일본에서 활동하던 선교사에 의해 이탈리아에 갔다고 한다. 사실을 확인할 수는 없지만 개연성은 있어 보인다. 그런데 그 무렵 유럽인들이 한국에 온 경우도 더러 있었는데 왜 우리 화가들은 낯선 이방인을 그림으로 남기지 못했을까. 어쨌거나 루벤스가 부럽다. 밝고 화사한 색감과 역동미에 따뜻한 인간미까지 더해져 우리가 추구하는 인간상과 다르지 않다. 그의 그림이 낯설지 않다.

생각하는 미술
렘브란트

미술사에서 바로크 이전과 이후의 차이를 하나만 말하라고 한다면 감동과 공감의 차이라고 말할 수 있다. 바로크 이전, 특히 르네상스의 미술은 작품의 높은 완성도를 자랑하였다. 비례와 균형, 조화뿐만 아니라 섬세한 묘사는 완벽하였다. 쉽게 말해서 그림을 참 잘 그렸다. 더 이상 미술의 발전은 없다고 생각할 정도였다. 그러나 바로크에 접어들면서 감동이 작품에 녹아들기 시작하였고 공감하는 능력이 생겨났다. 시각의 만족을 뛰어넘어 '생각하는 미술'이 시작된 것이다. 미술의 진일보가 분명하다.

바로크 최고의 화가라면 단연 렘브란트^{Rembrandt van Rijn, 1606~1669}다. 렘브란트가 활동하던 네덜란드는 정치, 경제적으로 역동하던 시대였다. 종교적으로 프로테스탄트 신앙을 지지하던 네덜란드에서는 제단화보다는 일상의 삶이 담긴 생활화와 초상화, 풍경화 등이 인기를 끌었다. 주문자가 부탁하여 그림 작업이 시작되던 이제까지의 풍

토를 벗어나 화가가 스스로 창작하기 시작하였다.

　카라바조에 의해 도입된 후 바로크를 장악한 명암법은 렘브란트에 이르러서 최고조에 달하였다. 렘브란트는 가히 '빛과 어둠의 화가'였다. 그가 젊은 시절에 그린 〈엠마오의 만찬〉[1628]에서 실루엣만으로 묘사된 예수의 모습은 성경 이야기와 연결하여 절묘하기까지 하다. 이제까지 누구도 시도해본 적이 없는 기법이었다. 렘브란트 그림 가운데에는 당시 바로크의 화가들처럼 기름기가 자르르 흐르는 작품이 없는 것은 아니지만 나이가 들면서 렘브란트의 그림은 진실해졌고 깊이를 더해갔다. 고단한 인생이 만든 걸작인 셈이다. 그에게서 루벤스의 화려함이나 생동감을 발견할 수는 없지만 루벤스에게서 찾아볼 수 없는 신비와 인간 내면을 성찰하게 하는 깊이는 어렵지 않게 발견할 수 있다. 그는 탁월한 재능을 가진 유명한 화가가 아니라 위대한 화가이다. 특히 성경을 소재로 한 그림에서 훌륭한 신학자 렘브란트를 볼 수 있다.

　르네상스 최고의 화가 다빈치의 〈광야의 성 히에로니무스〉는 화가의 해부학적 관찰을 유감없이 드러내고 있다. 뒤러의 〈서재에 있는 히에로니무스〉에서 화가는 이것저것 모두를 빠짐없이 아주 잘 그렸다. 그러나 렘브란트는 해부학 지식이나 세밀한 묘사에 매이지 않았다. 중요한 것만 선택하여 집중함으로 화가의 속내를 전달하고자 했다. 르네상스 화가들이 사물을 중히 여겼다면 바로크의 화가 렘브란트는 사람의 마음을 중히 여겼다. 그리고 그 목적에 이르는 도구로 사용한 것이 바로 명암이었다. 렘브란트의 〈어두운 방에 있는 성 히에로니무스〉[1642]는 창문을 통과한 빛이 성인에게 희미하게

렘브란트
〈엠마오의 만찬〉 1629, 판자에 유채, 37.4×42.3cm, 자크마르 앙드레 박물관, 파리

렘브란트

〈서재에 있는 히에로니무스〉 1642,

에칭, 15.1×17.63cm, 국립 미술관, 워싱턴 DC

스미고 있다. 실내는 어두워서 사물들의 형태조차 분간하기 어렵다. 화가는 관람객의 시선을 오로지 성인에게만 집중시킨다. 손으로 얼굴을 집고 있는 성인은 대체 무슨 생각을 하고 있는 것일까? 펼쳐놓은 성경을 통해 그의 하나님이 뭐라고 하셨기에 성인의 사색이 이렇게 깊을까?

다빈치의 해부학이 틀린 것이 아니고, 뒤러의 원근법과 정밀묘사가 사리에 어긋나는 것도 아니다. 그들은 그 시대 흐름에 충실했다. 다만 렘브란트는 쇠락의 노년기를 맞는 자신의 삶처럼 어둠을 수용하여 공간감을 완성시켰다. 그리고 관람객의 마음까지 사로잡았다. 전에 없던 미술, 생각하는 미술 시대가 된 것이다.

성공과 좌절 그리고 영광
렘브란트의 삶과 예술

영국 소설가 위다 Ouida, 1839~1908의
〈플랜더스의 개〉1872에서 주인공 네로는 루벤스의 〈십자가에 달리
시는 예수〉를 볼 수만 있다면 '죽어도 좋다'고 하였다. 억울한 누명
을 쓰고 쫓겨난 네로는 그토록 갈망하던 그림 앞에서 행복해하며 숨
을 거둔다. 고흐는 렘브란트의 〈유대인 신부〉 앞에 '두 주간의 시간
을 보낼 수만 있다면 하나님이 내 삶에서 10년의 세월을 가져가도
난 행복할 것'이라고 했다. 그림 한 점 감상하는 일이 죽음과 맞바꿀
만큼의 가치가 있는 일인지의 여부는 사람마다 다르겠지만 네로나
고흐의 진심을 애써 폄훼할 필요는 없다. 어떤 사람들은 훨씬 무가
치한 것에 목숨을 걸기도 하니까.

제분업자의 아들, 화가가 되다

렘브란트Rembrandt Harmenszoon van Rijn, 1606~1669는 1606년 레이덴의

풍차 제분업자의 아홉 남매중 막내로 태어났다. 당시 레이덴은 네덜란드에서 암스테르담 다음가는 도시였다. 많은 청교도들이 플랑드르에서 유입되었고 섬유 산업이 번창하였다. 레이덴은 계속 팽창하여 1622년에는 인구가 4만 5천 명을 넘어섰고 도시 방어를 위해 방파제와 토성을 쌓았는데 렘브란트 아버지의 제분소는 토성 안에 있었다. 집안은 비교적 부유하였고 형제들은 상인이 되었다.

렘브란트는 1620년에 레이덴대학에 진학했지만 공부를 포기하고 화가의 길에 전념하였다. 스바넨뷔르흐Jacob Isaacszoon van Swanenburgh, 1571~1638에게 그림을 배우기 시작하다가 암스테르담으로 가 역사화가인 피테르 라스트만Pieter Last ' man, 1583~1633의 도제가 되었다. 1625년에는 레이덴으로 돌아와 얀 리벤스Jan Lievens, 1607~1674와 공동으로 화실을 열었다. 두 사람은 아주 좋은 협력자이자 경쟁자였다. 이 무렵, 총독의 비서이자 미술전문가이기도 한 콘스탄테인 호이겐스Constantijn Huygens, 1596~1687가 이들의 그림에 호감을 갖게 되었다.

호이겐스는 렘브란트의 〈은화 30을 돌려주는 유다〉1629에 큰 관심을 보였다. 덕분에 이 그림은 수없이 복제되었다. 이 그림에 대하여 호이겐스는 자서전에 '유다가 자신의 죄가 용서받을 수 없다는 것을 알면서도 용서를 구하는 모습에서 깊은 인상을 받았다'고 썼다. 이 그림은 그동안 유다에 대하여 가졌던 선입관을 바꾸어놓았다. 악마의 얼굴을 한 배신자로서 결코 회개할 수 없는 인간형인 유다의 고정관념을 깨트린 것이다. 같은 시기를 살았던 에스파냐의 시인 케베도Francisco de Quevedo, 1580~1645는 〈꿈〉1627에서 "내가 유일한 유다는 아니지 않는가? 그리스도 사후, 나보다 훨씬 지독한 '유다들'이

얼마나 많이 나타났는지 다들 알고 있지 않는가! 그들은 그리스도를 팔기만 한 것이 아니라 사기도 하고 있으니 말이다"라며 지옥에 있는 유다의 입을 빌려 성직매매와 온갖 부패에 연루된 제도 교회를 비판하였다. '로마인' 빌라도에게 쏠리는 예수 처형의 책임을 '유대인' 유다에게 덮어씌우려는 종교 권력의 속내를 고발한 것 같기도 하고, 유대인에 대하여 갖는 인종 차별을 의식한 작품 같아 보이기도 하다. 물론 이런 시도가 가능했던 것은 종교개혁 운동의 물결 덕분이다. 하지만 렘브란트는 이 작품으로 유명세를 떨쳤고 케베도는 체포되어 수도원에 감금되었으니 같은 주장도 때와 장소에 따라 다른 대접을 받는 것이 인간사회의 현실임을 새삼 느낀다.

렘브란트와 사스키아

렘브란트는 1631년에 암스테르담으로 이주하여 아주 짧은 기간에 가장 인기 있는 화가의 자리에 올랐다. 이때 〈여자 예언자 안나〉[1631], 〈튈프교수의 해부학 강의〉[1632] 등을 그렸다. 그리고 1634년에 사스키아[Saskia Uylenburgh, 1612~1642]와 결혼하였다. 그녀는 프리슬란트시 시장의 딸이자 렘브란트의 동업자인 미술상 헨드릭 판 윌렌보르흐의 조카였다. 결혼한 사스키아는 렘브란트 미술의 좋은 모델이 되어 〈플로라〉[1634], 〈아르테미시아〉[1634] 등 걸작들을 탄생시켰다. 예술가로 성공한 렘브란트는 부유하여졌다. 훌륭한 저택을 사고 호화로운 가구와 진귀한 골동품을 수집하였다. 렘브란트 부부가 탕자와 매춘부로 등장하는 〈탕자의 비유에 등장한 렘브란트와 사스키아〉[1635]도 이 무렵의 작품이다.

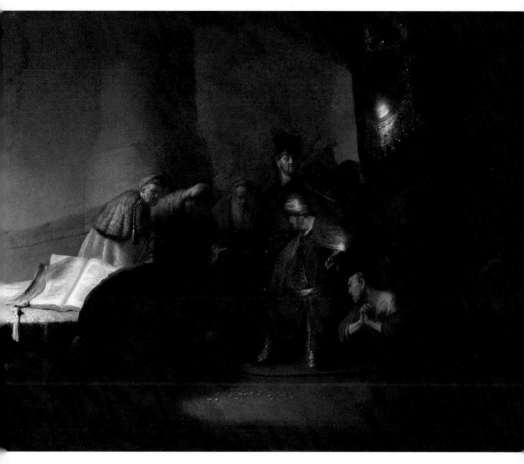

렘브란트
〈은화 30을 돌려주는 유다〉 1629, 캔버스에 유채, 79×102.3cm, 개인소장

그러나 렘브란트의 성공은 슬픔과 함께 찾아왔다. 1635년, 장남 롬베르투스는 태어난 지 두 달 만에 죽고 만다. 이 무렵에 그린 〈이삭을 제물로 바치는 아브라함〉에는 아버지의 비통이 스며있는 듯하다. 이후에도 렘브란트의 슬픔은 이어진다. 1638년에는 장녀가 태어난 지 3주 만에 세상을 떠났고, 1640년에는 둘째 딸도 세상을 떠났다. 영아 사망률이 매우 높던 시대이기는 하였지만 렘브란트와 사스키아의 상심은 매우 컸다. 1641년 9월에 둘째 아들 티투스가 태어났다. 그러나 이듬해에 사스키아는 병약한 젖먹이 아들과 위대한 미술가 남편만을 남겨두고 30살의 나이로 세상을 뜨고 말았다. 사스키아는 명문가의 딸이기는 하였지만 12살에 어머니를 잃었다. 17살에는 아버지마저 여의고 삼촌의 집에 들어갔다. 삼촌은 암스테르담에서 잘나가는 미술상이었다. 마침 레이덴에서 올라온 렘브란트의 진가를 발견하고 자신의 집에서 생활하게 하였는데 이를 계기로 두 사람은 연이 닿아 부부가 되었다. 결혼생활 8년, 그녀의 행복은 너무 짧았다. 이렇게 사스키아가 세상을 떠난 후부터 렘브란트의 몰락도 시작된다.

성공과 유명세에 가려진 렘브란트의 슬픈 삶이 가슴 아프게 다가온다. 왜 하나님은 렘브란트에게 루벤스 같은 고상한 품위와 높은 명예 그리고 달콤한 행복을 허락하지 않으신 것일까? 진주를 품고 인고의 세월을 겪어야 하는 조개의 숙명 같은 것이 그에게 있었더라도 그것을 감내하는 강인함도 주셔야 하지 않았을까?

렘브란트

〈선술집에서 탕자로 분장한 렘브란트와 사스키아〉

1635, 캔버스에 유채, 1,610×1310cm, 게멜데가레리 알트 마이스타, 드레스덴

렘브란트의 시련

사스키아가 세상을 떠난 후 렘브란트의 삶은 생기를 잃었다. 돌도 되지 않은 아들 티투스를 남기고 떠난 아내를 대신하여 렘브란트는 헤르트헤 디르크^{Geertge Dircx}라는 미망인을 보모 겸 가정부로 들인다. 〈성 가족〉¹⁶⁴⁵에서 자신의 어린 아들 티투스를 보살피는 헤르트헤를 작품 속 마리아의 모델로 삼기도 하였다. 헤르트헤가 단순한 가정부만은 아닐 수 있음을 애써 부인할 필요는 없다. 그러나 헤르트헤가 사스키아의 패물을 자기 마음대로 저당 잡히는 등 렘브란트의 심기를 불편하게 하는 일이 잦았던 모양이다. 그러던 1649년 렘브란트는 헤르트헤로부터 혼인 불이행으로 고소를 당한다. 사스키아가 '만일 남편이 재혼할 경우 자신의 재산 상속자 자격을 상실한다'는 유언을 남긴 바 있어 렘브란트로서는 이러지도 못하고 저러지도 못하는 딱한 처지였다. 재판에서 진 렘브란트는 헤르트헤에게 해마다 보상금을 주어야 했는데 이 역시 감당하기 어려웠을 것이다. 세 자녀를 잃고 아내마저 먼저 보내고 빚까지 진 렘브란트로서는 또 다른 짐을 져야 하는 현실이 무겁기 그지없었다. 이미 그려놓은 그림은 팔리지 않았고 주문도 현저하게 줄었다.

주홍글씨의 여인

이 무렵 렘브란트의 집안일을 거들어주는 헨드리케 스토펠스^{Hendrickje Stoffels, 1626~1663}라는 여인이 있었다. 헨드리케는 헤르트헤의 재판에 증인으로 나서 렘브란트의 편을 들어주었다. 그리고 1654년에는 렘브란트와의 사이에 딸 코넬리아를 낳아 사실상 그의 두 번째

아내가 되었지만 간음한 여인이라는 불명예를 평생 감수해야 했다. 그런 중에서도 헨드리케는 티투스를 화가로 키웠는가 하면 1656년에 파산하여 저택과 미술품이 경매에 붙여져 빈털터리가 된 렘브란트를 위하여 스스로 미술상을 차려 빚을 감는 등 혼신의 노력을 다해 렘브란트의 재기를 위해 노력하였다. 그래서일까. 헨드리케의 고향 브레드보르트 Breadevoort에는 그녀의 업적을 기리는 동상도 있다고 한다.

그러던 1663년, 불평 없이 헌신하던 헨드리케가 37세의 젊은 나이에 세상을 뜨고 말았다. 렘브란트의 삶은 더 피폐해졌다. 그런데 이때 그의 손을 통하여 명작들이 쏟아지기 시작한다. 특히 헨드리케를 모델로 그린 작품을 통하여 자신들의 겪은 슬픔과 한계를 항변하며 상처받았을 아내의 마음을 치유해주는 듯하다. 부적절한 관계로 왕비가 된 〈목욕하는 밧세바〉[1654]에서는 법정 출석 통지서를 받아든 헨드리케의 마음을 그렸고, 고흐가 극찬할 정도로 아름다운 〈유대인 신부〉[1667]에서는 결혼의 아름다움과 믿음의 신실성을 그렸다. 고대 로마의 귀족으로서 순결한 뜻을 따라 행동하므로 로마 공화정을 촉발시킨 영웅 〈루크레티아의 자살〉[1666]을 통하여 자신을 위하여 헌신한 헨드리케에게 사의를 표하였다. 로마 신화에서 결혼과 가정을 관장하는 신인 〈주노〉[1664~1665]에서는 세속의 관습을 초월한 사랑의 관계를 숨기지 않았다. 사랑하는 이와 함께 사는 것이 죄가 되는 시대를 향한 돌직구이자 아내를 향한 최고의 사랑 표현인 셈이다. 헨드리케 사후에 그려진 이 그림들을 통하여 렘브란트는 비록 법적인 부부는 아니었지만, 세속의 관념을 뛰어넘는 사랑과 감사의 마음을

렘브란트

⟨다윗이 보낸 편지를 든 밧세바⟩

1654, 캔버스에 유채, 142×142cm, 루브르 박물관, 파리

렘브란트
〈마태와 천사〉 1661, 캔버스에 유채, 96×81cm, 루브르 박물관, 파리

아내에게 바치고 싶었던 것은 아닐까 추측할 수 있다. 처음에는 하녀로 고용되었지만 그림의 모델이 되고, 뒤이어 인생의 반려가 된 헨드리케, 하지만 당시는 종교의 엄숙성이 강조되던 시대였고 법으로 인정받지 못하는 부부인 이들은 교회에 여러 차례 소환되어 강한 문책과 경고를 받고 심지어 수찬도 정지되었다.

렘브란트의 슬픔은 계속되었다. 1668년 2월 아들 티투스가 은세공업자의 딸 막달레나와 결혼하였으나 9월에 갑자기 세상을 떠났다. 이듬해 5월에 막달레나는 유복녀를 낳았다. 렘브란트는 손녀의 대부가 되어 생활하다가 그해 10월 4일, 63세로 세상에서의 삶을 마감한다. 그리고 헨드리케와 티투스 옆에 비석도 없이 묻힌다. 그의 부고는 뉴스가 되지 못했다. 이미 그는 잊혀진 존재였다. 미국의 역사가 헨드릭 빌렘 반 룬Hendrik Willem van Loon, 1882~1944은 〈렘브란트〉2003, 들녘에서 이렇게 말하고 있다. "그는 희미한 목소리로 내게 사스키아 곁에 묻히고 싶다고 했다. 그녀의 무덤을 오래전에 팔았다는 사실을 까맣게 잊고 있었던 것이 분명했다. 둘째 아내 헨드리케가 세상을 떴을 때, 대단히 빈궁한 처지에 몰려 있던 그는 장지 구입비를 마련하느라고 구舊 교회에 있던 가족 묘지를 팔았던 것이다." 만년의 렘브란트의 형편을 알 수 있게 하는 대목이다.

렘브란트의 부활

렘브란트가 다시 주목받기 시작한 것은 18세기 초 프랑스에서였다. 회화와 드로잉, 에칭 등 그의 많은 작품들이 이때 발견되었고 유럽 전역에 퍼지기 시작했다. 네덜란드는 19세기에 들어서면서 영

광스런 황금 시대의 우상으로 렘브란트 영웅 만들기를 시작하였다. 하지만 렘브란트는 우리와 성정이 같은 사람이었다. 실수도 많았고 허점도 컸다. 렘브란트의 인생에 있어 특히 우리가 주목해야 할 것은 헨드리케이다. 렘브란트에게 헨드리케가 없었다면 말년의 명작들은 탄생하지 않았을지도 모른다. 경제 개념이 무딘 렘브란트 때문에 큰 고생을 해야 했지만, 헨드리케는 렘브란트의 사랑을 의심하지 않았다. 그 덕분에 우리는 그녀가 모델로 등장하는 작품들에서 렘브란트의 속심을 읽으며 역사와 성경을 대면하는 지혜를 배울 수 있다. 딸 코넬리아는 1670년에 화가와 결혼하여 1673년에 아들을 낳고 렘브란트라고 이름을 붙였다.

젊은 시절의 성공을 오래 끌지 못했던 화가, 그래서 더 깊은 영감의 작품이 가능했다는 역설도 일리는 있다. 그래서 드는 우문이 하나 있다. 왜 하나님은 루벤스와 렘브란트를 다르게 대접하셨을까? 인생을 대하는 방법의 다양성이 각 사람에게 역동하는 힘이 되기를 바라셨을 것이라고 추측하며 하나님이 현답하실 날을 기다린다.

착한 사마리아사람
똥 누는 개

 렘브란트가 활동하던 시대의 네덜란드는 칼뱅주의의 영향력이 강세였다. 그런 지역에서 종교를 주제로 그림을 그리는 화가들은 찬밥신세가 될 수 밖에 없었다. 그동안 종교화는 로마 가톨릭교회의 아낌없는 후원으로 바로크 미술의 전성기를 이루던 것에 비하여 프로테스탄트 지도자들은 냉담하였을 뿐만 아니라 이미지를 거부하고 그 제작을 혐오하기까지 하였다. 이런 시대에 렘브란트는 그림을 그렸다. 그것도 성경 이야기를 주로 그렸다.

 렘브란트의 〈착한 사마리아사람〉 엣칭은 1633년에 제작되었는데 신약성경의 '사마리아사람의 비유^{눅 10:29~37}'를 표현한 것이다. 이 그림에는 여관 주인과 사마리아사람 그리고 강도 만난 자와 마부와 일꾼 등이 가운데 배치되어 있다. 왼쪽에는 여관 창에 몸을 기대고 이 일을 구경하는 사람이 있고, 뒤쪽에는 한 여인이 우물에서 물을

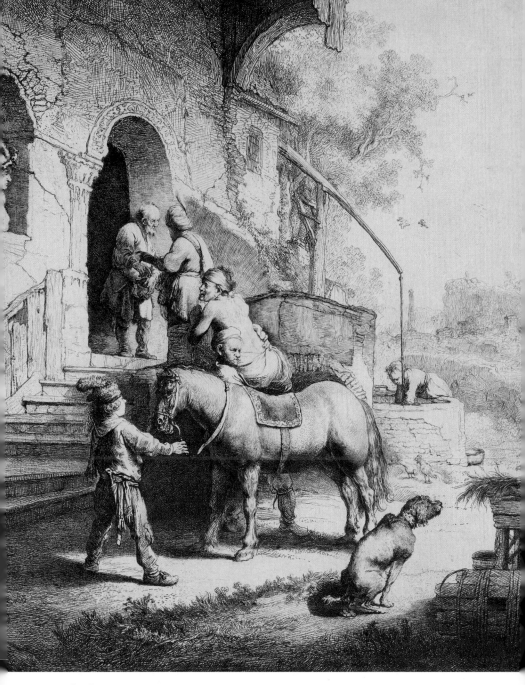

렘브란트
〈착한 사마리아사람〉 1633, 에칭, 26.8×21.5cm, 메트로폴리탄 미술관, 뉴욕

긷고 있다. 우물곁에는 닭이 모이를 쪼고 있다. 이 그림에서 우리의 시선은 먼저 사마리아인과 여관 주인 그리고 강도 만난 자에게 모아진다. 하지만 곧 그림의 아래에 있는 개에게 눈길이 간다. 지금 개는 막 볼일을 보느라 무지(?) 힘을 쓰고 있다. 그 모습이 약간은 불편하고 지저분하면서도 한편 흥미롭기도 하다.

예수의 탁월한 가르침을 작품화하면서 왜 렘브란트는 똥 누는 개를 그려 보는 이를 당혹하게 하는 것일까? 겉만 번지르르하고 말만 앞서며 행함이 없는 당시 유대의 지도자를 자처하는 제사장과 레위인의 얼굴에 똥 칠을 하고 싶었던 것은 아닐까? 동판에 똥 칠을 할수가 없으니 똥 누는 개라도 그려 그들의 몰염치와 무정함을 조롱하고 싶었던 것은 아닐까? 유대 사회에서 가장 경멸스러운 동물이 바로 개 아니던가….

하지만 그림을 그런 식으로 감상하는 것은 고상하지가 않아 보인다. 예수의 '선한 사마리아인' 이야기에 등장하는 사람들은 모두 유대인들이다. 예수의 이야기를 듣고 있는 이들도 유대인이고, 강도 만나 죽어가던 자도 유대인이고, 그 옆을 지났던 제사장과 레위인도 다 유대인이었다. 만일 세 번째 강도 만난 자의 곁을 지나가는 사람을 이제까지의 의도대로 등장시킨다면 당연히 유대인이어야 했다. 그런데 등장하는 인물은 의외였다. 유대인들에게 개처럼 취급받던 사마리아사람이었다. 여기에 반전이 있다. 구원은 세 번째 사람에 의하여 이루어지는데 그는 의외의 사람, 개 같은 존재다. '하찮은 개가 인류를 구원한다'는 메시야 사상이야말로 예수님의 '사마리아인의 비유'의 정곡은 아니었을까? 렘브란트는 이 이야기를 하시는 예

수의 마음을 읽고 있었던 것은 아닐까.

이러한 유추가 틀리지 않다면 오늘 이 이야기를 읽고 있는 우리는 누구인가. 우리도 교만과 위선이 가득한 유대인처럼 이 이야기를 들으며 '유대인 메시아', '슈퍼맨 메시야'를 기대하고 있지 않은가. '나사렛 찌질이'는 함량 미달이고, '개 같은 사마리아인'은 구원자가 될 수 없다고 단정하며, 우리와 이 시대를 구원할 메시아는 명문대학의 간판과 요란한 이력을 달고 화려하게 등장할 것이라고 생각한다면, 적어도 이런 환상이 깨어지지 않는 한 우리 시대의 구원은 요원하다.

렘브란트의 작품에 한 가지 첨언한다. 숙박비를 흥정하는 것이나, 우물에서 물을 긷는 일이나, 개가 길가에서 똥을 누는 일이나 다 평범한 일상이다. 특별한 일이 아니다. 강도 만난 자의 이웃이 되는 것 역시 일상이어야 한다. 공부를 많이 하고, 재산이 많거나 지위가 높은 사람만 해야 하는 일이 아니다. 누구나, 언제든지 해야 하는 일상이다. 사랑은 닭이 모이를 쪼듯 하는 것이고, 선행은 물 긷듯 하는 것이다. 어려운 이웃을 돌보는 것은 개가 똥 누듯 하는 일상이다.

렘브란트는 이 주제를 평생의 소재로 삼았다. 1633년 동판화를 필두로 1638년에는 유화, 1941년에는 드로잉을 남겼고, 1644년과 1648년에도 그렸다. 괴테Johann Wolfgang von Goethe, 1749~1832는 렘브란트의 이 그림을 보고 '사상가 렘브란트'라고 극찬하였다. 화가를 사상가로 호칭하는 것은 그의 작품 세계가 범상치 않음을 의미하는 것으로 화가에 대한 최고의 찬사이다. 렘브란트가 좋다. 똥 누는 개를 그린 렘브란트가 좋다.

말, 글, 그림
십계명 돌판을 깨트리는 모세

말에는 힘이 있다. 자기 생각과 주장을 잘 설명하고 적절히 표현하면 상대를 설득할 수 있다. 아테네의 민주주의를 이끈 페리클레스Perikles, BC 495?~BC 429가 펠로폰네소스 전쟁 때에 행한 '장례 연설'이나 게티즈버그에서 링컨Abraham Lincoln, 1861~1865이 한 연설 '국민의, 국민에 의한, 국민을 위한'은 민주주의의 밑바탕이 되어 듣는 이들의 공감과 지지를 이끌었다. 하지만 말에는 시공간의 제약이 따른다. 그때 그 자리에 있지 않으면 말의 힘을 실감할 수 없다. 그런 면에서 글은 말보다 더 힘이 세다. 페리클레스의 연설이 그리스의 역사가 투키디데스Thukydides, BC 460?~ BC 400?의 손을 빌려 〈펠로폰네소스 전쟁사〉에 기록되고, 링컨의 연설이 신문에 실리면서 비로소 말의 한계를 넘을 수 있었다. 16세기 종교개혁 운동이 성공할 수 있었던 것도 글의 힘 덕분이다. 루터가 비텐베르크 교회 문에 붙인 〈95개의 반박문〉은 구텐베르크Johannes Gutenberg,

^{1397~1468}가 발명한 활판 인쇄를 통하여 전 유럽에 퍼졌고 루터의 의중이 들불처럼 퍼졌다. 글의 힘을 빌리지 않았다면 일어날 수 없는 일들이었다.

선과 기호, 그림 등 간단한 의사소통의 수단이 점차 발전하여 생활의 수단이 되었고, 더 나아가 글을 아는 사람은 남보다 더 큰 권력을 소유하게 되었다. '아는 것이 힘'이라는 말의 유래는 생각보다 오래되었다. 고대 이집트 사람들은 갈대를 펴 말린 파피루스에 글을 썼다. 양이나 소가죽에 글을 써 두루마리로 보관하기도 하였다. 중국에서는 서기 105년경 채륜^{蔡倫}에 의하여 종이가 발명되었다. 제지 기술은 점차 유럽으로 전파되어 14세기에는 유럽 각지에 종이 공장이 생겨났다. 이때 까지만 해도 책은 일일이 손으로 써서 만들어야 했다. 그러던 차에 구텐베르크가 금속 활자를 발명함으로 인쇄술의 대혁신을 가져왔다.

금속 활자의 등장은 지식의 대중화를 가져왔다. 특히 성경을 자기 민족어로 번역하는 계기가 되었다. 그동안 성경은 오직 라틴어로만 읽을 수 있었다. 영국에서는 1382년에 존 위클리프^{John Wycliffe, 1320~1384}가 영어 성경을 번역하였고, 체코의 얀 후스^{Jan Hus, 1372~1415}는 1409년에 위클리프의 영어 성경을 체코어로 번역하였다. 네덜란드 인문학자 에라스무스^{Desiderius Erasmus, 1466~1536}는 1516년에 라틴어를 병기한 그리스어 신약성경을 번역하였고, 루터^{Martin Luther, 1483~1546}는 1522년 바르트부르크에서 에라스무스의 신약성경을 독일어로 번역하여 출판하였다. 루터가 번역한 성경은 네덜란드와 스웨덴, 아이슬란드, 덴마크 등에 영향을 미쳤다. 뿐만 아니라 영국에서 독일

로 피신해있던 윌리엄 틴데일^{William Tyndale, 1494~1536}은 1526년에 신약성경을 번역하고 출판하여 영국으로 몰래 들여왔다. 이 성경이 훗날 흠정역^{KJV, 1611}의 토대가 되었다. 하지만 틴데일은 구약성경 번역 중에 체포되어 1536년에 화형에 처해졌다. 마일스 코버데일^{Miles Coverdale, 1488~1568}에 의하여 1535년에 대 성경^{Great Bible}이 독일에서 출판되었고, 1568년에는 성공회 성경인 주교 성경^{Bishops Bible}이 출판되었다. 피의 여왕으로 불리는 영국 메리 여왕 때에 박해를 피해 제네바에 피신해있던 영국 신교도들에 의하여 번역된 제네바 성경¹⁵⁶⁰은 엘리자베스 여왕에게 헌정되었는데 1575년 인쇄되어 청교도들의 열렬한 환영을 받았다. 프랑스에서는 1535년에 칼뱅의 사촌인 올리베땅^{Olivétain, 1506~1538}이 프랑스어로 올리베땅 성경을 출판하였다. 이 성경의 1546년 판에는 장 칼뱅이 서문을 썼고, 1553년에는 인쇄업자 스테파누스^{Robert Stephanus, 1503~1559}가 신약성경 원문에 장과 절을 구분하여 오늘과 같은 장과 절이 있는 성경을 출판하였다.

이와 같은 성경 번역과 출판은 각 민족의 글을 표준화하는 계기가 되어 시민에게 널리 보급하였다. 뿐만 아니라 성경의 번역으로 민족의식이 한층 강화되었고 무엇보다 성경의 보급으로 문자 해독력이 급속히 높아졌다. 소수의 사람들만 독점하던 글이 이제 널리 퍼지면서 지식에 터한 폭력은 더 이상 통하지 않는 시대가 되었다. 왕과 교황과 국가와 교회가 글의 힘을 막을 수 없는 시대가 된 것이다.

종교개혁자들이 이렇게 글을 소중히 여기고 있을 때 로마 가톨릭교회는 반동종교개혁의 일환으로 그림을 선택하였다. 더 이상 백

성과 땅을 잃지 않으려는 자구책으로 그림을 수단화한 것이다. 이것이 바로크 미술이다. 르네상스 이후 여전히 화려한 미술이 이어질 수 있었던 것은 바로 이러한 이유 때문이다. 대표되는 작품으로는 안드레아 포초Andrea Pozzo, 1642~1709의 〈성 이냐시오 로욜라의 승리〉1685~1694, 베르니니Gian Lorenzo Bernini, 1598~1680의 〈성 테레사의 환희〉1647~1652와 높이가 20m에 이르는 베드로대성당의 발다키노baldacchino, 1624~1633 등이 있다.

바로크의 꼴에 속하면서도 로마 가톨릭교회의 결을 따르지 않는 화가로 렘브란트의 작품 〈십계명 돌판을 집어던지는 모세〉1659를 보자. 이 그림은 출애굽기 32:15~19의 내용을 화폭에 옮긴 것인데 모세가 번쩍 든 돌판에는 십계명이 히브리어로 선명하게 기록되어 있다. 성경을 그림으로 해석해내는 뛰어난 성경 주해자인 렘브란트는 왜 히브리어를 표현하였을까! 그의 다른 작품 〈벨사살왕의 연회〉1636~1638에도 히브리어가 선명하다. 다니엘서 5장의 장면이다. 화가는 왜 그림 속에 글을 자세하게 묘사하였을까? 그림을 보고 있자니 고흐의 〈성경이 있는 정물〉1885이 떠오른다. 고흐는 죽은 아버지의 펼쳐진 성경이 이사야 53장임을 드러내고 있다. 그 앞에 있는 소설책이 에밀 졸라의 〈삶의 기쁨〉임도 숨기지 않는다. 무슨 의도일까? 두 화가의 공통점은 종교개혁의 전통을 잇는 화가라는 점이다. 글을 소중히 여기는 전통도 알게 모르게 작품 속에 배어있다.

하나님과 사람이 소통하려면 같은 말과 글을 사용하여야 한다. 하지만 사람은 하나님의 언어에 이를 수가 없다. 방법은 하나다. 하

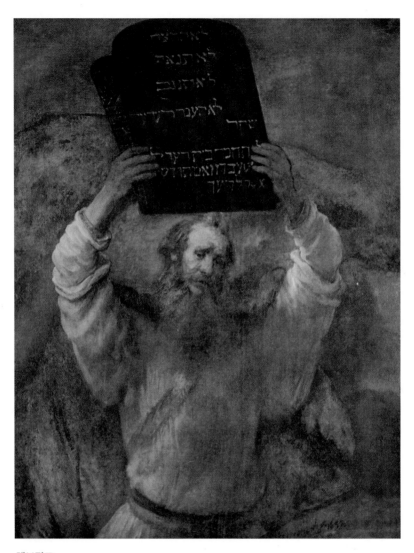

렘브란트

〈십계명 돌판을 깨트리는 모세〉 1659, 캔버스에 유채, 168.5×136.51cm,

베를린 국립 회화관

나님이 사람의 말과 글을 사용하는 것이다. 여기에 하나님의 '낮아지심의 신학'이 있다. 어른이 아이와 소통하려면 무조건 아이의 수준으로 낮아져야만 하듯 하나님이 사람의 글에 자기 뜻을 담아야 했다. 그것이 성경이다. 하나님의 뜻이 성경에 오롯이 담겨있지만 하나님은 성경보다 크신 분이다. 예배당 안팎을 그림으로 꾸며 하늘을 보여주려는 이들과 대비된다. 교회가 무지하면 헛것에 열광한다. 그때 선지자는 분노하여 돌판을 깨트리고, 손가락 글씨가 등장하며, 성경을 밝히는 촛불은 꺼진다. 어둠이 찾아온다.

같은 꼴 다른 결
루벤스와 렘브란트

　　　　　　　　　　내용과 양식은 통합될 수도 있고 그렇지 못할 수도 있다. 새로운 내용이 새로운 양식을 창조하기도 하고, 양식이 바뀌면 내용이 따라 변하기도 한다. 현상이 달라져 새롭게 인식되는 경우도 있고, 인식의 수준이 달라져 현상이 달리 보이는 경우도 있다.

　16세기 종교개혁 운동은 시대를 지배하는 정신에 대한 거부와 저항으로 일어났다. 새로운 삶의 양식과 가치를 세운 인류 일대의 사건이다. 이때 개혁자들은 부패하고 권력화된 종교와 당당하게 맞섰다. 미술사 입장에서 본다면 이미지에 대한 인류 최초 최대의 거부 운동이다. 그들은 당시 종교의 이미지 숭배를 단호하게 거부했다. 종교와 미술이 함께 번영하던 시대 말미에 일어난 종교개혁 운동은 곧 예술에 대한 거부로 비추어 반문화주의counter-culture를 너머 몰문화沒文化와 반달리즘vandalism에 이를 수도 있었다. 종교개혁자들은

예술에 문외한이거나 예술 무가치론자로 취급되어 '프로테스탄트가 지배하는 곳에 문예는 사라진다'는 비판을 받기도 하였다. 과연 종교개혁 운동이 활발한 곳에서 예술은 퇴보했는가? 정말 종교의 진리 추구가 예술의 아름다움을 억압했는가?

"모든 예술은 신으로부터 나오는 것이며, 예술은 신적 창조행위로서 존중되어야 한다" 종교개혁자 칼뱅Jean Calvin, 1509~1564이 출애굽기 주석에서 한 말이다. '예술하는 인간으로 지음받았다'는 표현은 '신의 형상으로 지음받았다'는 것의 인문학적, 또는 미학적 번역이다. 예술은 신의 창조행위를 답습하는 인간의 위대함을 뜻한다. 아름다움을 추구하는 예술과 거룩함을 지향하는 종교가 서로 다르지 않다. 하지만 그들이 엉켜있어 추하고 세속화된 경우가 역사에 종종 있었다. 중세가 그렇다. 예술은 화려하고 아름다웠지만 실상은 추했고, 종교는 힘이 있었으나 세속화되었다. 종교가 예술을 통제하고, 예술은 종교의 눈을 멀게 하였다.

종교개혁 운동은 일이관지하던 종교의 통일성을 깨트리고 다양성을 가져왔다. 당시 교회의 날개 아래 있던 시대의 양식을 획기적으로 바꾸었다. 종교개혁은 단지 신앙의 꼴과 교회의 질서에만 영향을 준 것이 아니라 의식과 가치, 문화, 예술에 영향을 끼쳤는데 이런 변화는 프로테스탄트가 활발한 유럽의 북부에 더욱 빠르게 나타났다.

바로크 양식이 태동하므로 전에 없던 풍경화와 정물화 등 실내화의 장르가 활발하게 꽃피우기 시작했다. 성경의 내용이나 성인들의 일화를 소재로 삼았던 중세 교회의 예술 전통을 탈피해 일상을 예술의 소재로 삼을 수 있었던 것은 종교개혁의 유산이다. 칼뱅주의

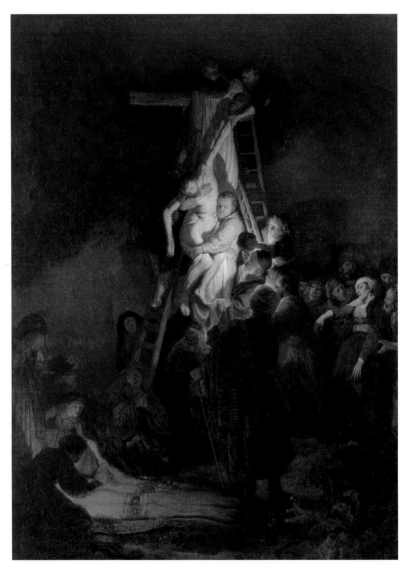

렘브란트
〈십자가에서 내리심〉 1634, 캔버스에 유채, 158×117cm, 에르미타주 박물관, 상트페테르부르크

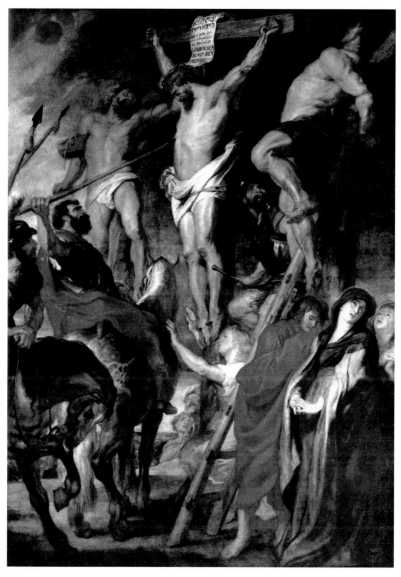

루벤스
〈십자가의 그리스도〉 1620, 캔버스에 유채, 429×311cm, 왕립 미술관, 앤트워프

의 영향으로 '교회 안의 거룩'이 '일상의 거룩'으로 확대된 것인데 종교로부터 예술을 분리하여 자유로운 예술을 추구할 수 있게 한 것이다. 그동안 예술가들은 교회의 속박 아래 창의성과 개성을 빼앗긴 채 권력화된 교회의 요구에 순종을 강요당하고 있었다. 중세 교회의 성상 남용에 대한 우려가 일부 성상 파괴 행위로 나타난 것은 사실이지만 그렇다고 개혁자들이 예술을 부정한 것은 결코 아니다. 성상 파괴는 신앙과 종교의 본질을 되찾기 위한 하나의 순서였을 뿐 아니라 예술을 예술 되게 하기 위한 과정으로 이해하여도 무방하다.

같은 꼴을 갖추고 있으면서도 그 결이 다른 경우가 바로크에서도 나타났다. 특히 17세기 네덜란드 미술의 거장 루벤스Peter Paul Rubens, 1577~1640와 렘브란트Rembrandt Harmensz, van Rijn, 1606~1669가 그에 해당한다. 로마 가톨릭교회 반동종교개혁의 선봉에 선 루벤스와 칼뱅주의 프로테스탄트 세계관을 가진 렘브란트는 같은 그림을 그리면서도 그 결을 달리하였다. 예술과 종교의 밀착 관계를 유지한 루벤스에 비하여 작품 주문이 거의 없었음에도 죽는 순간까지 자기 얼굴을 그리고, 성경의 주제를 화폭에 담은 렘브란트를 루벤스와 동류급 예술가로 취급하는 것은 부당하다. 절대군주와 귀족들을 위하여 자신의 재능을 마음껏 펼칠 수 있었던 루벤스, 좌절과 실패를 몰랐던 인생, 그래서 따뜻한 인간미와 긍정의 사고방식으로 세상을 경쾌하게 보았던 루벤스의 시선이 다행스럽고 고마운 것은 사실이다. 그에 비하면 잠깐 성공의 가도에 들어서는 것 같았지만 곧 인생의 쓴맛을 골고루 체험하며 사회적 약자와 소외 계층들을 자기 예술 세계의

주인공으로 삼았던 렘브란트를 동일한 기준으로 과연 바라볼 수 있는 것일까? 만일 루벤스가 렘브란트의 형편이었다면 과연 렘브란트와 같은 질기고 고단한 예술 작업을 할 수 있었을까? 반대로 렘브란트가 루벤스에게 주어졌던 호사로운 환경에서 살았다면 과연 오늘날의 칼뱅주의 가치가 물씬 풍기는 렘브란트로 느껴질 수 있었을까?

그래서 루벤스의 바로크와 렘브란트의 바로크는 지나간 이야기가 아니라 오늘 이 시대에 우리가 재현해야 할 숙제를 준다. 권력화한 종교로부터 자유로우면서도 본래의 가치를 지키고 실현하고 계승한다는 것이 갖는 무게감을 모르고서는 그들을 말하지 말 것이다.

종교의 탈을 쓴 악마

바돌로매 기념일에 벌어진 일

바돌로매는 예수님의 열두 제자 가운데 한 사람이다. 이름의 뜻은 '돌로매의 아들'이다. 성경학자들은 바돌로매가 요한복음에서 빌립이 전도한 나다나엘과 동일인이라고도 한다. 예수님은 나다나엘을 "거짓이 없는 참 이스라엘사람"이라고 칭찬하셨다.요 1:47이에 나다나엘은 예수님을 "하나님의 아들, 이스라엘의 임금"으로 고백하였다. 모름지기 예수님은 돌로매의 아들에게 '하나님의 선물'을 뜻하는 이름 나다나엘로 부르셨거나, 아니면 바돌로매의 본래 이름이 나다나엘일 것이다.

성경에 바돌로매에 대한 자세한 기록은 전해지지 않는다. 다만 전승에 의하면 페르시아와 인도까지 가서 복음을 전하다가 아르메니아에서 칼로 온몸의 살갗이 벗겨져 순교하였다고 전해진다. 화가들은 바돌로매를 그릴 때 그의 왼손에 작은 칼을 쥔 모습으로 묘사하였고 로마 가톨릭교회는 그를 가죽 세공 노동자의 수호성인으로

지정하여 매월 8월 24일을 바돌로매 기념일로 정하였다.

인간의 최초 다툼은 양식 때문이었을 것이다. 그 후에는 땅을 차지하기 위해서 그리고 권력 때문에 피비린내 나는 전쟁이 일어났다. 그런데 성경은 최초의 다툼이 종교 때문이라고 기록하고 있다.^{창 4:8} 종교는 인간을 통합하기도 하지만 인간 사회에 갈등과 분쟁을 유발케 하는 촉매가 되기도 한다. 인간 구원을 위한 특별 은총으로서의 유일신 신앙과 인류 통합을 위한 일반은총으로서 종교의 자리가 중첩될 수는 없을까 의아하다.

16세기 종교개혁 이후 종교 갈등이 표면화되고 있었다. 프랑스도 예외는 아니었다. 프랑스에서 개혁파 신앙인을 위그노^{Uuguenot}라고 하는데 로마 가톨릭교회 세력이 강한 프랑스에서 위그노들은 핍박을 감수하여야 했다. 그런 중에도 위그노들은 개혁 신앙을 천명하였고 이에 동조하는 이들이 늘어나기 시작하였다. 위그노의 세가 잦아들기는커녕 점점 더 커지자 로마 가톨릭교회와 왕실에서는 정치적 불안을 느끼기 시작했다. 프랑수아 1세^{François I, 1494~1547}와 그의 아들 앙리 2세^{Henri II, 1519~1559}는 위그노의 재산을 몰수하며 혹독하게 탄압하였다. 앙리 2세의 왕후 카트린 드 메디치^{Catherine de Médicis, 1519~1589}는 피렌체의 메디치 가문이었다. 메디치 가문은 피렌체를 르네상스의 발원지가 되게 한 주역이었으며 4명의 교황과 두 명의 프랑스 왕비를 배출하는 등 유럽 여러 왕조와 혼인 관계를 촘촘히 맺고 있었다. 앙리 2세가 40세에 세상을 뜨자 왕후 카트린은 세 아들 프랑수아 2세^{François II}와 샤를 9세,^{Charles IX} 앙리 3세^{Henri III}의 섭정을 하

면서 유력한 가톨릭 귀족들과 동맹을 맺는다. 1562년에 로마 가톨릭 교회의 기즈공작Henri de Lorraine Guise, 1550~1588이 위그노를 기습 학살하므로 위그노전쟁이 시작되어 1570년에 이르는 동안 세 차례의 무력 충돌이 이어졌다. 이때 위그노 진영의 지도자는 프랑스 남부의 개혁 신앙을 가진 나바르 왕국의 왕 앙리 드 나바르Henri de Navarre, 1553~1610 였다.

프랑스에서 위그노의 힘이 점점 커지며 종교적 갈등에 의한 정치적 불안이 가중되자 카트린은 자신의 딸 마르가리타와 위그노의 구심점인 앙리 드 나바르를 결혼하게 함으로 정치적 불안을 잠재우려고 하였다. 그렇게 하여 마침내 1572년 10월 18일, 파리의 노트르담 대성당에서 화려한 결혼식이 열렸다. 이 축제에 참여하기 위하여 많은 위그노 지도자들이 파리에 모였다. 하지만 로마 가톨릭교회 입장에서는 이 결혼이 탐탁하지 않았다. 사제들은 이 결혼을 혐오스러운 결혼이라고 주장하며 저주스러운 이단과 협력하려는 왕에게 의혹의 눈길을 보냈다. 하지만 당시 프랑스는 해외식민지 개척 과정에서 에스파냐의 방해로 진전을 이루지 못하고 있었는데 위그노의 지도자인 콜리니 제독Gaspard de Coligny, 1519~1572이 왕의 신임을 받으며 이 문제 해결을 위해 네덜란드와 협력을 도모하였다. 로마 가톨릭교회로서는 아무리 국익이 중요하지만 개혁파 국가와 연대하여 로마 가톨릭국가인 에스파냐와 대립한다는 것이 매우 불편한 일이었다.

1572년 8월 22일 금요일 아침, 왕을 만나고 돌아가는 콜리니에게 로마 가톨릭교회의 사주를 받은 암살자가 두 발의 총을 발사하였다. 콜리니의 위상이 커지는 것에 불안을 느낀 카트린 그리고 콜리

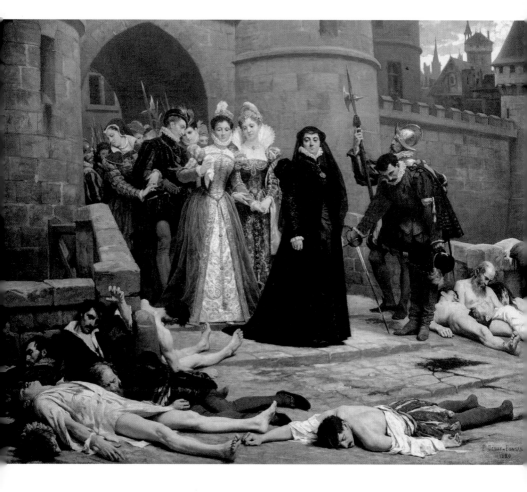

퐁샹

⟨바돌로매 기념일의 학살을 보는 카트린 드 메디치⟩ 1880, 캔버스에 유채

로저 퀴리옷 예술 박물관, 클레르몽페랑

교황 그레고리 13세의 위그노 학살 기념 메달

니와 오랫동안 반목하였던 기즈 가문과 알바 공작의 생각이 구체화
된 것이다. 콜리니는 손과 팔에 부상을 입었지만 동료들이 재빨리
안전한 곳으로 피신시켰다. 실패한 암살은 이틀 후에 파리 시내를
공포에 몰아넣는 대규모 학살로 이어졌다. 샤를 9세는 카트린 등과
비상 회의를 소집하고 결혼식을 축하하기 위하여 파리에 올라온 위
그노 지도자들을 죽이기로 하였다. 파리의 출입문은 폐쇄되었고 센
강의 배들은 결박하였으며 군인들이 동원되었다.

그리고 다음 날, 1572년 8월 24일은 바돌로매 기념일이었다. 새
벽 4시, 생제르맹록스루아 교회당Saint - Germain - l'Auxerrois의 종소리와 더
불어 위그노에 대한 학살이 시작되었다. 로마 가톨릭교도들은 모자
에 흰색 십자가를 달고 위그노를 무차별적으로 척결하기 시작하였

다. 이틀 전 겨우 죽음을 면한 콜리니도 이번 참사를 피하지 못하고 살해당했다. 그의 시신은 창문 밖으로 던져져 파리 거리를 끌려다녔다. 프랑스의 귀족으로서 해군 제독이자 위그노 지도자였던 콜리니의 죽음은 앞으로 위그노에게 닥칠 환란의 전조였다. 위그노들은 폭도로 변한 로마 가톨릭교도들에 의하여 남녀노소 구분 없이 살해당하고 약탈당했다. 루브르 광장과 시청 광장, 노트르담 광장은 시신으로 산을 이루었고 센강은 피로 물들었다. 미치지 않고서는 할 수 없는 일이 한 주간이나 지속되었다. 종교개혁자 베즈^{Théodore de Béze,} ^{1519~1605}는 위그노의 죽음을 '도살장의 양'과 같았다고 말했다. 예상보다 문제가 커진 것에 놀란 샤를 9세가 군중들에게 냉정을 호소하였지만 막을 수는 없었다. 피의 학살은 파리에 국한되지 않았다. 오를레앙, 리옹 등 프랑스 전역에서 무자비한 학살이 이어졌다.

바돌로매 축일의 학살이 있고 난 후 많은 위그노가 로마 가톨릭교회로 개종하지 않으면 안 되었다. 어떤 이들에게 개종은 죽음을 피하기 위한 어쩔 수 없는 임시방편이었지만 어떤 이들에게는 자신을 지켜주지 못하는 종교의 대의를 포기하는 결정이었다. 나바르의 앙리도 일시적이나마 개종해야 했다. 위그노들은 이 절박한 때에 '하나님은 왜 침묵하시는가'를 물으며 절망하면서도 그리스도 예수 안에서 경건하게 살고자 하는 자에게 주어진 박해^{딤후 3:12}로 역사를 해석하며 위로를 받았다. 하지만 에스파냐의 펠리페 2세^{Felipe II.} ^{1556~1598}는 이 대학살을 환영하였고, 교황 그레고리우스 13세^{Gregorius} ^{XIII, 재위 1572~1585}는 이 학살을 '거룩한 사건'으로 해석하여 축하 메달

주조를 지시하고 그림을 그리게 하였다.

16세기 프랑스에서는 로마 가톨릭교회와 위그노 사이에 적어도 36년간 여덟 번의 무력 충돌이 있었다. 앙리 2세의 갑작스러운 죽음 이후 그의 세 아들이 차례로 왕위를 계승하였지만 왕권은 야욕의 어머니 카트린과 막강한 귀족들에게 휘둘렸다. 그런 가운데에서도 위그노는 증가하였다. 1562년에는 약 1,250개의 개혁 교회가 있었고 200만 명의 위그노가 있었다. 위그노 전쟁은 1562년에 시작되었다. 기즈가의 프랑수아^{François, 1519~1563} 공작이 시골 마을 바시^{Wassy}를 지나다가 헛간에서 예배하는 위그노를 보고 23명을 학살한 것이다. 이에 반발하는 위그노에 의해 입은 총상이 악화되어 프랑수아는 죽었다. 그렇다고 위그노 전쟁이 로마 가톨릭교회와 위그노의 대등한 전쟁이라고 생각해서는 안된다. 위그노는 일방적인 공격 앞에 생존을 위한 투쟁을 벌인 것으로 이해하는 것이 타당하다.

여덟 번째 위그노 전쟁^{1585~1598}에서는 세 명의 앙리가 이전 투구를 벌였다. 로마 가톨릭교회의 대변자 역할을 하는 기즈가의 앙리는 위그노를 학살하여 전쟁을 시작한 프랑수와의 아들이다. 기즈가의 앙리와 프랑스 왕 앙리 3세 그리고 위그노의 지도자인 앙리 드 나바르가 그 주인공이다. 기즈의 앙리는 '신성동맹'을 결성하여 위그노인 앙리 드 나바르가 왕위를 계승하지 못하도록 앙리 3세에게 위그노의 시민적 관용을 불허하도록 압박하였다. 앙리 3세는 로마 가톨릭교회야말로 자신의 왕권을 위협하는 가장 강력한 세력이라고 판단하였다. 결국 기즈가의 앙리는 왕에게 암살당했고,¹⁵⁸⁸ 이에 분노한 '신성동맹'은 앙리 드 나바르와 손을 잡았다. 앙리 드 나바르와

자끄 볼베네

〈프랑스 왕 앙리 4세〉 1600, 캔버스에 유채, 아우구스틴 박물관, 툴루즈

앙리 3세는 6촌 사이였다. 결국 앙리 3세는 신성동맹의 추종자인 도미니크 수도회의 수도사 자크 클레망Jacques Clément, 1567~1589에 의해 암살되고 만다.1589 앙리 3세는 임종하며 앙리 드 나바르를 후계자로 지명하고 대신 로마 가톨릭교회의 신앙으로 개종할 것을 강권하였다.

이렇게 하여 앙리 드 나바르가 프랑스의 왕 앙리 4세가 된다. 앙리 4세는 로마 가톨릭교회로 개종하지만 낭트 칙령Edict of Nantes, 1598. 4. 13을 발표하여 위그노에게 제한적이나마 신앙의 자유를 부여하였다. 하지만 낭트 칙령은 위그노들에게도, 로마 가톨릭교회 교도들에게도 만족을 주지 못하였다. 앙리 4세는 개종한 후에도 로마 가톨릭교회의 신뢰를 얻지 못하다가 1610년 5월 14일 파리 시내 한복판인 이노상 분수 근처에서 로마 가톨릭교회의 열성교도에 의하여 암살당한다. 프랑스인들은 종교 전쟁을 끝내고 평화 시대를 연 앙리 4세를 앙리 대왕Henri le Grand이라고 부르는가 하면 선량왕le Bon Roi이라고도 부른다. "하나님께서 허락하신다면 왕국의 모든 백성이 일요일마다 닭고기를 먹게 하겠다"라는 앙리의 말은 백성의 곤궁함을 잘 알고 있었고 그들의 삶이 나아지도록 애썼던 선한 왕이었음을 느끼게 한다. 반면에 1572년 카트린 드 메디시스의 딸인 마르가리타Marguerite of Valois 그리고 1600년 메디치 가문의 마리Marie de Médicis와 결혼했지만, 비공식적으로도 많은 정부를 두었다 하여 그를 호색한으로 부르기도 한다. 앙리 4세의 낭트 칙령은 100년도 되지 못해 그의 손자인 루이 14세가 퐁텐블로 칙령Edict of Fontainebleau, 1685. 10. 22을 발표하여 폐지되었다. 다시 위그노 박해가 재현되었다. 프랑스 남부의 위그노의

저항이 있었는데 이를 '카미자르의 저항'이라고 하고 이때를 '광야시대'라고 한다. 낭트 칙령의 철회로 약 20만여 명의 위그노들이 프랑스를 떠났다. 기술자와 상공인들이 떠나므로 프랑스 경제는 심각한 위기에 직면하였다. 남아있는 위그노는 프랑스 안에서 힘겹게 자신의 신앙을 지켜가야 했다.

첫 성탄절에 베들레헴 인근의 아이들이 학살당했다.^{마 2:16} 예수님의 오심을 기어코 막으려 하였던 헤롯의 욕심 때문이다. 그것은 지금도 여전하다. 신앙의 이름으로 비신앙이 일상화되고, 교육이라는 이름으로 비교육이 횡행한다. 오늘도 애국이라는 미명 아래 반애국적 행위가 대한문 앞에서 횡행하고 있다. 새 시대의 도래를 기어코 막으려는 세력 앞에 의로운 자들은 어떤 자세를 가져야 할까? 성탄절 이브에 위그노를 생각한다.

있으나 마나 한 사람으로 살기
바로크 인생관

 속리산 입구에 있는 정이품송처럼 평지에 큰 나무 하나가 도드라지게 서 있어도 멋있지만, 비슷한 크기의 나무들이 군락을 이루는 인제의 자작나무 숲도 장관이다. 산 하나가 우뚝 솟구쳐있어도 아름답지만 크고 작은 산들이 중중첩첩 산맥을 이루고 있는 모습도 경탄스럽다. 사람도 그렇다. 역사에서 영웅 한 사람이 등장하여 세상을 바꾸는 것도 장한 일이지만, 같은 지향성을 갖춘 인재들이 고르게 등장하여 한 시대를 주도하는 모습은 박수를 치고 싶을 만큼 멋지다. 미술사에서 바로크가 바로 그런 시대였다. 바로크 미술은 적어도 두 가지 면에서 의미 있다.

 하나는 조화와 균형의 미술인 르네상스의 완벽함과 절대성에 안주하지 않고 그 이상에 대한 도전이라는 측면이다. 마니에리스모의 과정을 거치면서 오늘의 미술 발전을 이루었음은 누구도 부인할 수 없다. 세상에 완전한 것은 없다. 또 다른 면은 종교개혁 운동에 대

한 로마 가톨릭교회의 반동종교개혁을 구실삼아 시작되었다는 것이다. 16세기 루터와 칼뱅에 의해 전 유럽에 번진 종교개혁 운동은 성상 파괴라는 예술 문제로 이어졌다. 독일과 네덜란드 등 프로테스탄트 진영에서 들불처럼 번지고 있는 이미지 거부 문제를 보면서 로마 가톨릭교회는 트리엔트 공의회를 통하여 보다 강력한 미술 활동을 결의하였다. 그동안 수세에 몰렸던 국면을 전환하기 위하여 화려하고 웅장한 미술을 끌어들인 것이다. 종교개혁자들이 성경과 문자를 택하였다면, 로마 가톨릭교회는 전통과 미술을 선택한 것이다. 그것이 바로 바로크 미술이다. 바로크 미술은 카라바조와 루벤스, 안드레아 포초, 베르니니 등에 의하여 지상에서 하늘을 경험할 수 있는 최고의 황홀경을 선사하였다. 고통 속에서도 그것을 초월하는 최대의 환희를 시각화하는 일에 성공하였다. 하늘의 영광을 땅에 재현함으로써 교인들의 동요를 잠재우는 한편 몰예술의 프로테스탄트 진영을 공격하고자 함이다.

바로크의 문을 연 카라바조, 바로크의 거장 루벤스, 플랑드르의 프란스 할스France Hals, 1580~1666, 렘브란트 그리고 〈진주 귀걸이를 한 하녀〉로 유명한 페르메이르Johannes Vermeer, 1632~1675, 에스파냐의 벨라스케스Diego Velázquez, 1599~1660같은 걸출한 예술가가 있었지만 그들만으로 바로크 미술을 말할 수는 없다. 루벤스가 죽은 후 플랑드르의 미술을 주도한 야콥 요르단스Jacob Jordaens, 1593~1678, 풍경화로 유명한 야콥 판 로이스달Jacob van Ruisdael, 1628~1682, 피터르 더 호흐Pieter de Hooch, 1629~1684, 판화가 헤르쿨레스 세헤르스Hercules Seghers, 1589~1633, 렘브란트와 함께 라스트만에게 미술 수업을 받고 고향에 돌아와서

화실을 함께 연 얀 리벤스Jan Lievens, 1607~1674, 카렐 파브리티우스Carel Fabritius, 1622~1654 등 렘브란트와 구별이 힘든 그의 제자들, 니콜라스 마스Nicolaes Maes, 1634~1693, 이탈리아의 귀도 레니Guido Reni, 1575~1642, 프랑스의 니콜라 푸생Nicolas Poussin, 1594~1665 등이 있다.

바로크는 20세기 초에 스위스의 미술사가 뵐플린Heinrich Wölffrin, 1864~1945에 의해 붙여진 이름이기는 하지만 그 시대는 '비뚤어진 진주'처럼 질서와 균형, 조화와 안정과 논리의 절대성을 벗어나 자유분방한 상상력과 우연이 강조되는 시대였다. 따라서 바로크식 가치, 또는 질서라는 것은 '순응'보다는 '의문'에 있다. 그렇다. 바로크는 질문에서 시작하였다. 르네상스는 너무 완벽한 미술체계여서 질문을 용납하지 않았다. 그러나 '이게 과연 최선인가', '더 이상의 발전은 없는가'라고 질문하는 이들이 있었다. 이런 질문이 없었다면 우리는 여전히 500년 전의 미술에서 한 발자국도 나가지 못했을 것이다. 그런 의미에서 바로크는 단순히 예술의 문제만으로 제한할 문제는 아니다. 질문을 용납하지 않는 경직된 세계에서도 질문은 계속되어야 세상은 변하게 마련이다. 그것이 바로 바로크다.

바로크의 문을 연 카라바조는 사면령이 이미 내려진 것도 모른 채 도피행각을 하다가 객사하였고, 렘브란트는 아무에게 인정받지 못하면서도 끊임없이 자기를 증명하는 삶을 중단하지 않다가 불행한 죽음을 맞았다. 그에 비하여 루벤스는 달콤한 인생을 살다가 행복한 말년을 맞았다. 뛰어난 재능을 갖추었지만 세상의 평가는 다를 수 있다. 인생의 좌절을 인정하면서도 예술을 추구하는 것이 바로 바로크이다.

바로크의 화가들
위 오른쪽에서 왼쪽으로 렘브란트, 루벤스, 벨라스케스 야콥 요르단
야콥 판 로이스달, 피테르 더 호호, 얀 리벤스, 카렐 파브리티우스
니콜라스 마스, 귀도 레니, 론렌초 베르니니, 니콜라스 푸생

바로크는 적어도 두 가지 삶의 이치를 깨우쳐준다. '질문하며 살기'와 '성공과 실패에 연연하지 않기'가 그것이다. 사람은 자신의 존재감이 강조되고 필요성이 절실해지면 적이 만족하는 습성이 있다. 공동체에서 '없어서는 안 될 사람'의 자리를 확보하여 꼭 필요한 사람이 되는 것에 흡족해하며 그런 것을 훌륭한 리더십, 성공한 인생이라고 생각한다. 하지만 그것은 교만이고 착각일 수 있다. 소셜 네트워크 서비스SNS의 '좋아요' 수치에 연연할 정도로 인생은 가볍지 않다. 단역 배우들을 완전 무장시키고 몇 시간씩 주연 배우를 기다리게 하는 식으로 자신의 존재감을 과시하는 것은 인기를 등에 업은 폭력이다. '나 없으면 안 되는 일'이 많아지기보다 '내가 없어야 잘되는 일'이 많아진다는 자세, 그래서 '꼭 필요한 사람이 되자'에서 한 걸음 나아가 '있으나 마나 한 사람이 되자'는 생각이 바로크의 리더십은 아닐까? 그리고 그것이 십자가 실패를 목적으로 이 땅에 오신 그리스도의 정신과 잇닿아있지 않을까 생각해본다.

한발 물러서야 더 잘 보인다

벨라스케스

　　　　　　　　　　　　　"가장 많이 알려졌고, 가장 많은 사람들
이 방문해 보았고, 가장 많은 글이 쓰였고, 가장 많은 노래가 불렸고, 가장 많
이 패러디된 예술작품"

　2005년 영국 신문 〈인디펜던트〉에 실렸던 칼럼의 한 단락이다.
이 칼럼이 말하고 있는 그림은 과연 무엇일까? 레오나르도 다빈치
가 그린 〈모나리자〉다. 이 그림은 이탈리아 르네상스의 탁월함을
안 프랑스 왕 프랑수아 1세^{François I, 1494~1547}가 다빈치로부터 구한 이
후 한 번도 다른 소장가의 손에 넘어간 적이 없으므로 돈으로 가치
를 정하는 것이 어렵다. 다만 1962~3년에 네 달간 뉴욕과 워싱턴 전
시회를 다녀온 적이 있는데 그때 보험가액이 1억 달러였다고 한다.
지금 가치로 환산한다면 우리 돈 1조 원 정도 된다. 프랑스 국제보도
전문채널 〈프랑스 24〉는 〈모나리자〉의 가치를 2조 5천 6백억 원이

라고 하였다. 다빈치의 다른 그림 〈살바도르 문디〉[1500]는 지난해 뉴욕 크리스티 경매에서 4억 5천만 달러에 낙찰되어 2015년 5월 피카소의 〈알제의 여인들〉이 세운 1억 7940만 달러를 두 배 이상 경신하여 경매 사상 최고 기록을 달성하였다.

　예술가의 혼이 담긴 작품을 돈으로 환산한다는 것이 다소 불편하다. 그러나 생텍쥐페리[Saint Exupery, 1900~1944]가 〈어린 왕자〉의 입을 통해 말한 것처럼 어른들은 숫자로 계량화되어야 상상이 가능하니 어쩌겠나. 그렇다면 이런 질문은 어떨까? 이 세상에서 가장 위대한 그림은 무엇일까? 돈으로 환산해서 비싸거나 유명한 그림을 말하는 것이 아니다. 1985년에 영국의 잡지 〈일러스트레이티드 런던뉴스〉가 화가와 미술 평론가 등 미술 전문가에게 같은 질문을 하였다. 1위에 오른 그림은 에스파냐의 바로크 화가 벨라스케스[Diego Velazques, 1599~1660]의 〈시녀들〉[1656] 이었다. 당시만 해도 벨라스케스는 지금만큼 알려진 화가도 아니었다. 도대체 어떤 이유로 미술 전문가들은 그의 작품을 역사상 가장 위대한 작품이라고 하였을까?

　화면의 한 가운데에 서 있는 소녀는 마르가리타 공주다. 공주는 2살 때 이미 오스트리아 왕의 신부로 결정이 된 상태였다. 신랑은 어린 신부를 보고 싶어 했고 에스파냐 왕 펠리페 4세[Philippe IV, 1268~1314]는 궁정 화가 벨라스케스를 시켜 공주의 모습을 그리게 하였다. 공주 옆에는 두 명의 검은 눈과 머리카락을 가진 카스티야족의 귀족 영애인 어린 소녀가 시중을 들고 있고 두 난쟁이 시녀와 개가 있다. 벨라스케스의 그림에는 난쟁이들이 자주 등장한다. 난쟁이들은 왕실 업무의 스트레스를 풀어주고 왕가에 즐거움을 주는 역할을 맡은

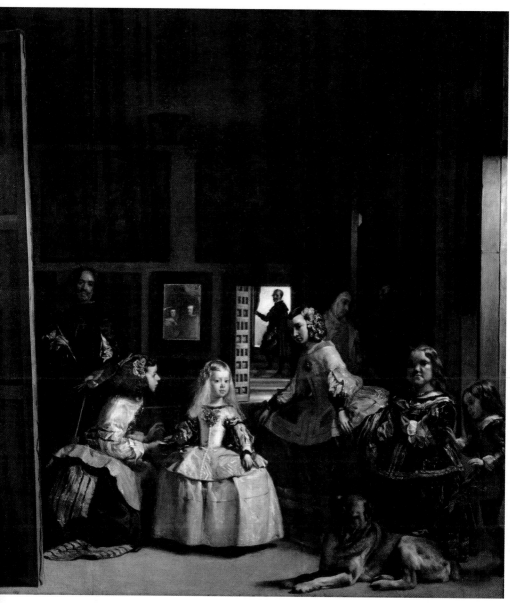

벨라스케스

〈시녀들〉 1656, 캔버스에 유채, 318×276cm, 프라도 미술관, 마드리드

이들이다. 이들은 살아있는 장난감 구실을 하며 왕자나 공주의 체벌을 대신 받기도 하였다. 왕실 그림에 이들이 등장하는 것은 왕실의 혈통을 자랑삼기 위함처럼 보이기도 한다. 하지만 벨라스케스가 그린 난쟁이들은 대개가 우울하다. 화가는 그들이 보통 사람과 똑같은 인격체라는 사실을 대변해주고 싶었던 것 아닐까. 다시 그림을 보자. 그림 오른편에는 시종장이 궁중 경호원에게 뭐라고 말하는 듯하다. 그림의 뒤에는 왕비의 시종이 열린 문의 계단에서 앞을 바라보고 있다. 화면 왼쪽에는 신분 상승에 대한 욕망이 컸던 벨라스케스가 산티아고 기사단의 붉은 화살촉 문양의 옷을 입고 팔레트와 붓을 들고 서서 정면을 바라보고 있다. 아, 그러니까 이 그림은 거울을 보고 공주를 모델 삼아 그림을 그리는 장면을 묘사한 것이다.

그런데 정말 그런 건지 의문이 든다. 공주의 머리 왼쪽 뒤에 걸린 거울에 두 사람이 보인다. 좀 흐릿하기는 하지만 왕과 왕비가 분명하다. 그러면 화면 설명이 좀 복잡해진다. 화가는 공주를 그리는 것이 아니라 왕과 왕비를 그리고 있는 것이 맞다. 모델이 되어 지루한 시간을 보내던 왕과 왕비에게 즐거움을 주기 위해 막 공주가 도착한 것이다. 그런데 공주의 표정이 유쾌해 보이지 않는다. 낮잠이라도 잘 시간이었던 걸까. 소녀가 마실 것을 권하지만 공주는 관심이 없다. 오른편의 소녀는 막 도착했는지 왕과 왕비를 향하여 인사를 하고 있다. 난쟁이 시녀와 개는 본래부터 그 자리에 있었던 것 같다.

공주의 스냅사진 정도로 생각했던 그림인데 생각보다 복잡하다. 벨라스케스의 상상력은 어디까지일까. 자신을 화면에 넣으므로 그림 자체를 거울로 착각하게 하더니 그림 속의 작은 거울에 왕과

왕비를 그려 넣으므로 관람자의 자리를 빼앗았다. 게다가 그림에 등장하는 사람의 시선을 따라가다 보면 생각은 생각을 낳는다.

그러나 이 그림이 세상에서 가장 위대한 그림이 된 이유는 그것만이 아니다. 이 작품에서 우리가 발견하는 붓 터치는 그 시대의 주류인 바로크의 것이 아니다. 거칠고 투박하지만 조금 뒤에서 보면 천의 종류가 무엇인지 알만큼 섬세함을 느끼게 한다. 전에 없던 솜씨다. 드레스와 머리와 소매 등에서 보듯 몇 번의 대범한 붓 터치로 완성도를 높였다. 이러한 표현 기법은 19세기 인상파에 큰 영향을 미치게 되어 전에 없던 새로운 미술을 잉태한다.

미술에서 말하는 고전주의란 르네상스에서 시작하여 마니에리스모, 바로크, 로코코, 신고전주의에 이르는 미술로서 15세기부터 19세기까지의 미술을 말한다. 미술에서의 고전Classics이란 고대 그리스·로마를 모델로 삼아 그 가치와 표현을 계승하고 발전한다는 의미를 갖는다. 지난 1,000년 동안 교회에 의해 잊혀졌던 '고전'이 르네상스를 통하여 부활하였다. 자연히 신화 속 신들과 영웅들이 다시 미술의 주인공이 되었다. 교회가 여전히 미술의 큰손이었음에도 르네상스 예술가들은 서양 정신 문화의 한 준거가 되는 '고전'을 거침없이 그려냈다. 고전을 빌미로 눈에 보이는 것을 완벽하게 그린 것이다.

그런데 벨라스케스의 손끝을 통하여 조금 물러서서 보면 더욱 선명해지는 미술이 문을 연 것이다. 그림을 보기 위하여 눈을 크게 뜨지 않아도 되는 미술 세계가 다가왔다. 때로는 한발 물러서야 더 선명하게 보이는 세계가 온 것이다. 비단 미술만의 문제는 아니다.

미술과 인권
벨라스케스의 인간관

하늘로부터 부여받은 권리인 인권은 모든 인간이 누려야 한다는 보편성과 본래부터 갖는 권리라는 점에서 고유성을 갖는다. 뿐만 아니라 이 권리에는 항구성이 있고, 다른 누구로부터 침해당하지 않는다는 불가침성이 있다. 인권은 국가가 법으로 보장되기 이전에 자연적으로 주어진다. 하지만 근대 이전에는 왕과 귀족 등 일부 계층을 제외한 대부분의 평민은 부당한 억압과 차별을 받았다. 이에 대한 반발로 일어난 것이 근대 시민혁명이다. 영국과 미국과 프랑스 등에서 일어난 시민혁명은 시민이 정치에 참여할 수 있는 권리로 확대되었다.

하지만 산업혁명 후 급속한 자본주의의 확산으로 노동조건의 악화와 빈부격차의 심화, 경기 침체로 인한 실업 증가 등 여러 가지 사회 문제가 발생하였다. 이런 배경에서 사회의 약자들은 자신의 자유와 권리를 제대로 보장받을 수 없었다. 자연히 국가가 나서 사회

의 약자들을 보호해야 한다는 요구가 등장하였다. 이를 사회권이라고 하는데 시민들이 최소한 인간다운 삶을 누릴 수 있도록 한다는 개념이다. 사회권에는 노동권, 사회 보장권, 교육권, 환경권 등이 있다. 이러한 사회권은 1919년 독일 바이마르 헌법에서 시도되어 여러 나라로 확장되었고 1948년 세계인권선언에도 포함되었다.

20세기 중반 이후 아시아와 아프리카, 남미에서 민족 운동이 일어났다. 제국주의에 의해 예속당해온 민족들은 자결권을 요구하였다. 뿐만 아니라 여성, 장애인, 어린이, 난민의 인권 문제도 직면하게 되었다. 그래서 인권에 연대권이라는 측면이 강조되었다. 한 민족이나 집단이 누려야 할 마땅한 권리는 다른 국가와 집단이 협력해야 제대로 보장될 수 있다. 연대권에는 자결권, 평화권, 발전권, 구제권 등이 있다.

이러한 인권은 오랫동안 깨어있는 시민들이 부당한 국가 권력과 그릇된 제도에 맞서 싸운 결과이다. 그 시대 깨어있는 이들이 당시 제도와 사회 구제에 문제 의식을 느끼지 않고 싸우지 않았다면 오늘 우리가 누리는 인권은 없었을지도 모른다. 자유민은 재판에 의하지 않고서는 체포, 감금, 추방, 재산 몰수할 수 없다는 점을 명시한 영국의 대헌장[1215]은 왕의 절대 권력을 제한한 역사의 쾌거이다. 명예혁명[1688] 후 법 개정과 징세 등 왕의 권력 행사에 국회의 동의를 받도록 규정한 권리장전[1689], 천부 인권과 저항권을 포함한 미국 독립선언[1776], 자유권 · 재산권 · 저항권을 명시한 프랑스 인권선언[1789], 노동권을 명시하여 적절한 일자리를 제공받지 못한 시민은 필요한 생계비를 지원받을 수 있게 한 바이마르헌법[1919], 인권이 모든 인류

가 추구할 보편 가치임을 확인하고 자유권 · 평등권 · 참정권 · 경제권 · 사회권 · 문화권을 인권의 기준으로 삼은 세계인권선언[1948] 등은 대표되는 인권 역사이다.

미술도 인류 문명사와 맥락을 같이 하는 만큼 그릇 된 시대 정신에 맞서고 비틀어진 인간관에 대응한 작품들이 있다. 금방 생각나는 것들만도 제리코[Théodore Géricault, 1791~1824]의 〈메두사호의 뗏목〉, 고야[Francisco Goya, 1746~1828]의 〈1808년 5월 3일 마드리드〉, 피카소[Pablo Picasso, 1881~1973]의 〈게르니카〉와 〈한국에서의 학살〉 등이 있다. 정치와 적당히 타협하려는 의도가 짙은 다비드[Jacques Louis David, 1748~1825]의 〈마라의 죽음〉, 〈나폴레옹의 대관식〉도 있다.

장애인을 모델로 작품에 등장시킨 화가 중에 에스파냐의 궁정화가 벨라스케스[Diego Velázquez, 1599~1660]가 있다. 그의 대표작 〈시녀들〉은 기존의 그림과 다른 점이 무척 많다. 거울이 등장하고 화가가 자신의 모습을 그렸다. 화면에는 시녀와 광대를 대동하고 온 마르가리타 공주가 있고, 수녀와 경호원 그리고 멀리 시종장도 보인다. 하지만 화가는 이들을 그리는 것 같지가 않다. 화가가 그리고 있는 것은 누구일까? 화면 속 화가 오른편에 거울이 보인다. 그 안에 희미하게 남녀가 있음을 알 수 있다. 의문이 풀린다. 지금 화가는 거울 안에 있는 사람들을 그리고 있다. 그렇다면 그들은 누구일까! 에스파냐 왕인 펠리페 4세 부부이다. 화가는 그들을 그리는 중이고 공주 일행은 화가 앞에 포즈를 취하고 있는 부모를 방문한 것이다.

이 그림은 하도 복잡하여 해석하기가 난감하다. 화가가 이 작품

벨라스케스
〈세바스티안 데 모라〉 1644, 캔버스에 유채, 106.5×82.5cm, 프라도 미술관, 마드리드

에서 드러내고자 하는 것은 과연 무엇일까? 그 속내가 궁금하다. 일단 거울 속에 존재만 표시되고 있는 왕과 왕비가 아닌 것은 분명하다. 공주도 아니다. 배경으로 등장하는 이들도 아니다. 그렇다면 왜 소승의 두 사람? 고개가 갸웃거려진다. 이들은 궁정에 재미거리로 존재하는 인물에 불과하다. 왕자나 공주의 체벌을 대신 받기도 한다. 정면을 보고 있는 마리 바르볼라의 눈길은 화면에 없는 왕 부부를 향하고 이어서 이 그림 앞에 선 관객에 이른다. 눈빛이 강렬하다. 과연 뭐라고 말하고 싶은 것일까? 그 곁에 있는 니콜라시토 페르투사토는 개에게 장난을 걸고 있다. 마치 왕의 가족들에게 놀잇감이 된 자신을 개에 투영하는 듯하다. 개의 무반응은 페르투사토의 흔들림 없는 자세가 아닐까.

벨라스케스는 〈난장이와 함께 있는 카를로스 왕자〉[1631], 〈세바스티안 데모라〉[1645경], 〈엘 프리모〉[1644경] 등 장애를 가진 이들을 이전에도 여러 차례 그린 바 있다. 작품에는 장애를 비하하거나 희화하는 느낌은 전혀 없다. 선입견을 갖고 동정하지도 않았고 대상화하지도 않았다. 한결같이 당당한 모습으로 묘사하였다. 왕을 그리는 마음으로 그들을 대하였음이 분명하다. 인권 의식이 아득하던 시대에 이런 작품을 그렸다는 점이 경이롭다. 그 인간관이 대견하다.

하나님은 사람이 사람다움을 유지하며 살기를 원하신다. 제도와 전통에 매여 사람다움을 누리지 못할 때 가장 아파하는 분이 하나님이시다. 출애굽기는 그런 관점에서 쓰인 책이다. 이스라엘 선지자들은 줄곧 출애굽 정신의 회복을 언급한다. 사람을 대상화, 타자

화, 적대화, 악마화하는 것은 성경의 가르침이 아니다. 그런데 그 순서에 익숙한 오늘 한국교회가 나는 영 거북하다.

조스 리에페링스

〈성 세바스티아노의 묘를 찾은 순례자들〉 1497, 바르베리니 궁전 국립고전 회화관

꽃 한 송이의 가치
튤립 열풍

인간의 탐욕은 끝이 없다. 채우고 채워도 채워지지 않는 것이 탐욕이다. 강물이 바다로 흘러가지만 바다를 채우지 못하듯^{전 1:7} 인간의 탐욕은 만족할 줄 모른다. 무엇인가를 얻기 위하여 늘 경쟁하느라 초조하고, 그것을 얻은 후에는 빼앗기지 않으려는 조바심을 갖는다. 욕심이 강할수록 사랑에는 무정해지며 정의에는 무감각하게 되고 자기 만족을 위하여 불법과 불의와 폭력도 마다하지 않는다. 중세 교회가 가르쳐준 인류가 조심해야 할 '7가지 큰 죄'에서 탐욕은 '탐식'이나 '정욕'보다 더 무거운 죄로 취급되었다. 그 이유는 탐욕은 남과 나누려 하지 않는 '인색'과 자신만을 위해 과소비, 즉 '낭비'로 이어지기 때문이다. 탐욕의 이런 속성은 사랑을 극도로 제한하게 하는 한편 도박과 투기 등 탐진의 모습으로 드러나게 된다. 그래서 그레고리우스^{Gregorius Ⅰ, 540경~604}는 배신, 사기, 거짓, 위증, 불안, 폭력, 냉담을 탐욕의 일곱 딸이라고 가르쳤다.

인간의 탐욕에 의해 수난을 겪은 식물 가운데에 튤립이 있다. 튤립은 추위를 견뎌내는 힘이 있는 다년생 구근초로 유럽 남동부와 중앙아시아가 원산지이다. 봄에 하나의 꽃을 피우는데 그 색이 다양하고 아름답다. 특히 튤립은 꽃의 색에 따라 각각 다른 꽃말을 가지고 있다. 보라색은 '영원한 사랑', 빨간색은 '사랑 고백', 분홍색은 '애정과 배려', 흰색은 '순결', 노란색은 '실연'이다. 튤립은 네덜란드의 국화이기도 한데, 16세기에 터키를 통해 전해졌다. 당시 네덜란드는 국제 교역으로 황금 시대를 구사하고 있었다. 에스파냐로부터 독립한 후에는 더욱 번영의 가도를 달리기 시작하였다. 유럽의 각종 자본이 네덜란드에 몰려들었고, 세계 최초의 주식회사인 동인도 회사가 설립되었으며, 암스테르담은 세계 최고의 금융 도시로 자리 잡았다.

네덜란드는 유럽에서 가장 부유한 나라가 되었다. 부유한 시민들은 자신의 재물을 뽐내고 싶었고 더 큰 부를 희구하게 되었다. 이런 배경에서 등장한 튤립은 단숨에 번영의 상징이 되었다. 꽃의 색에 따라 위계 서열을 정하였는데 황실을 상징하는 붉은 줄무늬의 튤립은 '황제'로 불렸다. 부자들은 자신의 초상화에 값나가는 튤립을 소품으로 사용했다. 튤립의 값은 천정부지로 뛰었다. '황제' 튤립의 구근 하나가 숙련된 장인의 10년 치 수입을 뛰어넘는 가격으로 거래되었다. 이 정도의 돈이면 암스테르담의 좋은 집을 한 채 살 수 있었다. 돈에 환장하지 않고는 벌어질 수 없는 사회 현상이 일상에서 일어났다. 튤립 투기는 이웃 나라 프랑스까지 전파되어 밑천이 없는 시민들도 너도나도 튤립으로 인생을 바꾸겠다고 튤립 투기에 몰려

들었다.

　튤립은 겨울에 땅속에 지내야 봄에 꽃을 피울 수 있다. 겨울에는 튤립 시장이 철시해야 했지만, 투기 시장에서는 연중 무시로 시장을 열었다. 겨울에 없는 튤립을 봄의 가치를 가늠하여 겨울에도 거래하였다. 인류 역사상 최초의 선물 거래인 셈이다. 그런데도 튤립의 가격은 날로 높아만 갔다. 사재기와 전매가 횡행하였다. 이중 삼중의 계약이 체결되었고 현금이나 현물은 필요 없었다. 계약서는 대개 '내년 4월에 지불한다', '그때 구근을 배달 한다'로 이루어졌는데 계약서가 무시로 사고 팔렸다. 가축과 가구, 집 등 환금할 수 있는 것은 무엇이든 동원되었고 이런 거래가 반복되다 보니 채권자와 채무자가 어디의 누구인지도 알 수 없었다.

　그러나 무모한 투기 바람은 영원할 수 없었다. 1637년이 정점이었다. 투기꾼들은 개화기에 이르렀는데도 실물 튤립을 갖고 있지 못해 봄이 오기 직전에 한순간에 무너지고 말았다. 가격이 오를 때도 급상승했지만 폭락은 그보다 더 급했다. 2월 3일, 어음은 부도가 났고 막대한 빚을 떠안게 된 사람들은 도주하기에 바빴다. 꺼질 것 같지 않던 튤립 열풍은 순식간에 무너지고 말았다. 튤립 거품이 꼭 그 원인이 된 것은 아니지만 그 후 네덜란드는 경제 대국의 자리를 영국에 넘겨주게 되었다. 무엇보다도 프로테스탄트 칼뱅주의의 정신 유산이 꽃 한 송이에 여지없이 무너진 것은 유감이 아닐 수 없다. 아무리 강인한 사상 체계도 탐욕의 벽을 넘기가 힘들다는 방증인 셈이다.

　풍경화를 즐겨 그린 당시의 화가 얀 반 호이엔Jan van Goyen, 1596~1656

Ammirael Winckel.

피테르 홀스타인
〈튤립〉 드로잉. 클레브랜드 박물관

도 튤립 투기에 빠졌다. 가난하였던 그는 자신의 재능을 통한 수입으로는 뜻하는 바를 이룰 수 없다고 생각하였다. 호이엔은 그림을 뒤로 미루고 자신의 모든 재산과 이웃에게 빌린 돈으로 튤립 투기에 뛰어들었다. 그러나 꿈은 깨지고 엄청난 빚더미에 오르고 말았다. 그가 2,000여 점의 다작가로 알려진 것은 바로 이 때문이다. 부지런히 그림을 그려야 빚을 청산할 수 있었다. 다행히 죽기 전에 빚을 다 갚았다고는 하지만 한때의 착오와 실수가 그에게는 얼마나 버겁게 다가왔을지 생각하니 삶의 무게가 녹록치 않다. 영화 〈튤립 피버〉감독:저스틴 채드윅, 2017는 얀 반 호이엔을 모티프로 만든 영화이다.

자신의 탐욕이 채워지기 위해서 반드시 누군가는 그 때문에 손해 보거나 눈물을 흘려야 한다. 꽃 진 자리에 꽃대가 서고, 물 나간 자리만큼 세상이 넓어진다는 진리를 배워야 한다. 비우는 훈련이 절실한 시대다.